SOCIÉTÉ
DES
BIBLIOPHILES NORMANDS

N° 22

—

M. JULES LE PETIT

ANCIEN
THÉATRE SCOLAIRE
NORMAND

PIÈCES RECUEILLIES ET PUBLIÉES AVEC UNE NOTICE

Par P. LE VERDIER

ROUEN
IMPRIMERIE LÉON GY

MDCCCCIV

NOTICE BIBLIOGRAPHIQUE

La tradition s'est conservée, jusqu'à nos jours, dans quelques maisons d'éducation, de produire en public les écoliers dans des occasions solennelles et de leur faire jouer la comédie. Avant la Révolution, c'était un usage à peu près constant. Le principe et les règles avaient été posés en ces termes dans le fameux *Ratio studiorum* des Jésuites :

Tragœdiarum et comœdiarum, quas non nisi latinas ac rarissimas esse oportet, argumentum sacrum sit ac pium, neque quicquam actibus interponatur quod non latinum sit et decorum ; nec persona ulla muliebris vel habitus introducatur (1). On verra que par la suite on s'écarta un peu des préceptes, qu'on joua, même chez les Jésuites, des pièces en français, et que celles-ci s'inspirèrent souvent des sujets les plus profanes.

Le théâtre donc, les exercices, *exercitationes extraordinariæ*, avec ou sans public, lectures ou déclamations, dis-

(1) Ratio atque institutio studiorum Societatis Jesu, Romæ, 1606, p. 20 (Regulæ rectoris, n° 13).

cours, thèses, dialogues, plaidoyers, en français, en latin, en grec, étaient dans le programme de la Compagnie de Jésus : on pensait former ainsi chez les jeunes gens les qualités de la parole, du geste et de la tenue : laborandum est ut vocem, gestus et actionem omnem discipuli cum dignitate moderentur (1).

Les Jésuites n'avaient pourtant pas été les inventeurs. Les écoliers de l'antique Université donnaient des représentations publiques dans les carrefours, voire même à l'intérieur des collèges : il est vrai que ce n'était pas toujours sous la direction ni le contrôle des maîtres, l'Université se contentant de réfréner de son mieux les excès de ces divertissements. Avec le xvi° siècle, peut-être avant, les professeurs se firent les complices des élèves, et le théâtre scolaire naquit. On en citerait bien des exemples.

Nicolas Barthélemy, de Loches, compose sa tragédie du Christus Xylonicus, propter argumenti dignitatem in theatra, in *scholas*, in bibliothecas ultro arcessendum, 1537 (*Catal. Soleinne*, n° 215); Crocus, Amsterodami *ludimagister*, imprime en 1536, sa tragédie de Joseph, *ad juventutis institutionem* (*Ibid.*, n° 392); Pierre Campson Philicinus, son dialogue du sacrifice d'Isaac, *ad puerilem captum* accommodatum, 1546 (*Ibid.*, n° 410); Cornelius Schonæus, *gymnasiarcha* de Harlem, écrit des tragédies de Saül et Tobie, 1581 (*Ibid.*, n° 420), etc., etc.

En 1533, au collège de Navarre, on joue une satire contre

(1) Ibidem (Regulæ communes professoribus omnium classium, n° 32, p. 107 ; Regulæ profess. rhetoricæ, n°ˢ 16 et suiv., p. 119). .

Marguerite de Navarre, et François I" se fâche. On donne au collège de Boncour, en 1552 ou 1553, la Cléopâtre captive, de Jodelle; au collège de Beauvais, en 1558, la Trésorière, de Jacques Grévin, et, en 1560, César poignardé, du même (1).

L'auteur des Théâtres de Gaillon, Nicolas Filleul, voit jouer sa tragédie française d'Achille au collège d'Harcourt, en 1563 (Soleinne, n° 738). M. de Longuemare cite des représentations scolaires, à Caen, en 1520, 1533, 1540, 1558 (2). Et l'on ne peut pas attribuer à l'exemple de la toute récente congrégation, établie seulement en 1564 au collège de Clermont, en 1593 au collège de Rouen, les représentations données au vieux collège rouennais des Bons-Enfants, en 1597 et 1598, la Polyxène, l'Esaü, du régent Béhourt, ou en 1584, à Caen, celle du Joseph de Crocus, traduite par Cabaignes, le professeur caennais.

Mais, quand elle eut multiplié ses collèges, au début du XVII° siècle, la célèbre Compagnie donna le ton ; partout s'élevèrent des scènes à l'usage des *jeunes élèves*, et une véritable littérature dramatique scolaire, latine, française, grecque même, vit le jour, des Jésuites de Henri IV aux Jésuites nos contemporains, en passant par le théâtre à l'usage des familles, de la jeunesse, des maisons d'éducation, des demoiselles, etc.

Il ne peut être question ici de faire l'histoire de cette littérature, qui jeta peu d'éclat, malgré son abondance, et ne

(1) E. Boysse, *le Théâtre des Jésuites* (p. 10), et *Catal. de Soleinne*, n°⁵ 711-743.

(2) *Le Théâtre à Caen*, p. 6-7.

peut s'enorgueillir que d'Esther et d'Athalie. On feuilletera, si l'on y a goût, les catalogues spéciaux (1). Mais on consultera avec fruit l'excellent ouvrage d'Ernest Boysse : *le Théâtre des Jésuites* (2).

Parmi les nombreuses monographies écrites sur le même sujet, on peut signaler :

Le théâtre du collège, à Bourges, par H. Boyer (Mémoires de la Société histor., littér., etc., du Cher, 1892);

Des mémoires lus au Congrès des Sociétés savantes, à la Sorbonne, par E. Cougny, en 1867; par Lhuillier, en 1891 (Bulletin histor. et philolog. du Comité des Travaux histor., 1891);

Représentations dramatiques par les élèves des collèges des Jésuites et des Augustins au XVIII° siècle, par P. Claeys (Messager des Sciences historiques de Belgique, 1895);

Et en Normandie :

Le théâtre du collège d'Avranches dans le courant des XVII° et XVIII° siècles, par Eug. de Beaurepaire (Avranches, Tribouillard, s. d.);

Les études classiques au collège royal des Jésuites d'Alençon au XVIII° siècle, par P. Barret (Bulletin de la Société histor. et archéol. de l'Orne, 1894, pp. 331-335);

Le théâtre au collège de Valognes, par Léopold Delisle (Saint-Lô, Le Tual, 1896);

Le théâtre à Caen, par P. de Longuemare, au chapitre Ier (Paris, A. Picard et fils, 1895);

(1) *Catal. Soleinne*, t. I, passim; t. III, nos 3650 à 3720.
(2) Paris, Henri Vaton, 1880, in-12.

Le collège des Jésuites de Caen, par l'abbé Masselin (Revue catholique de Normandie, 1898) ;

Le collège de Valognes, par J.-L. Adam (Ibidem, 1899) ;

La bibliographie des Jésuites de Caen, dans *Les Jésuites à Caen*, par le P. Alfred Hamy (Bulletin de la Société des Antiquaires de Normandie, t. XX, 1898).

On trouvera encore des listes de pièces jouées sur les théâtres des collèges de la Normandie dans les *Recherches sur l'instruction publique dans le diocèse de Rouen avant 1789*, par M. Ch. de Beaurepaire (t. II, p. 78, et t. III, p. 72), et aux catalogues des bibliothèques Soleinne, n°˙ 3650 et s., et Pont-de-Vesle, n°˙ 1919 et s.

La tentation eût pu venir à la Société des Bibliophiles Normands de publier le texte de quelques-unes des pièces scolaires que leur auteur, leur sujet, ou d'autres circonstances ont faites normandes (1). L'objet de la collection qu'elle a entreprise est plus modeste.

Pendant la représentation, on distribuait aux auditeurs des programmes ou analyses de la pièce, qui permettaient de suivre le spectacle (et la précaution n'était pas inutile quand la tragédie ou la comédie étaient écrites en latin), et de reconnaître les jeunes acteurs sous les déguisements de leurs rôles. Ces feuillets, ces minces brochures, perdus ou détruits aussitôt que le rideau était tombé, voués à une existence éphémère, sont devenus des plus rares. C'est de

(1) Le marquis de Blosseville a édité, en 1870, pour la Société des Bibliophiles Normands, *Baqueville, gentilhomme normand*, etc.

ces opuscules qu'il va s'agir ici. Et en effet, malgré leur laconisme, ils méritent bien d'être recueillis. Qu'importe le texte de la tragédie, de la comédie ou de la pastorale : on peut juger, par ce que l'on en possède ailleurs, qu'il n'y a guère à le regretter. Aussi bien nos programmes fournissent tout ce qu'il nous importe de connaître : les arguments des pièces, les titres, les sujets, les genres dramatiques que l'usage ou le goût recherchait, les indications scéniques, les noms des acteurs, parmi lesquels plus d'un lecteur reconnaîtra des parents ou des ancêtres, ou des adolescents devenus plus tard des personnages dans la province, etc. Tout cela suffit, et l'on ne peut, à nos feuillets, adresser qu'un seul reproche, celui de taire presque toujours les noms des auteurs des drames.

Les programmes scolaires, réunis dans la collection qui suit, ont été reproduits, autant que possible, en fac-simile, ligne pour ligne, page pour page, quand la justification n'y mettait pas un obstacle absolu ; tout au moins l'imprimeur s'est appliqué, dans le choix des caractères ou des ornements, à imiter de son mieux les originaux.

On eût souhaité réunir ici des programmes empruntés au plus grand nombre possible de collèges normands : on eût ainsi apporté un témoignage du goût ou des habitudes des divers établissements d'instruction, des divers ordres enseignants, dans chacune des parties de la province (1) ; mais la

(1) Je n'ai à peu près rien trouvé pour l'Orne et la Manche ; la riche bibliothèque de notre savant confrère M. de la Sicotière, quand elle sera accessible, fournira sans doute un bon nombre de pièces

rareté même de ces feuilles volantes a empêché la réalisation de ce vœu trop ambitieux, et, sauf quelques exceptions, ce seront surtout les collèges des Jésuites qui seront représentés ici. N'est-ce pas eux, du reste, qui dirigeaient les maisons les plus peuplées et les plus florissantes ? Enfin, la collection ne comprendra que des spectacles scolaires antérieurs à 1790.

Comme complément à cette collection, je vais donner ci-dessous la bibliographie des programmes scolaires normands qu'il m'a été donné de consulter ; j'omettrai tous spectacles qui ne m'auraient été révélés que par l'indication des titres des pièces jouées (1). Il est entendu d'ailleurs qu'il n'est question ici que de théâtre, ce qui implique des scènes dialoguées et exclut tout autre genre d'exercices académiques, même publics.

pour les collèges de la Basse-Normandie. La Bibliothèque d'Alençon possède un recueil manuscrit de pièces jouées en 1775-76, au collège de Tyron, au Perche, diocèse de Chartres.

Gournay, dont il ne sera pas question non plus dans cette revue bibliographique, recevait ses maîtres de l'abbaye bénédictine de Saint-Germer, au diocèse de Beauvais ; en 1762, les écoliers du collège de Saint-Germer, tenu par les mêmes religieux, jouaient, à l'occasion de la distribution des prix, « Catilina ou Rome sauvée, tragédie de M. de Voltaire, avec les changements conformes à l'usage des collèges » : le programme, in-4, 12 p., imprimé, à Rouen, par Richard Lallemant, m'a été communiqué par notre éminent confrère, M. Léopold Delisle. (*Bibl. nat*, *Rés. Yf.* 2610.)

(1) M. de Longuemare a analysé plusieurs programmes qui m'ont échappé. (Ouv. cité, p. 29 et suiv.)

AVRANCHES, *collège épiscopal.*

1696. *L'Apollon français*, composé en l'honneur du savant évêque Huet.

1722. *Caton d'Utique, tragédie,* suivie de Thimon le Misanthrope.

1747. *Maurice, empereur d'Orient,* et *Agapit,* martyr, tragédies, suivies de deux comédies, *Les Incommodités de la grandeur,* et l'*Education négligée,* avec deux ballets qui serviront d'intermèdes, *Les Arts* et *L'Heureux événement.* Le spectacle dura deux jours.

Ces trois programmes ont été transcrits par M. Eugène de Beaurepaire dans son étude, *Le théâtre du collège d'Avranches dans le courant des XVII° et XVIII° siècles;* les deux derniers sont entrés dans la bibliothèque de l'auteur ; le premier est en la possession de notre confrère, M. de Merval.

BEAUMONT-EN-AUGE (Bénédictins.)

A défaut de programme que je n'ai pu rencontrer, on me pardonnera de signaler, vu l'extrême rareté de ce genre de choses, que l'on conserve à la Maison du Vieux-Honfleur, à Honfleur, une collection nombreuse de costumes très riches, avec broderies artistiques, du XVII° siècle, ayant servi à des acteurs de petite taille, qui passent pour provenir du collège de Beaumont, près Pont-l'Evêque. Sur les doublures, à l'intérieur, sont écrits les noms des rôles (1).

(1) Renseignement fourni par M. Ruel, architecte, membre de la Commission des Antiquités de la Seine-Inférieure. Il semble que, à

CAEN.

Deux recueils factices de la Bibliothèque municipale de Caen fournissent un certain nombre de programmes dramatiques scolaires ; ils sont intitulés, l'un, que je désignerai, Caen, recueil n° 1 : *Brochures normandes / Théâtre des Jésuites à Caen / Caen, ancienne Université / IV /*; l'autre, que je désignerai, Caen, recueil n° 2 : *Brochures normandes / Caen, ancienne Université / Théâtre / V /*. La collection Mancel, à la même bibliothèque, m'en a donné plusieurs aussi. Je dois à l'obligeante intervention de notre confrère, M. Tony Genty, la communication des uns et des autres.

Collège du Mont, ou de Bourbon (Cie de Jésus).

1628. — *Saülem...*, etc. — (Caen, Recueil n° 2.) — N° 9 de la collection formée ici par la Société des Bibliophiles normands.

1674. — *D. O. M. / Orthelia / regina Scotiæ / tragædia / dabitur in regio gymnasio / Cadomensi Societatis Jesu / ad solemnem præmiorum distributionem / æternamque memoriam perpetui / agonothetæ / D. D. Morantii / baronis du Mesnil Garnier, etc. / ... 1674 /. Cadomi / apud Joannem Cavelier regis et academiæ typographum.*

Beaumont, les exercices publics aient plus tard remplacé la comédie à la distribution des prix ; il en fut tout au moins ainsi en 1773 : voy. *Exercices du collège de Son Altesse sérénissime Mgr le duc d'Orléans à Beaumont en Auge*, etc., in fine : « la séance sera terminée par la distribution solennelle des prix », etc. (*Bulletin de la Société de l'Histoire de Normandie*, tome VII, 1893-95, pp. 374-382.)

xvj

In-4, 8 p.; p. 2, distribution et noms des acteurs ; p. 3, argumentum. — (Caen, Recueil n° 2) (1).

Les pièces dont les titres, les arguments, les noms des acteurs, sont donnés en latin, paraissent avoir été composées et jouées en latin; dans le cas contraire, les pièces étaient écrites en français, sauf indication contraire.

1681. — *Polydore / tragédie en cinq actes / qui sera représentée sur le théâtre / du / collége royal du Mont / de la Compagnie de Jésus / à Caen / pour la distribution des prix / fondés / par Monsieur Morant / baron du Mesnil-Garnier, / d'Esterville, de Courseulles, etc., / trésorier des ordres du roy, / le XIX jour d'aoust 1681 à une heure après midy. / A Caen / chez Jean Cavelier, imprimeur du roy et de l'Université. /*
In-4, 8 p.; p. 8, noms des acteurs. — (Bibl. Nat., Rés. Yf. 2788. Communiqué par M. Léopold Delisle.)

1693. — *Olympomachomenos / sive / cœli oppugnator / tragicomœdia / exhibebitur a selectis secundariis / in regio Societatis Jesu collegio / celeberrimæ academiæ cadomensis / die jovis 22 januarii an. 1693, hora post meridiem altera. / Cadomi / apud Joannem Cavelier regis et academiæ typographum / M DC XCIII.*
In-4, 4 p.; p. 2 et 3, argumentum; p. 4, noms des acteurs. — (Caen, Recueil n° 2.)

1693. — *Cosrohes / tragœdia / dabitur in theatrum / collegii regii*

(1) Les prix du collège du Mont avaient été fondés, en 1619, par une libéralité de Thomas Morant, chevalier, baron du Mesnil-Garnier, Trésorier de l'Epargne du roi ; les volumes, qui ont ainsi été donnés en son nom, se rencontrent fréquemment ; ils sont d'ordinaire reliés en veau ou basane, richement dorés à petits fers et marqués de ses armes.

Societatis Jesu | celeberrimæ academiæ cadomensis | ad solemnem præmiorum distributionem | ex munificentia | D. D. Morantii, | etc. 1693. | *Cadomi | apud Johannem Cavelier,* etc. |

In-4, 8 p. ; p. 2 à 7, argumentum ; p. 8, noms des acteurs. — (Caen, Recueil n° 2.)

1693. — *Diogène | comédie | mêlée de danses | pour servir d'intermèdes | à la tragédie | de | Cosroes | qui sera représentée | au collége royal | de la Compagnie de Jésus | à Caen | le 20 aoust à 2 heures après midi l'an* 1693. | *A Caen | chez Jean Cavelier imprimeur du roy et de l'Université.* |

In-4, 4 p. ; p. 2 et 3, arguments des actes ; p. 4, noms. — (Bibl. de M. Pelay.)

1699. — *Jupiter | mores hominum | emendandi cupidus. | Drama tragi-comicum | exhibebitur | in regio Societatis Jesu collegio | celeberrimæ academiæ cadomensis | a selectis | rhetoricæ alumnis | die veneris 20 februarii an.* 1699 *hora post meridiem prima. | Cadomi | apud Johannem Cavelier |* etc.

In-4, 8 p. ; p. 2, noms ; p. 3 à 7, arguments des actes ; p. 8, *La fontaine de Jouvance ou le secret de rajeunir un vieillard*, pièce comique pour servir d'intermèdes à la précédente, noms des acteurs. — (Caen, Recueil n° 2.)

1712. — *Celse martyr | tragédie latine |*, etc.
(Caen, Recueil n° 2). — N° 10 de cette collection.

1713. — *Tragédies allégoriques |*, etc.
(Bibl. de M. Tony Genty). — N° 11 de cette collection.

1717. — *Agathocle | tragédie |*, etc.
(Caen, Recueil n° 2). — N° 12 de cette collection.

1724. — *Damon | et | Pythias | tragédie | en vers françois, |* etc.
(Caen, Recueil n° 1). — N° 13 de cette collection.

3

Il est difficile de comprendre comment les spectateurs pouvaient suivre, sans s'y perdre, la représentation qui leur était offerte, quand elle comprenait une tragédie, une comédie, un ballet, et davantage. On donnait en effet un acte de la tragédie, puis un acte de la comédie, puis une partie du ballet ; on passait alors au second acte de la tragédie, suivi du second acte de la comédie, suivi de la seconde partie du ballet, et ainsi de suite. Cet enchevêtrement est implicitement attesté par le contexte des programmes, mais il est annoncé en propres termes à la page 2 du programme Damon et Pythias, qui est bien le chef-d'œuvre du genre : « Pour la commodité des spectateurs, on marque ici chaque acte des pièces et chaque entrée du ballet dans le même ordre qu'on les représentera. » Cet imbroglio était d'usage.

1725. — *Cyrille | martyr | tragédie | meslée d'intermèdes, | sera représentée par les écoliers | du collège royal de Bourbon | de la Compagnie de Jésus, | de la très-célèbre université de Caen, | pour la distribution des prix | fondés à perpétuité | par M. Morant | baron du Mesnil Garnier, | d'Eterville, de Courseulles, etc. | Le mariage du roi | ballet | sera dansé par les mêmes écoliers | le 7ᵉ jour d'aoust 1725 | à neuf heures et demie du matin tout au plus tard. | Les danses et la pluspart des airs sont de la composition de M. Hardoüin. | A Caen, | chez Jean Poisson, imprimeur du collége Royal de Bourbon de la Compagnie | de Jésus de la très célèbre université de Caen. |*

In-4, 8 p. ; p. 2, sujet de la tragédie (1) et noms des acteurs ; p. 3, arguments des actes ; p. 4 et 5, pièces françaises qui serviront d'inter-

(1) La même pièce sera donnée chez les Oratoriens de Dieppe, en 1769. *V. infra.*

mèdes à la tragédie, *Les faux amis, Les Curieux dupés, M. de la Nigaudière, Le Caprice des parents* ; p. 5 à 8, *Le mariage du roy*, ballet, détails des entrées. — (Caen, Recueil nº 1.)

1729. — *Sefi Myrsa, fils d'Abas, roy de Perse, tragédie mêlée d'intermèdes, sera représentée* (la suite comme ci-dessous, sauf les dispositions typographiques qui diffèrent), *le jeudi quatrième jour d'aoust 1729, à onze heures et demie du matin tout au plus tard. / A Caen / chez Jean Poisson*, etc.

In-4, 8 p. ; p. 2, argument et noms des acteurs ; p. 3, premier intermède, *Jonathas et David, ou le Triomphe de l'amitié, tragédie françoise*, noms ; deuxième intermède, *Le faux mérite, comédie françoise*, noms ; p. 4 à 8, *Les Passions*, ballet, détails des entrées et noms des danseurs. « *Les danses et la plupart des airs sont de la composition de M. Hardoüin.* » — (Caen, Recueil nº 2.)

1732. — *L'empereur / Maurice / tragédie / meslée d'intermèdes / sera représentée par les écoliers / du collège royal de Bourbon / de la Compagnie de Jésus / de la très-célèbre Université de Caen / pour la distribution des prix / fondés à perpétuité / par M. Morant... / le mercredi aout 1732. / A Caen / chez Jean Poisson*, etc.

In-8, 12 p. ; p. 2, sujet de la pièce et noms des acteurs (1) ; p. 3, *Les Héritiers frustrés*, premier intermède, comédie en trois actes, sujet, noms des acteurs ; p. 4, *Le gentilhomme campagnard ou le baron de la Nigaudière*, comédie en trois actes, noms des acteurs ; *Le Sauvage, censeur de nos mœurs*, comédie en un acte, noms ; p. 5

(1) La mort de l'empereur Maurice est un sujet qui a plusieurs fois inspiré les auteurs scolaires. Cette tragédie est toute différente de celle qui fut jouée à Rouen en 1712, différente aussi de celle qui fut donnée au collège des Arts de Caen en 1746, dont les programmes seront décrits ci-dessous.

à 12, *Le Temple de la Fortune*, ballet, description et noms des danseurs. — (Bibl. de M. Tony Genty.)

1734. — *Sefi Myrsa | fils d'Abas | roy de Perse | tragédie | latine | sera représentée par les écoliers | du collège royal de Bourbon | | pour la distribution des prix | fondés à perpétuité | par M. Morant | | le jeudi cinquième jour d'août 1734 à dix heures précises. | A Caen | chez Jean Poisson*, etc. |

In-4, 16 p. ; p. 2, sujet de la tragédie, noms ; p. 3, *Les Petits Maîtres, comédie en cinq actes, pour servir d'intermèdes à la tragédie de Séfi Myrsa*, sujet de la comédie ; p. 4, noms des acteurs de la comédie ; p. 5 à 15, *Le Ballet, ballet, qui sera dansé sur le théâtre pour servir d'intermède à la tragédie de Sefi Myrsa ;* détails des entrées et noms des danseurs. « *Les danses sont de la composition de M. de Hauteterre* (1). » — (Caen, Recueil n° 1.)

1735. — *Le | triomphe | de la vertu | tragédie | latine | sera représentée par les écoliers | du collège royal de Bourbon | | pour la distribution des prix | fondés à perpétuité | par M. Morant | | le...... 1735. | A Caen | chez Jean Poisson*, etc.

In-4, 16 p. ; p. 2, sujet de la tragédie et noms des acteurs ; p. 3, *Benjamin, pastorale héroïque*, sujet et noms ; p. 4, *Le Père injuste, comédie morale*, sujet et noms ; p. 5, prologue et noms ; p. 6 à 16, *Les Grâces, ballet ;* description des entrées et noms des danseurs. « *Les danses sont de la composition de M. de Hauteterre.* » — (Caen, Recueil n° 2.)

1737. — *Les frères amis | tragédie | latine | en trois actes | sera représentée par les écoliers | du collège royal de Bourbon | | pour

(1) Tous ces ballets pour écoliers sont souvent bien drôles, mais celui-ci est au premier rang : les mérites, les avantages, l'apothéose du ballet, tout cela est mis en ballet, et l'exécution n'est pas moins cocasse que l'idée.

la distribution des prix / fondés à perpétuité / par M. Morant / ... / le...... août 1737. / A Caen / chez Jean Poisson, etc.

In-4, 12 p. ; p. 2, sujet de la tragédie ; p. 3, noms des acteurs ; p. 4, *Les Incommodités de la jeunesse, comédie françoise en trois actes*, noms des acteurs ; p. 5, *Le libertin malgré lui, comédie françoise*, noms ; p. 6 à 12, *L'Amour de la patrie, ballet*, description et noms des danseurs. « *Les danses sont de la composition de M. Le Fort.* » — (Caen, Recueil n° 2.)

1742. — *Néophite / martyr / tragédie latine / qui sera représentée / au collége royal de Bourbon / / pour la distribution des prix / fondés à perpétuité / par M. Morant / / le mardi septième jour d'aoust* 1742 *à neuf heures et demie. / A Caen / chez Jean Poisson*, etc.

In-4, 14 p. ; p. 2, sujet de la tragédie, en français ; p. 3, noms des acteurs ; p. 4, premier intermède, *Le Couronnement de David, pastorale*, noms des acteurs ; p. 5, second intermède, *Le Gentilhomme soldat, comédie françoise*, noms des acteurs ; p. 6, troisième intermède, *Benjamin, drame héroïque*, sujet, noms des acteurs ; p. 7, *Le Temple de la gloire, ballet*, sujet, ouverture du ballet, noms des danseurs ; p. 8 à 13, entrées du ballet (il y en a douze) et ballet général ; p. 14, noms des danseurs. « *Le ballet est de la composition de M. Le Fort.* ». — (Bibl. de M. Julien Félix.)

1748. — *Sujets des pièces dramatiques*, etc. Bias, comédie héroïque ; Cromwel, tragédie françoise, etc.
(Bibl. de M. Ch. Hettier). — N° 14 de cette collection.

1757. — *Le flateur / drame latin / sera représenté / par / les rhétoriciens / du / collége royal de Bourbon / / pour la distribution des prix fondés à perpétuité / par M. Morant, baron du Mesnil / garnier, d'Eterville, de Courseulles, etc., commandeur des ordres du Roi / le lundi* 8 *d'août* 1757, *à une heure précise. / On ne commencera*

à entrer qu'à midi. / A Caen / chez Jean Poisson, imprimeur libraire du collége royal, etc.

Petit in-8, 12 p.; p. 2, noms des acteurs du drame, avertissement : « pour contenter plus de personnes, nous ferons deux représentations, l'une le vendredi 5 d'août, l'autre le lundi 8 du même mois. Les billets de la première ne serviront pas pour la seconde »; p. 3, *Le Poureux*, comédie françoise, noms des acteurs ; p. 4, *Isac*, tragédie françoise en cinq actes, noms ; p. 5 à 14, *Intermèdes de la tragédie d'Isac* (1). — (Caen, Recueil n° 1.)

Grands amateurs de jeux scéniques, et très confiants dans leur efficacité, les Jésuites en multipliaient les occasions : toujours la distribution des prix en était accompagnée au mois d'août, et les rhétoriciens étaient alors les interprètes habituels. Mais ce n'est pas tout : au cours de l'année, les exercices académiques étaient fréquents, et maintes fois, à Caen, comme à Rouen, ils furent suivis d'une représentation, il y en a des exemples aux mois de janvier, février, avril, juin, octobre, et d'ordinaire les élèves de rhétorique faisaient alors place à ceux de seconde, ou même à ceux de troisième (2). Enfin l'arrivée d'un haut personnage, intendant, archevêque, était encore un prétexte saisi avec empressement : on en a vu un exemple à Caen en 1712, on en verra un autre à Rouen en 1652. Il en fut de même ailleurs, par exemple chez les Oratoriens à Dieppe (*V. infra.*)

Aux deux collèges universitaires Du Bois et des Arts, au

(1) Ce sont les mêmes intermèdes que ceux de la pièce n° 7 de cette collection. Voyez *infra,* Rouen, 1743 et 1751.

(2) M. de Longuemare cite un recueil manuscrit de pièces jouées, au collège Du Mont, par des élèves de troisième (ouvrage cité, p. 12.)

contraire, il semble que le théâtre ne s'ouvrait qu'au moment de la distribution des prix ; et, tandis que les Jésuites donnaient des pièces, ou latines ou françaises, composées le plus souvent par des membres de la Compagnie, à l'Université on jouait habituellement en français, et l'on ne craignait pas de s'adresser à l'occasion au répertoire commun, à Molière, à Voltaire même, arrangé pour la circonstance. D'ailleurs, les spectacles y étaient moins longs, réduits d'ordinaire à une tragédie et à une comédie.

Collège Du Bois.

1712. — *Alexandre, / et Aristobule, / fils d'Herode le grand, / tragédie françoise, / qui sera représentée / au collège du Bois / de la très célèbre Université de Caen, / pour la distribution solennelle des prix, / qui seront donnés / par M^e Jacques Malouin, / prestre, curé de St Estienne le vieil de Caen, / docteur en théologie, / et proviseur du mesme collége, / le mercredi vingtième jour de juillet 1712, a douze heures et demie. / A Caen, chez Antoine Cavelier imprimeur ordinaire du Roy, et de l'Université. /*

Gr. in-8, 8 p. ; p. 2, le sujet, noms des acteurs du prologue ; p. 3 à 6, arguments des actes ; p. 7, noms des acteurs ; p. 8, L'Avare, comédie de M. de Molière, qui servira d'intermède à la tragédie. « On avertit que si par hazard le temps se trouvoit fâcheux le jour qu'on a choisi, la représentation de la pièce sera remise au lendemain. » — (Bibl. de M. Tony Genty et Bibl. de M. Le Verdier).

1725. — *Daniel / tragédie françoise / qui sera représentée / au collège Du Bois / de la très-célèbre Université de Caen / pour / la distribution solennelle des prix / donnes par Noble homme / Jacques Maheult de S^{te} Croix, / prestre, licentié aux droits / et proviseur*

du même collége / jeudi juillet 1725, si le temps est beau. / A Caen, /chez Antoine Cavelier seul imprimeur / ordinaire du Roy et de l'Université. /

In-4, 8 p.; p. 2, sujet; p. 3 et 4, arguments des actes; p. 5 et 6, noms des acteurs; p. 7 et 8, *Le Grondeur, comédie qui servira d'intermède à la tragédie de Daniel*, noms des acteurs. — (Caen, Recueil n° 2).

1728. — *La mort de Xerxès, tragédie françoise*, etc.
(Caen, Recueil n° 2 et Bibl. de M. Le Verdier.) — N° 15 de cette collection.

Collège des Arts.

1727. — *Hérode / et / Mariamne / tragédie de M. de Voltaire / qui sera représentée / au collége des Arts / de la très-célèbre Université de Caen / pour la distribution solennelle des prix / qui seront donnez / par M. Michel, ancien doyen / et professeur de la Faculté des Arts / licencié aux droits et principal du collége, / le juillet 1727 à douze heures précises. / A Caen, / chez Antoine Cavelier seul imprimeur / du Roy et de l'Université.*

In-4, 8 p.; p. 2, sujet; p. 3 à 6 arguments des actes; p. 7, noms des acteurs; p. 8, *Le Philosophe marié, ou Le Mary honteux de l'être*, par M. Néricault des Touches, noms des acteurs; *Le Médecin malgré luy*, noms des acteurs. — (Caen, Recueil n° 2.)

1733. — *Gustave / tragédie de M. Pyron / qui sera représentée / au collége des Arts / de la très-célèbre Université de Caen / pour la distribution solennelle des prix / qui seront donnés / par M. Michel, / prieur de Notre-Dame de l'Ortia, / ancien doyen / et professeur de la Faculté des Arts / licencié aux droits et principal du même collége, / le juillet 1733, si le temps est commode. / A Caen, / chez Antoine Cavelier et Jean Claude Pyron, imprimeurs / de l'Université, / 1733.*

In-4, 8 p.; p. 2, sujet ; p. 3 à 5, arguments des actes et noms des acteurs; p. 6, *Démocrite, comédie de M. Regnard*, noms des acteurs; p. 7 et 8, *Les caractères de la danse, ballet qui servira d'intermèdes à la tragédie de Gustave.* — (Caen, Recueil n° 2.)

1745. — *Benjamin dans les fers, tragédie françoise*, etc. (Caen, Recueil n° 1.) — N° 16 de cette collection.

1746. — *Maurice / tragédie / en cinq actes / sera représentée par les écoliers / du collège des Arts / de la.... / pour la distribution solennelle des prix / qui seront donnés / par M. Michel, / principal et proviseur du même collège, / le jeudi 21° jour de juillet 1746. / A Caen, / chez Jean Claude Pyron. seul imprimeur du roy / de l'Université et de la ville.* 1746.

In-8, 12 p.; p. 2, argument, et cet avis : « Il a paru, il y a dix ans, une tragédie de Maurice en prose, dont celle-ci est imitée ; mais comme elle n'est point exemte de défauts, on n'a pas crû devoir la suivre exactement. Si on avoit eu aux mains celle du R. P. Porée, qui vient de paroitre en latin, on se seroit fait une loi de la traduire (1) »; p. 3 à 5, arguments des actes, et noms des acteurs; p. 6, *Démocrite à la cour*, noms des acteurs; p. 7, *Le bourgeois gentilhomme, entremêlée de chants et de danses, de M. de Molière, en trois actes, mis en vers, à l'usage du collège*, noms des acteurs; p. 8 à 12, Ballet, *L'Espérance*, description et noms des danseurs. — (Bibl. de M. Tony Genty.)

1748. — *La mort / de/ Thamas Kouly Kan / tragédie françoise / en cinq actes / qui sera représentée / par les écoliers du collège des*

(1) Cela fait au moins quatre tragédies de Maurice : celle-ci, 1746, celle qui a paru « il y a dix ans » (sans doute celle qui fut jouée au collège du Mont en 1732, *supra*), celle « qui vient de paraître » du P. Porée, et celle qui fut jouée à Rouen en 1712, *infra*.

Arts / de la.... / pour la distribution des prix / qui seront donnés / par Monsieur Buquet, prêtre, docteur en théologie, / curé de S. Sauveur, ancien recteur de ladite Université / et principal dudit collège, / le mardi 23e jour de juillet 1748, à une heure précise après midi, / si le temps est beau : on n'entrera qu'à dix heures dans le collége. / A Caen, / chez Jean Claude Pyron, seul imprimeur-libraire / du Roy, de l'Université et de la ville. /

P. in-4, 12 p. ; p. 3 et 4, sujet de la tragédie, « *la tragédie est de la composition de Monsieur Godard, prêtre, ancien doyen de la Faculté des Arts, professeur royal d'éloquence et de rhétorique au collège des Arts.* » ; p. 5 à 9, arguments des actes ; p. 10, noms des acteurs ; p. 11, *Les Incommodités de la Grandeur, comédie héroïque, en cinq actes, et meslée de chants, du R. P. Du Cerceau, de la C^{ie} de Jésus*, argument ; p. 12, noms des acteurs. — (Caen, Recueil n° 2, Bibl. Canel à Pontaudemer, et Bibl. de M. Julien Félix.)

1756. — *Egiste, tragédie française*, etc., *Le Gouverneur* (1), etc. (Caen, Recueil n° 2). — N° 17 de cette collection.

1777. — *Pour la distribution solemnelle des prix. / Cause / qui sera plaidée / par / les écoliers de rhétorique / du collége des Arts / de la très célebre Université / de Caen / le samedi 2 août 1777, à trois heures précises après midi / dans la salle des Arts. / A Caen, / de l'imprimerie de Jean Claude Pyron, seul imprimeur / de l'Université*, etc., / *M DCC LXXVII.*

In-4, 4 p. ; p. 2, argument, noms des deux orateurs, le dictateur et le père du général, et du juge. — Quintus Fabius Maximus,

(1) On lit, à la page 2, cet avertissement : « La tragédie, la comédie ainsi refondues, et le ballet sont de la composition de M. Godard », etc. En effet, l'*Egiste* et *le Gouverneur* sont des adaptations de la *Mérope*, de Voltaire, et de *La Gouvernante*, de Nivelle de la Chaussée.

maitre de la cavalerie sous Papirius Cursor, a combattu sans la permission de son chef, le dictateur, et remporté la victoire; sa désobéissance lui fait encourir la peine capitale, il est traduit devant le peuple et défendu par son père. — (Bibl. de M. Pelay.)

Dieppe (Oratoriens).

1769. — *Bélisaire ou le triomphe de la fidélité, poëme dramatique* (sujet, noms des acteurs). — *L'habitant de la lune, drame comique en un acte* (sujet, noms des acteurs). — *Prologue du drame tragique* (noms des acteurs). — *Le mercredi 1er février 1769, à deux heures.* — *A Dieppe, chez la veuve Dubuc, imprimeur ordinaire du roi, de la ville et du collège.*

Placard in-folio. — (Bibl. de M. Pelay.)

1769. — *Cyrille*, etc.

Placard in-folio. — (Bibl. de M. le comte d'Estaintot, et Bibl. de M. Pelay.) — N° 21 de cette collection.

Eu (C^{te} de Jésus).

Je n'ai eu sous les yeux aucun livret concernant ce collège : la *Bibliothèque de la Compagnie de Jésus* du P. Sommervogel enregistre, au tome II, v° Boissière (J.-A de la), et au tome III, v° Eu (collège d'), des programmes de pièces représentées dans ce collège en 1675, 1682 et 1700. M. Tony Genty m'a signalé, d'après l'*Athenæ Normannorum*, la tragédie *Amor erga vincula*, qui aurait été jouée au même collège en 1660. M. de Beaurepaire, au tome III de ses *Recherches sur l'instruction publique*, p. 84, note des déclamations oratoires, à quatre personnages, très curieuses, données en 1783, 1784, 1787, 1788, qui se rapprochent du genre drama-

tique. Le collège était alors administré par un Bureau, sous la protection du comte d'Eu, depuis l'expulsion de 1762.

Evreux (Dominicains).

1789. — *Dialogues sur l'étude*, etc.

Manuscrit. — (Bibl. de M. Le Verdier). — N° 22 de cette collection.

C'est le texte même de la pièce et non un programme que l'on donne ici. Quelque insipide qu'il soit, plusieurs raisons ont déterminé l'éditeur à comprendre cet opuscule dans cette collection des Bibliophiles Normands : il est inédit, ce qui ne surprendra personne ; sa date le place à la limite extrême de l'ancien régime. Les Dominicains n'ayant tenu que fort rarement des collèges avant la Révolution, leur théâtre scolaire doit être fort réduit. Enfin cette petite scène donne assez exactement la physionomie d'une salle d'étude en 1789, et l'on constatera que le tableau pourrait aussi bien être daté de l'année 1904, l'écolier étant toujours, aujourd'hui comme en ce temps-là, soumis au même régime de compression.

Le titre annonce des dialogues : le cahier n'en contient plus qu'un, les autres feuillets ayant été arrachés. On s'en consolera (1).

(1) Je n'ai trouvé aucun programme concernant l'ancien collège d'Evreux : M. l'abbé Tougard cite, d'après le *Mercure de France*, une représentation de la tragédie d'*Abraham et Isaac*, donnée dans cet établissement au mois d'août 1722. (*Précis des Travaux de l'Académie de Rouen*, 1895-96, p. 437.)

Gisors.

Notre confrère, M. Pelay, possède un programme d'une représentation théâtrale donnée dans ce collège, qu'il a voulu mettre à la disposition de cette collection, mais que, dans sa riche et considérable bibliothèque, il lui a été impossible de retrouver. Cette pièce pourra prendre place dans la série des *Miscellanées historiques et littéraires* de la Société des Bibliophiles normands.

Mortain.

1759. — *Cause | qui sera plaidée | par les rhétoriciens | du collége royal | de Mortain | le samedy onze d'août 1759 à deux heures et demie | après midy. | A Avranches | chez François Le Court, imprimeur du diocèse.*

In-4, 4 p. ; p. 2, sujet : « Polémophile laisse ses biens à cinq officiers, un d'infanterie, un de cavalerie, un du génie, un d'artillerie, un de troupes légères, par parties inégales et suivant le plus ou moins de mérite des armes, et désigne le plus ancien lieutenant-général pour les attributions » ; p. 3, noms des orateurs qui plaideront pour chaque arme, et du juge ; « le jugement sera suivi de la distribution des prix. » — (Bibl. de M. Eugène de Beaurepaire.)

Pont-Audemer.

1766. — *Pontis Audomari præfecto*, etc.

Placard in-folio. (Bibl. Canel à Pontaudemer). — Dans ce latin incompréhensible, chef-d'œuvre de galimatias, on reconnaît *La Thébaïde* de Racine, *Les Rivaux heureux* de Taconet et *Le Mariage forcé* de Molière. — N° 19 de cette collection.

Pont d'Ouilly (Collège laïque).

1715. — *Naboth*, etc.
(Collection Mancel, à la Bibl. mun. de Caen, recueil factice coté 824.)
— N° 18 de cette collection.

Rouen.

Collège des Bons Enfants.

On jouait la comédie, au moins dans ses derniers temps, au collège des Bons Enfants, qui disparut aux premières années du XVIIe siècle. On y signale les représentations des tragédies en vers, Polyxène, Esaü ou le chasseur, Hypsicratée ou la magnanimité, données par les écoliers en 1597, 1598, 1604, et composées toutes trois par le laborieux régent Jean Béhourt. Ces pièces ont été imprimées, sous les mêmes dates, à Rouen, chez Raphaël du Petit-Val. M. Lormier les possédait toutes trois. La seconde, Esaü, n'est pas absolument rare (elle a eu une seconde édition en 1606); on en cite des exemplaires aux bibliothèques de l'abbé Colas (Catal., n° 1006), du baron Taylor (vente Techener, 1893, n° 386), de nos confrères, MM. de la Germonière, Lesens, Pelay.

Collège de Bourbon (C¹⁰ de Jésus).

Après les Bons Enfants, seul le collège royal archiépiscopal de Bourbon, dirigé par les Jésuites jusqu'en 1762, fournit à Rouen un théâtre scolaire. Avant de passer à la description des livrets rencontrés, je noterai quelques détails et usages.

Et d'abord, que les spectacles, offerts par les écoliers,

fussent suivis partout avec empressement par leurs parents et la population, la chose n'est pas douteuse. On a vu à Caen des programmes marquer l'ouverture des portes, deux et trois heures avant le lever du rideau, ou annoncer deux représentations pour satisfaire un plus grand public; il en sera de même à Rouen.

Au mois d'août 1761, Messieurs du Parlement, ayant fait demander « des billets pour la tragédie », le recteur des Jésuites opposa un refus; la demande fut réitérée, nouveau refus : le Parlement délibéra que le recteur serait mandé. Le jour même, 6 août, le recteur et le préfet du collège furent introduits devant la Cour; ils durent céder. L'insulte était flagrante. Pour quels motifs donc ? N'était-ce pas le Parlement qui faisait les frais des prix ? Les volumes n'étaient-ils pas marqués à ses armes, et les programmes des représentations à son chiffre ? Quoique le registre n'en dise mot (on y lit seulement qu'il fut délibéré « qu'à l'avenir il serait remis au greffier de grand'chambre quatre-vingts billets de tragédie pour la comédie ») (1), on peut bien deviner la cause de ce coup d'éclat : la guerre était déjà déclarée entre les Parlements et les Jésuites, et les premiers arrêts étaient imminents (2).

Après l'expulsion de la Compagnie de Jésus et la transformation de leur établissement en collège royal, soumis à la surveillance du Parlement et de l'archevêque, les autorités,

(1) *Registre secret*, 6 août 1761.
(2) A Paris, 6 août 1761, ce jour-là même ; à Rouen, 18 et 1 novembre 1761.

comme nous dirions, continuèrent à honorer de leur présence les cérémonies scolaires. Le 9 août 1766, le principal du collège royal, accompagné de deux écoliers, vient inviter Messieurs de Ville à se rendre, le mercredi suivant, à trois heures de relevée, au collège de Rouen, pour assister à la tragédie qui sera représentée par les écoliers étudiants. Il en fut de même, au mois d'octobre, pour l'assistance à l'exercice public donné à l'occasion de la rentrée des classes. Messieurs de Ville décidèrent de s'y rendre « afin de contribuer par leur présence à l'émulation dans l'esprit des étudiants » (1). Ce cérémonial était habituel ; on en usait de même à l'égard des hauts personnages et des Cours souveraines.

Aux Jésuites, les écoliers supportaient la dépense de leurs costumes. Pierre Bugard paie sept livres en 1620 pour la location de ses habits (2). Aux registres des recettes et dépenses du séminaire de Joyeuse annexe du collège, on voit mentionnées, de 1747 à 1761, de nombreuses *avances* faites aux élèves pour le même objet (3). Quand, en 1762, le collège sécularisé fut reconstitué, les écoliers résistèrent, et le professeur de rhétorique dut un jour demander que le Bureau

(1) *Archives de l'Hôtel-de-Ville, Journaux*, A. 54, 9 août, 18 octobre 1766, oct. 1767, oct. 1768, etc. (Inventaire par M. Ch. de Beaurepaire, p. 447) ; *Délibérations*, A. 38. (Ibid., p. 396).

(2) Ch. de Beaurepaire, *Recherches sur l'instruction publique*, t. III, p. 253.

(3) *Arch. de la Seine-Infér.*, Inventaire par M. Ch. de Beaurepaire, tome I. D. 292 à D. 297. Les cours et les exercices étaient communs entre les élèves du collège et ceux du séminaire de Joyeuse.

d'administration du collège se chargeât des frais de la représentation de la tragédie, qui précède la distribution des prix, parce que, disait-il, les acteurs qui d'ordinaire les payaient s'y refusent depuis quelques années (1). A ce moment l'on voit que la dépense monte à 360 livres (2).

Le Parlement offrait les prix du collège; il les avait fondés, diront quelques programmes. Pourtant il ne paraît avoir pris cette charge que vers 1670 : l'on verra des livrets dédiés à des personnages illustres, *agonothètes*, en 1653, 1654, 1663 ; au contraire, à partir de 1679, on commence à lire, aux titres, la dédicace, Supremo Senatui Normanniæ perpetuo agonothetæ. Ils sont reliés en veau et marqués à ses armes et devise.

La composition du spectacle fut très variable suivant les temps. D'abord le spectacle ne paraît comporter qu'une tragédie et un ballet ; puis, vers la fin du xviie siècle, le spectacle s'allonge et comprend trois pièces, une ou deux tragédies, une ou deux comédies et un ballet, l'une des pièces est latine. Après 1762, on ne donne plus qu'une tragédie et une comédie.

Avant cette date, sous la direction des Jésuites, on s'alimente au répertoire spécial des collèges ; après leur départ, on ose s'adresser aux auteurs les plus profanes, Corneille, Molière, Voltaire, Destouches, dont les œuvres sont évidemment adaptées.

Les rhétoriciens tiennent les rôles au mois d'août; en fé

(1) *Arch. de la Seine-Infér.*, id., D. 13.
(2) Ibid., D. 104.

vrier, à l'occasion du carnaval, ce sont les élèves de seconde. Enfin, comme à Caen, il y a parfois, au cours de l'année, représentation exceptionnelle en l'honneur d'un personnage éminent.

Voici, maintenant, les programmes que j'ai rencontrés.

1646. — *L'amour / déguisé, /* etc.

Ce n'est qu'un ballet, pour servir d'intermède à la tragi-comédie des *Coupables innocents*, jouée le même jour. — (Bibl. de M. Pelay, provenance Lesens) (1). — N° 1 de cette collection.

1653. — *Dioclétien / vaincu / par Jesus-Christ, /* etc. — (Bibl. de M. Pelay, prov. Lesens). — N° 2 de cette collection.

1653. — *Diocletianus / furens / Christo / triumphante / tragœdia / dabitur in theatrum coll. arch. rothom. / Societatis Jesu / ad solemnem præmiorum distributionem / ex munificentia / Illustrissimi domini D. / Joannis Ludovici de Faucon de Ris / militis marchionis de Charleval / et in suprema Neustriæ curia primi præsidis, / die 12 augusti hora meridiana. / Rothomagi / apud Joannem de Manneville / prope collegium. / M DC LIII.*

In-4, 12 p.; p. 2 à 7, arguments de la tragédie et des actes (en latin); p. 8 et 9, argument du diludium (latin); p. 10 et 11, actorum nomina et personæ. — (Bibl. Lormier.)

Ce programme, dont M. de Beaurepaire m'a communiqué la copie qu'il avait prise autrefois sur le livret original, appartenant à M. Lormier, a été signalé par lui dans ses

(1) Feu M. Lesens, notre confrère, avait réuni un bon nombre de programmes scolaires, qu'il avait mis à la disposition de la Société des Bibliophiles Normands. De sa bibliothèque, ces pièces ont passé dans celle de M. Pelay.

Recherches sur l'instruction publique, etc , t. II, p. 78. Ce n'est autre chose que la rédaction latine du précédent. En effet, et la chose vaut d'être signalée, on joua la tragédie tour à tour en français et en latin, acte par acte : on lit en effet à la page 2 du programme français, « *avant le commencement de chaque acte latin, le sujet s'en représentera en françois* ». Ce double jeu devait être fréquent ; je n'en ai cependant pas trouvé d'autre exemple. — La distribution des rôles et le *Récit*, p. 12 et 13 du livret français, ne sont pas dans le livret latin.

1654. — *La / Double victoire, /* etc. (Bibl. de M. Pelay, prov. Lesens). — N° 3 de cette collection.

1663. — *Generosissimo potentissimoque domino D. Carolo Sanctamauro marchioni Montauserio Normanniæ Santorum et Insulismensium proregi, Josephum Ægypti præfectum D. C. Q. selectus flos collegii rothomagensis Societatis Jesu dabit die augusti hora post meridiem tertia.*

In-4, 6 p.; argument en français. — (Communiqué par M. Julien Félix).

1679. — *Supremo Senatui / Normanniæ / perpetuo agonothetæ Sigericus, tragædia / dabitur in theatrum / collegii rothomagensis Societatis Jesu / ad solemnem præmiorum distributionem / die 8 augusti anno 1679. / Rotomagi, / typis Richardi Lallemant / prope colle /gium Societatis Jesu.*

P. in-4, 8 p. ; p. 2, *argumentum ;* p. 3 à 7, arguments des actes ; p. 8, *nomina actorum*. — (Caen, Recueil n° 2.)

1680. — *Supremo Senatui / ... / ... / Daniel tragædia / dabitur in theatrum / collegii rothomagensis Societatis Jesu / ad solemnem*

præmiorum distributionem / die augusti 1680. / *Rothomagi, / apud viduam de Manneville, prope collegium. /*

P. in-4, 8 p.; p. 2, *argumentum*; p. 3 à 7, arguments des actes; p. 8, *nomina actorum*. — (Caen, Recueil n° 2.)

1680. — *Ballet / meslé / de récits / sur / le sujet du mariage / de Monseigneur le Dauphin / pour la tragédie de Daniel. / A Rouen, / chez la veuve de Manneville, près le collége. /*

P. in-4, 4 p., s. d.; p. 2 et 3, description du ballet ; p. 4, noms des danseurs. « *Les airs et pas composés par M. Bérard, organiste de Ste Croix St Ouen.* ». — (Caen, Recueil n° 2.)

1694. — *Supremo Senatui / ... / . . / Saul / tragœdia / dabitur / in / theatrum / collegii règii archiepisc. borbonii / Societatis Jesu / ad solem. præm. distributionem. / Die 12 Augusti, Anno M DC XCIV. Hora post meridiem tertia. / Rotomagi, / apud Richardum Lallemant, collegii Societatis Jesu, / Bibliopolam et Typographum. M. DC. XCIV.*

P. in-4, 8 p.; au titre, fleuron composé des lettres S. N. P. A. entrelacées et surmontées de la couronne ducale, qui paraissent devoir se lire, *Senatui Normanniæ perpetuo agonothetæ* ; p. 2, *argumentum, actorum nomina*; p. 3, arguments des actes; p. 4, *Le Procès d'un vieillard avariticieux, comédie françoise*, sujet, noms des acteurs ; p. 5 à 8, prologue et intermèdes chantés. — (Bibl. de M. Le Verdier.)

1712. — *Maurice / tragédie / sera représentée / sur le théâtre / du college royal archiep. de Bourbon, / de la Compagnie de Jésus, / pour la distribution des prix / fondez / par le Parlement / de Normandie, / le mercredi 10. jour d'Aoust M DCC XII, à midi précis. / A Rouen, / chez Richard Lallemant, Libraire du Collége. /*

P. in-4, 8 p., fleuron S. N. P. A.; p. 2 à 7, arguments des actes,

en latin et en français ; p. 8, noms des acteurs. — (Bibl. de M. Le Verdier.) (1).

1712. — *Intermèdes / qui seront représentez / entre les actes / de la tragédie latine / de Maurice / sur le théâtre du collège royal / archiép. de Bourbon, / de la Compagnie de Jésus, / le mercredi* 10 *d'aoust* 1712 *à midi précis. / A Rouen / chez Richard Lallemant, libraire du collège. /*

P. in-4, 8 p.; p. 2 et 3, premier intermède, *David, roy des bergers, pastorale;* p. 4, noms des acteurs ; p. 5, deuxième intermède, *Abel, tragédie;* p. 6, noms ; p. 7, troisième intermède, *Le poëte extravagant* ; p. 8, noms. — (Bibl. de M. Pelay.)

1724. — *Les Avantages / de la Paix / Ballet / servira d'intermède / à la tragédie / de Polimestor / qui sera représentée au collège / royal archiepiscopal de Bourbon / de la Compagnie de Jésus / le jeudi* 10 *d'aoust* 1724 *à midi précis. / A Rouen / chez Nicolas Lallemant, imprimeur-libraire du collège. /*

In-4, 8 p.; p. 2, sujet, ouverture, noms des danseurs ; p. 3 à 7, description des entrées et noms ; p. 8, noms des danseurs. « *Les danses sont de la composition de M. de Savigni.* » (Arch. de la Seine-Infér.)

1734. — *Polhymnie / ou / la Musique / ballet / qui sera dansé à la tragédie / de Jonathas le Machabée / et à la Comédie / des Esprits follets / ou / des Lutins démasqués / au collège royal archiép. de Bourbon / de la Compagnie de Jésus, / le jeudi* 12 *d'aoust* 1734 *à une heure après midi. / A Rouen / chez Nicolas Lallemant libraire du Collège /* 1734. /

In-4, 8 p.; p. 2, dessein du ballet ; p. 3 à 7, description des parties et entrées, noms; p. 8, noms. « *Les danses sont de la composition de M. Michel.* » — (Bibl. de M. Pelay, prov. Lesens.)

(1) V. *supra*, Caen, collège des Arts, 1746.

1737. — *Supremo Senatui / Normanniæ / perpetuo / agonothetæ / Artemius / dux Ægypti martyr, / tragœdia, / dabitur in theat. coll. reg. archiep. Borb. / Societatis Jesu / ad solemnem præmiorum distributionem, / die lunæ 12 augusti an. 1737 hora undecima cum media. / Rotomagi / apud viduam Jacobi Josephi Le Boulenger / Regis et Collegii typographi. /*

In-4, 16 p., fleuron S. N. P. A.; p. 2 à 4, sujet, arguments des actes; p. 5, *Vers qui seront chantés au 2ᵉ acte, musique de M. Renoult*; p. 6, noms des acteurs; p. 7, *Le Dissipateur, pièce comique*, noms; p. 8, *L'Enfant gâté, pièce comique*, noms; p. 9, *L'Imposture / ballet / servira d'intermède / a la tragédie / d'Artème / grand duc d'Egypte, martyr / lundi 12 août 1737 à onze heures et demie /*; verso, blanc; p. 11 à 15, sujet, entrées du ballet, noms; p. 16, noms. « *Musique de M. Michel* » (Bibl. de M. Pelay, prov. Lesens.)

1738. — *Supremo Senatui / etc. / Constantinus / Maxentii victor, / tragœdia*, etc.

(Bibl. de M. Pelay, prov. Lesens). — Nº 4 de cette collection.

1739. — *Agapit / martyr / tragédie latine / sera représentée / par les écoliers du collége / royal archiép. de Bourbon / de la Compagnie de Jésus / pour la distribution des prix donnez tous les ans / par la Cour souveraine / du Parlement de Normandie / le mercredi 12 d'août 1739 à onze heures et demie précises. / A Rouen, / chez la veuve Jacques Joseph Le Boullenger / et / Jacques Joseph Le Boullenger, / imprimeur ordinaire du Roy et du collége.*

In-4, 17 p., fleuron S. N. P. A.; p. 2, *Scénophile ou le jeune homme passionné pour les spectacles, comédie françoise*, sujet de la comédie et noms des acteurs; p. 3 et 4, intermèdes de la pièce comique, ballet; p. 4, *Vaudeville, sera chanté au 3ᵉ acte*; p. 5, *Plainte sur la perte de Narcisse, couplets chantés au 3ᵉ acte*; p. 6, sujet de la tragédie latine, noms; p. 7 à 15, ouverture de la tragédie latine, ballet, entrées, noms, « *les vers qui seront chantés dans chaque*

intermède »; p. 15 et 16, *Alcidor ou le riche malheureux, comédie*, et nouveau ballet; p. 17, noms; *Danses de M. Michel*. — (Bibl. de M. Pelay, prov. Lesens.)

1740. — *Supremo Senatui / … / .. / David / tragœdia / dabitur in theatrum …. / … / ad solemnem præmiorum distributionem / die mercurii 10 augusti anni 1740, hora undecima cum media. / Rothomagi, / apud Nicolaum Lallemant collegii typographum / et bibliopolam.*

In-4, 16 p., fleuron S. N. P. A.; p. 2, sujet de la tragédie; p. 3, noms des acteurs; p. 4, ouverture de la tragédie et du ballet, noms; p. 5, sujet de l'acte I; p. 6, ballet du premier intermède, noms; p. 7, sujet de l'acte II; p. 8, ballet du second intermède, noms; p. 9 et 10, *idem* (suite); p. 11, *Néophile ou le Nouvelliste, comédie françoise*, sujet, noms; p. 12 et 13, danses, intermèdes de la comédie française; p. 14, *Le Joueur, comédie françoise*, sujet, noms; p. 15, danses, intermèdes de la pièce précédente; p. 16, noms. *Danses de M. Delpêche de la Pierre*. — (Bibl. de M. Pelay, prov. Lesens.)

1745. — *Aman / tragédie latine / en trois actes / sera représentée / au collége royal archiépiscopal / de Bourbon / de la Compagnie de Jésus / pour la distribution des prix donnés tous les ans / par la Cour souveraine / du Parlement de Normandie / le jeudi 12ᵉ d'août 1745 à midi précis. / A Rouen, / chez Jacques Joseph Le Boullenger / impr. ordin. du Roy et du collége.*

In-4, 12 p., fleuron S. N. P. A.; p. 2, sujet de la tragédie, noms des acteurs; p. 3, *Jonathas et David, tragédie françoise en trois actes*, noms; p. 4, *Le Nouvelliste, comédie françoise en trois actes*, sujet, noms; p. 5, *L'Empire / de / la folie / ballet / qui sera dansé / sur / le théâtre du collége royal / archiép. / de Bourbon / de la compagnie de Jésus / le jeudi 12 août 1745 à midi précis. / à Rouen, / chez Jacques Joseph Le Boullenger,* etc. /; p. 6 à 11, dessein, division,

entrées du ballet, noms des danseurs ; p. 12, *danseront au ballet....
Musique de M. Abdala.* — (Bibl. de M. Pelay, prov. Lesens.)

1750. — *Périandre, tragédie latine,* etc.
(Bibl. de M. Pelay, prov. Lesens). — N° 6 de cette collection.

On remarquera, à la page 5, le fameux ballet, *Le plaisir sage et réglé,* qui donna lieu à un beau tapage ; les idées en étaient franchement saugrenues, et il faut convenir qu'une plus belle occasion ne pouvait s'offrir d'accuser la morale facile des Jésuites. Le programme de ce ballet a été réimprimé sous ce titre : *Le plaisir sage et réglé, ballet moral et pantomime, dansé au collège royal et archiépiscopal de la Compagnie de Jésus à Rouen, le lundi 10 et le mercredi 12 août 1750 à onze heures et demie précises ; Paris, 1826,* in-32, 48 p. Il avait donné lieu à l'écrit : *Critique du ballet moral donné au collège des Jésuites de Rouen au mois d'août M DCC L* (s. l.), M DCC LI, in-12, 53 p., œuvre anonyme de J.-B. Gaultier, vicaire général de l'évêque de Boulogne (Cf. *Manuel du Bibl. norm.,* v° Gaultier). Il a eu l'honneur d'être cité au *Journal de Trévoux,* septembre 1750 (p. 2098-2100), au *Compte des Constitutions des Jésuites rendu au Parlement par M. Charles, substitut,* etc. (1762, in-12, t. II, p. 234) ; enfin Floquet (*Hist. du Parlement de Rouen,* t. VI, p. 333), en a fait aussi mention.

1752. — *Marc et Marcien, martyrs, tragédie latine en trois actes, sera représentée au collège...* etc., *pour la distribution des prix...* etc., *le 10 août 1752.*

In-4, 12 p. ; p. 2, distribution, noms des acteurs ; p. 3, *Absalon, tragédie française,* sujet et noms ; p. 4, *Le Solipse ou l'homme qui n'aime que lui, comédie,* noms ; p. 5 à 12, *L'empire de l'illusion,*

ballet, sera dansé à la tragédie de *Marc et Marcien*, sujet et divisions du ballet, noms des danseurs. — (Bibl. de M. A. Héron.)

1752. — *Maxime, martyr, tragédie latine, sera représentée au collége royal*... etc., *pour la distribution des prix*... etc , le 20 août 1754.

In-4, 16 p. ; p. 2, prologue, rôles, noms ; p. 3, sujet de la tragédie, *Maxime*, noms des acteurs ; p. 5, *Saint-Louis dans les fers, tragédie*, sujet, distribution ; p. 7 à 14, *L'amour de la gloire, ballet héroïque*, sujet et divisions ; p. 15, ballet général ; p. 16, noms des danseurs. — (Bibl. de M. A. Héron.)

1758. — *Agerocogene,/ ou le jeune homme / entêté de sa noblesse,/ comédie latine sera/ représentée/ au collége royal archiépiscopal de Bourbon / de la Compagnie de Jésus / pour la distribution des prix / donnés tous les ans / par la cour souveraine / du Parlement de Normandie / le lundi 7 et le mercredi 9 août 1758 à onze heures et demie précises. / A Rouen / chez Nicolas Lallemant près le collége des RR. PP. Jésuites. /*

In-4, 16 p. ; p. 2, noms des acteurs ; p 3, *Isaac, tragédie française en cinq actes*, distribution ; p. 4 et 5, *Les Incommodités de la grandeur, drame héroïque*, argument, noms ; p. 6 à 16, *Le pouvoir de l'harmonie*, ballet, dessein, division et entrées, noms des danseurs. « *La musique est de M. Bacquoy-Guedon, maître à danser du collége.* « —(Bibl. de M. Lormier. Copie communiquée par M. de Beaurepaire).

Voici maintenant des pièces jouées en février, à l'occasion du carnaval et des exercices académiques de cette époque, par les élèves de seconde.

1737. — *Caton / d'Utique / tragédie / sera représentée / par les écoliers de seconde / du collége royal archiépiscopal / de Bourbon de la Compagnie de Jésus, / le mercredi 27 de février 1737, à une heure*

xlij

précise après midi. / A Rouen, / chez Nicolas Lallemant, imprimeur et libraire du collége.

In-4, 8 p.; p. 1 à 4, argument de la tragédie ; p. 5, personnages et noms des acteurs; p. 6, *Le point d'honneur, comédie, servira d'intermède à la tragédie de Caton*, personnages et noms des acteurs ; les deux pages suivantes, blanches. — (Bibl. nat., Rés., Yf. 2611. — Communiqué par M. Léopold Delisle.)

1741. — *La mort / d'Absalon / tragédie latine / sera représentée / par les écoliers / de seconde / du collège royal archiép. / de Bourbon de la Compagnie / de Jésus, / le mercredi 8 février 1741 à une heure après midi. / A Rouen / chez Nicolas Lallemant, imprimeur libraire du collége.*

P. in-8, 14 p. ; p. 2 à 4, sujet de la tragédie ; p. 5, noms; p. 6, *L'heureux malheur, pièce comique*, sujet ; p. 7, noms des acteurs ; p. 8 à 14, *Vers qui seront chantés pour servir d'intermède à la tragédie latine. Musique de M. Toutain.* — (Bibl. de M. Pelay, prov. Lesens.)

1743. — *Zilonoüs / ou / le prétendu bel esprit*, etc.

P. 4, *Isaac, tragédie française en musique, en trois actes*, etc. — (Bibl. de M. Pelay, prov. Lesens.) — Nº 5 de cette collection.

1751. — *Le Soupçonneux / comédie latine, /* etc.

P. 3, *Isaac, tragédie française en cinq actes*, etc.; p. 4, *Vers qui seront chantés pour servir d'intermèdes à la tragédie d'Isaac.* — (Bibl. de M. Pelay, prov. Lesens, et Bibl. de M. Le Verdier.) — Nº 7 de cette collection.

On remarquera donc un Isaac, tragédie en vers en cinq actes (1), noté déjà en 1758 pour la distribution des prix

(1) Cette tragédie d'*Isaac* en cinq actes serait d'un certain Jean Rozier, qui, pour l'écrire, aurait mis au pillage l'ancien mystère

(*supra*), et un *Isaac*, tragédie en musique, ou opéra, en trois actes, qui n'a d'ailleurs aucun rapport avec les *vers chantés*, servant d'intermède à l'autre pièce, en 1751. — A Caen, au collège du Mont, l'on a vu jouer, en 1757, un *Isâc, tragédie française, en trois actes.*

1757. — *Les petits maitres, comédie latine*, etc. — (Bibl. de M. Pelay, prov. Lesens.) — N° 8 de cette collection.

A Caen, en 1712, l'on a vu le collège des Jésuites donner un spectacle extraordinaire pour la réception de l'Intendant de la Généralité : de même, à Rouen, l'on trouve le programme d'une représentation offerte, en avril 1652, à François II de Harlay, nommé à l'archevêché en 1651, et qui vint prendre possession de son siège au commencement de l'année suivante.

Illustrissimo / ac religiosissimo / domino D. [Francisco / de / Harlay, / Rothomagensium / archiepiscopo, Neustriæ primati, / abbati gemmeticensi, Regi a / secretis, et sanctioribus / consiliis, etc. / Drama panegyricum, / Dabitur a Rhetoribus in theatrum collegii archiepisco / palis Societatis Jesu, die aprilis hora post / meridiem altera anno 1652. / Rhotomagi / apud Joannem Le Boullenger, prope collegium Societatis Jesu / M DC LII.

Pet. in-4, 6 feuillets ; v° du titre, armes de l'archevêque, *theatrum aperiet*... ; f. 2, *drama panegyricum tripertitum, pars prima,*

Abraham sacrifiant. (Cf. *Cat. Soleinne*, t. I, n° 990 ; — Petit de Julleville, *Les Mystères*, t. II, p. 451.) — La pièce en trois actes, mise en musique, aurait été écrite par M. de la Chapelle. (Cf. *Bibl. du Théâtre français*, III, p. 156.)

etc.; v°, *partis primæ argumentum*; f. 3, *anagramma cum acrostichide*, etc.; v°, *récit pour la seconde partie*, chœur, français; f. 4, *partis secundæ argumentum*; v°, *anagramme, sonnet*; f. 5, *partis tertiæ argumentum*, etc., *scenam claudet*, etc.; v° et f. 6, *actores et personæ*. — (Bibl. nat., Rés., Yf. 2709; communiqué par M. Léopold Delisle.)

Un exemplaire de cette pièce se trouvait dans la bibliothèque Edouard Frère (Catal., Rouen, 1874, n° 471 *bis*) : il contenait, de plus que celui de la Bibliothèque nationale, après le feuillet de titre, un feuillet donnant le texte (en français) du *prologue* annoncé au verso de ce titre, et, après le sixième feuillet, un septième portant le texte de l'*épilogue* annoncé par les mots *scenam claudet*, etc., du feuillet précédent.

Enfin, je termine la série des pièces du collège des Jésuites de Rouen par les deux programmes suivants, non datés, applicables à des représentations données à l'occasion des distributions des prix, dédiés aux deux personnages qui, ces jours-là, offrirent ceux-ci, enfin placés hors de pair par le luxe inusité de leurs figures.

Fol. 1. — Titre gravé par A. Boudan, au milieu duquel est un cartouche renfermant ce titre: *Fortunæ / latrocinia / sive / Huniades / dux fortissimus / bonis omnibus / Fortunæ inclementia / spoliatus.*

Fol. 1 v°, f. 2 r°, blancs; f. 2 v°: portrait de Jacques Poirier, par Michel Lasne, avec ce distique pour légende : *Talis in exangui depictus imagine vultus.* — *Quam retegat multas conjice vivus opes.*

Fol. 3. — Titre : *Illustrissimo viro D. / D. Jacobo Poirier, / equiti, D. d'Anfreville, / castellano de Cisay,* etc., / *christianissimo regi ab / utrisque consiliis atque in supre / ma Neustriæ curia præsidi / inte-*

gerrimo / Agonothetæ suo / munificentissimo / HUNIADES / spoliatus / tragœdia / dabitur in theatro / collegii rothom. Societatis Jesu, / lectissimis quibusdam alumnis / totisque Musarum ordinibus / Mecœnuti suo / officiose gratantibus. / Ex typographia Joannis le Boullenger. (S. d. : Jacques Poërier d'Amfreville fut président de 1629 à 1660.)

In-4, 6 feuillets d'impression typogr., et 6 f. imprimés en taille douce. Fol. 4 r°, blanc ; v°, figure gravée, intitulée : 1um *furtum. Exspoliat fœderatis.* F. 5 (paginé 1-2) r°, *Actus primus* ; v°, *Actus secundus.* F. 6 r°, figure intitulée : 2um *furtum. Ab exercitu vi distrahit* ; v°, blanc. F. 7 r°, blanc ; v°, figure intitulée : 3um *furtum. Subducit amicis, sodalibus, filio.* Fol. 8 (paginé 3-4) r°, *Actus tertius* ; v°, *Actus quartus.* F. 9 r°, figure intitulée : *Mendicum cogit ad stipem* ; v°, blanc. Fol. 10 r°, blanc ; v°, fig. intitulée : 5um *furtum. Libertate vinctum exuit.* F. 11 (paginé 5 6) r°, *Actus quintus* ; v°, fin du programme de l'acte V. F. 12 r° (non paginé) : *Ad prœmiorum distributionem. Prolusio* ; v° (paginé 8), *Actores.* F. 13 r° (paginé 9), suite et fin de la liste des acteurs ; v°, blanc. — (Bibl. nat., Rés., Yf. 2729 Communiqué par M. Léopold Delisle.)

La bibliothèque Lormier possède un second exemplaire, qui semble être celui qui a figuré, sous le n° 4134, au Répertoire de la librairie Damascène Morgand (1893).

Le catalogue Soleinne (n° 3652, tome III), décrit une pièce qui paraît être une traduction française du même programme :

Les larcins de la fortune en la personne du grand Huniades (programme de cette Tragédie par J L. B.), tiré de Chalcondyl, 45 ; absque nota *(Rouen),* in-4 de 15 p., non compris le titre gravé, 6 fig. gravées par A. Boudan.

Illustrissimo viro D. | D. Taneguioni de Launay | equiti de Criqueville, | de L'Essay, d'Hérouville, S. Honorine | et Rauville | christianissimo regi ab utrisque | Consiliis atque in supremo Neustriæ | Curia Præsidi integerrimo | Agonothetæ suo | munificentissimo | IEZABEL *| divinæ ultionis | atrocissimum exemplum | Dabitur in theatro | collegii Roth. Societ. Jesu. | Rothomagi | ex typographia Johannis le Boullenger. |* (S. d. — Tannegui du Châtel fut président de 1632 à 1651.)

P. in-4 de 6 feuillets d'impression typographique, et de 6 feuillets, non paginés, imprimés en taille-douce. — P. 1, titre; v° blanc; p. 3, *Jezabel punita tragœdia.... Æconomia tragœdiæ*; p. 4 à 10, *Singulorum actuum distributio* (analyses des actes); p. 11, *Ad præmiorum distributionem prolusio*, noms des acteurs *ludi*; p. 12, *actores*, noms des acteurs de la tragédie.

Six figures, gravées sur cuivre (leur texte compris), par A. Bosse, numérotées 1 à 6; la première est placée après le titre: au-dessus de deux chiens aboyants, deux génies ailés soutiennent une draperie, sur laquelle est écrit: *Jezabel ou l'Impiété punie. Livre 3 et 4 des Roys.* (Au bas): *De l'imprimerie d'Alexandre Boudan, rue S. Jacques, a la Corne de Cerf*, et, au-dessous, *A. Bosse inven. et sculps. Avec privilège du roy.* — Les 5 autres figures, numérotées 2 à 6, sont intercalées dans le livret imprimé et correspondent aux cinq actes; au-dessous de chacune, six vers commentent les scènes. Elles ont été décrites dans la notice, *Abraham Bosse, catalogue de son œuvre*, par G. Duplessis: « *Jézabel ou l'impiété punie, suite de six pièces numérotées 1 à 6, y compris le titre* », etc. (*Revue universelle des arts*, tome V, année 1857, pp. 53-55.)

Bibl. de Rouen, O. 2085 a (Catal. 1796 a). — Bibl. Nat., 8° Y. Th. 9660.

La bibliothèque Soleinne possédait cette pièce (n° 3651); le catalogue attribue la tragédie, sans aucune raison ni vrai-

semblance, à Thomas Corneille, sous prétexte que, parmi les acteurs, il s'en trouve un de ce nom ; ce paraît être un simple homonyme du second Corneille. L'exemplaire comprend une seconde partie composée d'un discours sur la punition exemplaire de Jézabel (15 p.), qui paraît une addition factice.

Les trois exemplaires sont également *sans date*, et possèdent la suite des figures, qui auraient donc été gravées pour cet opuscule.

M. de Beaurepaire rapporte la représentation à l'année 1632, et termine ainsi sa transcription du titre : *Rothomagi, ex typographia Joannis Le Boullenger*, 1632, *in-4, deux parties* (1). Cette date n'aurait-elle pas été suppléée, et est-elle bien exacte ? Il n'est pas vraisemblable en effet que le président Tannegui du Châtel, reçu président le 9 août 1632, dès le même mois, ait été appelé à présider la distribution des prix, et qu'on ait pu si tôt lui offrir, avec la dédicace qu'on vient de lire, le livret orné de planches spécialement gravées.

ROUEN (*collège archiépiscopal, après 1762.*)

Les Jésuites expulsés, les élèves du collège de Rouen continuèrent à monter sur le théâtre à l'occasion de la distribution des prix.

1771. — *Nadire, | tragédie, | sera représentée | au collége royal | de Rouen, | pour la distribution des prix | donnés tous les ans | par la Cour souveraine | du Parlement | de Normandie, | le lundi dou-*

(1) *Recherches sur l'instruction publique*, etc., t. II, p. 83.

zième jour d'août mil sept cent soixante onze, / à trois heures précises. / A Rouen / chez Rich. Lallemant Imprimeur du Roi 'et du collége, / près la Rougemare. / M. DCC LXXI.

Monogramme aux lettres entrelacées S. N. P. A.

In-4, 8 p. ; v° du titre blanc ; p. 3, distribution et noms des acteurs de la tragédie ; v°, blanc ; p. 5, *Le mort / imaginaire, / comédie / en trois actes / ;* v°, blanc ; p. 7, distribution, noms des acteurs de la comédie. — (Archives départementales, Seine-Inférieure. Communiqué par M. de Beaurepaire.)

1782. — *Polyeucte / tragédie / sera représentée / au collége royal / de Rouen / pour la distribution des prix / donnés tous les ans / par la Cour souveraine / du Parlement / de Normandie, / le samedi dixième jour d'Août mil sept cent quatre / vingt deux, à trois heures précises. / A Rouen, / chez Jac. Jos. le Boullenger, Imprimeur du / Roi, rue du grand Maulévrier. / M DCC LXXX II.*

In-4, titre seul, les autres feuillets manquent ; marque S. N. P. A. — (Archives départementales, Seine-Inférieure.)

1784. — *Le Glorieux / comédie / en cinq actes / sera représentée au collége royal / de Rouen / pour la distribution des prix / donnés tous les ans / par la Cour souveraine / du Parlement de Rouen, / le jeudi douzième jour d'août mil sept cent quatrevingt / quatre, à deux heures précises. / A Rouen / de l'imprimerie de Jac. Jos. Le Boullenger, imprimeur / du Roi et du Collège, rue du grand' Maulévrier. M DCC LXXXIV.*

In-4, marque S. N. P. A., 4 ff. ; f. 1, v°, blanc ; f. 2, r°, *Le Glorieux...*, distribution et noms des acteurs ; v°, blanc ; f. 3, r°, *Les Fourberies / de Scapin, / comédie / en trois actes / ;* v°, blanc ; f. 4, r°, *Les Fourberies...*, distribution et noms ; v°, blanc — (Bibl. de Pont-Audemer, D. 9.)

1787. — *La mort / de / César, / tragédie, / sera représentée / au collége royal / de Rouen / pour la distribution des prix / donnés tous les ans / par*

la *Cour souveraine / du Parlement / de Normandie / le lundi treizième jour d'août mil sept cent quatre vingt sept, / à trois heures précises. / A Rouen, / de l'imprimerie privilégiée. / M DCC LXXXVII.*

In-4, 4 ff. ; f° 1, v°, blanc ; f. 2, r°, *La mort de César*..., distribution et noms des acteurs ; v°, blanc ; f° 3, r°, *L'avocat patelin / comédie / en trois actes /* ; v°, blanc ; f. 4, *L'avocat patelin*..., distribution et noms des acteurs ; v°, blanc. — (Bibl. de Pont-Audemer, D. 9.)

SAINT-LÔ.

Je n'ai rencontré aucun programme de théâtre scolaire concernant ce collège : M. de Longuemare mentionne des représentations en 1712, *Suite de l'histoire des temps ou La paix d'Utrecht*, et, en 1717, *Candide, vierge et martyre*, tragédie, avec *Les Ruses des femmes pour parvenir à leurs fins*, comédie (1).

VALOGNES.

M. Léopold Delisle a signalé trois programmes de représentations scolaires dans la brochure citée, *Le théâtre au collège de Valognes*.

La pièce, *La désobéissance punie* ou *Absalon*, tragédie, etc., se trouve dans le recueil de la Bibl. de Rouen, coté O. 749, I. ; les deux autres appartiennent à la Bibl. Nat. et à la Bibl. de Valognes.

VERNEUIL.

Les *Annonces, Affiches, Avis divers de la Haute et Basse-Normandie* (année 1763, p. 67), rapportent qu'à la distribution

(1) Ouvr. cité, p. 68.

des prix de cette année, les écoliers de ce collège ont joué une tragédie, *l'Andrienne*, et une comédie, *l'Ecole du Temps*.

VERNON (*collège ecclésiastique séculier*).

1766. — *L'enfant prodigue, pièce sainte*, etc. — (Collection Mancel à la Bibl. de Caen, recueil factice, intitulé : Normandie, Seine-Inférieure, Orne, Eure). — N° 20 de cette collection.

Le journal, *Annonces, Affiches*, etc., annonce que, lors de la distribution des prix, au mois d'août 1767, les élèves de ce collège ont donné une pièce dramatique, *La partie de chasse* (n° du 28 août 1767, p. 142 bis).

1771. — *Joseph / tragédie sainte / par M. l'abbé Genest / de l'Académie françoise / secrétaire des commandements de feu Son Altesse / Sérénissime Monseigneur le duc du Maine / sera représentée / pour la distribution solennelle des prix accordés par / Son Altesse Sérénissime Monseigneur Louis-Charles de / Bourbon, Comte d'Eu, Prince d'Annet, Duc d'Aumale / et de Gisors, Comte et patron de Vernon, etc. / le lundi 17 aout 1771, à quatre / heures après midi / au Collége de Vernon. / A Rouen, de l'imprimerie de Machuel / rue Saint-Lô, 1772.*
In-4, 6 p.; p. 3 et 4, remplies par un éloge de cette tragédie ; p. 5, distribution, noms des acteurs. — La même pièce avait été jouée en 1764, le comte d'Eu ayant alors « *pour la première fois accordé des prix qui seraient distribués à la suite de cette tragédie* ». — (Copie, d'après un original appartenant à M. le marquis de Blosseville, communiquée par M. Ch. de Beaurepaire.) (1).

(1) M. de Blosseville a signalé cette pièce dans l'introduction de sa publication *Le Sire de Bacqueville*, supra, p. xj, note.

Il est certain qu'au xviiie siècle on jouait la comédie dans tous les collèges ; on en pourrait trouver la preuve, pour ceux qui n'ont pas été mentionnés dans cette revue, en feuilletant les mémoires et les journaux du temps. Les établissements d'instruction étaient répandus en nombre considérable en Normandie, et c'est avec regret que je me vois obligé de constater, en finissant, que la liste est très courte de ceux dont j'ai pu recueillir quelque programme théâtral.

TABLE

DES PIÈCES COMPRISES DANS CETTE COLLECTION

[*Les pièces, publiées en cinq fascicules, devront être placées dans l'ordre suivant.*]

COLLÈGE DE BOURBON, A ROUEN.

1. — 1646. — L'Amour déguisé, intermèdes de la tragi-comédie des Coupables innocents.
2. — 1653. — Dioclétian vaincu par Jésus-Christ, *tragédie.*
 Dilude des prix.
3. — 1654. — La double Victoire, ou Eustache victorieux des Daces et martyr, *tragédie.*
 Dialogue et ballet des prix.
 Intermèdes sur le Temps.
4. — 1738. — Constantinus, Maxentii victor, *tragœdia.*
 Le Libertin malgré lui, *comédie françoise.*
 Le Couronnement de David, ou David sacré par Samuel, *pastorale.*
 L'Histoire de la danse, *ballet.*
5. — 1743. — Zilonous, ou le Prétendu bel esprit, *drame latin.*
 Isac, *tragédie françoise en musique.*

liv

6. — 1750. — Périandre, *tragédie latine.*
 Thémistocle, *tragédie françoise.*
 Le Poète ridicule, *comédie françoise.*
 Le Plaisir sage et réglé, *ballet moral.*
7. — 1751. — Le Soupçonneux, *comédie latine.*
 Isac, *tragédie françoise (avec intermèdes).*
8. — 1757. — Les petits Maitres, *comédie latine.*
 Le Nouvelliste, *comédie françoise.*
 Maxime, *tragédie françoise (avec des intermèdes).*

COLLÈGE DU MONT, A CAEN.

9. — 1628. — Saulem cum filiis Abachi superatum, etc., *tragœdia.*
 Diludia.
10. — 1712. — Celse martyr, *tragédie latine.*
 Le Peureux visionnaire, ou les Terreurs paniques, *comédie françoise.*
 Intermèdes de musique.
11. — 1713. — Tragédies allégoriques sur la mort de Notre-Seigneur :
 Codrus mourant pour sa patrie, *pastorale latine.*
 La Mort d'Abel, *pastorale françoise.*
 Intermèdes.
12. — 1717. — Agathocle, *tragédie.*
 L'École des pères.
 Mercure opérateur.
 Le Tableau des treize siècles de la monarchie françoise, *ballet.*
13. — 1724. — Damon et Pythias, *tragédie en vers françois.*
 Le Temple de mémoire, *ballet.*
 Eucrate, *pièce latine.*
 Le Joueur, *pièce en vers françois.*
 Le Solécisme, *pièce en vers françois.*

14. — 1748. — Sujets des pièces dramatiques, etc.
 Bias, *comédie héroïque.*
 Cromwel, *tragédie françoise.*
 Cantate sur la paix.

COLLÈGE DU BOIS, A CAEN.

15. — 1728. — La Mort de Xerxès, *tragédie françoise.*
 L'Avare, *comédie françoise de M. Molière.*
 L'École des Muses, *ballet.*
 Les Festes françoises, *ballet.*

COLLÈGE DES ARTS, A CAEN.

16. — 1745. — Benjamin dans les fers, *tragédie françoise.*
 Ésope à la Cour, *comédie héroïque.*
 Le Retour du roi, et le Mariage du Dauphin, *pastorale.*
 Louis le bien-aimé, *ballet.*
 Vers qui seront chantés à la fin de la pastorale.

17. — 1756. — Égiste, *tragédie françoise.*
 Le Gouverneur, *comédie.*
 Le Maréchal de Richelieu, ou la Conquête de Minorque, *ballet.*

COLLÈGE DE PONT-D'OUILLY.

18. — 1715. — Nabot, *tragédie.*
 Le Médecin malgré luy.

COLLÈGE DE PONT-AUDEMER.

19. — 1766 — Pontis Audomari præfecto, etc.
 [La Thébaïde, ou les Frères ennemis, de Racine.]
 [Les Rivaux heureux, ou les Caprices de l'amour, de Taconet.]
 [Le Mariage forcé, de Molière.]

COLLÈGE DE VERNON.

20. — 1766. — L'Enfant prodigue, *pièce sainte.*
 Le Procureur arbitre, *comédie.*

COLLÈGE DE DIEPPE.

21. — 1769. — Cyrille, *poème dramatique.*
 La Délivrance de Télémaque, *pastorale.*

ECOLES DES DOMINICAINS D'ÉVREUX.

22. — 1789. — Dialogues sur l'étude.

SOCIÉTÉ DES BIBLIOPHILES NORMANDS

THÉATRE SCOLAIRE

Pièces recueillies par P. LE VERDIER

PREMIER FASCICULE

L'Amour déguisé.

Diocletian vaincu par Jesus-Christ.

La double victoire ou Eustache victorieux des Daces et martyr.

Zilonous.

NOTA. — Le classement sera donné avec le dernier fascicule.

L'AMOVR
DEGVISE'.

A ROVEN,
Chez RICHARD L'ALLEMANT.
prés le College.

M. DC. XLVI.

L'AMOVR DEGVISE'
INTERMEDES DE LA
TRAGICOMEDIE
DES COVPABLES INNOCENS.

Ouuerture du deſſein.

CET Amour que nous déguiſons apres auoir eſté ſupplanté par les Paſſions, dont il eſtoit le frere ; n'eſt autre que celuy de Ioſeph, qui ne ſe fit point connoiſtre à ſes freres qu'apres les auoir eſprouuez par vne innocente impoſture dans la condemnation de Benjamin ; & ceux qui voudront faire reflexion ſur noſtre Amour deſguiſé, reconnoiſtront dans ſes aduentures, celles de Ioſeph, & y verront nos coupables innocens cachés ſous le voile d'vne fiction.

DESSEIN DE LA PREMIERE PARTIE.

Les Passions rompent auec l'Amour.

1. La discorde ne pouuant plus souffrir l'vnion des Passions, fait vn nouuel effort pour rompre leur bonne intelligence.
2. Mais Mercure que nous prenons pour le Genie de la raison, donne la chasse à cette furie pour maintenir cette vnion des Passions, dont il auoit la sur-intendance.
3. L'amour reconnoist dans le mauuais accueil que luy font ses freres l'impression que la Discorde auoit desia fait sur leurs esprits.
4. Mercure de qui toutes les inclinations estoient pour l'Amour, le couronne Roy des Passions, & apres les auoir obligez à le reconnoistre pour tel, il l'emmeine comme en triomphe.
5. C'est ce qui pique encor dauantage leur ialousie ; la Discorde qui ne cherchoit qu'occasion de broüillemens vient leur presenter son seruice, & apres leur auoir promis de perdre l'Amour.
6. Elle tient conseil auec deux mauuais Genies de son party pour executer son dessein.

Personnages de la premiere partie.

L'Amour.	Charles Dehors.
Les quatre Passions.	Pompone de Tilly. Iacqves de la Grandrve. François de Rvflez. Nicolas Avsbovrg.
Mercure.	Pierre Dovdet.
La Discorde.	Iaqves le Maistre.
Deux mauuais Genies.	Pierre de Fresne. Nicolas dv Resnel.

DESSEIN DE LA II. PARTIE.

L'Amour supplanté par les Passions.

1. LA Discorde qui auoit donné rendez-vous aux Passions, paroist auec ses deux Genies chargés des liens, de gorgones, de coutelats, de massuës pour armer les Passions.
2. Qui ne manquent pas de se rendre au lieu assigné, elle les met en embuscade.
3. La Mort se range à son party, mais elle est terrassée par l'Amour.
4. Le sommeil est assez adroit pour l'endormir.
5. Les Passions le surprennent en cet estat, & comme ils ne desiroient pas le ruiner entierement.
6. Ces Genies le vendent à vn vieillard qui passoit par là.

Personnages de la seconde partie.

La Discorde.	IACQVES LE MAISTRE.
Les deux Genies de la Discorde.	PIERRE DE FRESNE. NICOLAS DV RESNEL.
Les quatre Genies des passions.	POMPONE DE TILLY. IACQVES DE LA GRANDRVE. FRANÇOIS DE RVFLEZ. NICOLAS AVSBOVRG.
L'Amour.	CHARLES DEHORS.
Mercure.	PIERRE DOVDET.
La mort.	NICOLAS GIRART.
Morphée.	ADRIEN VARRIN.
Le Vieillard.	NICOLAS ESCHART.

DESSEIN DE LA III. PARTIE.

Les auantures de l'Amour dans son esclauage.

1. CE bon-homme est bien tost las de ce nouueau valet, il le menace, l'autre s'en mocque.
2. C'est ce qui l'oblige à le vendre à vn Mercier pour vne paire de lunettes.
3. Ce Mercier pensant tirer grand seruice de ce valet, se descharge de sa valize pour l'en charger.
4. Mais il est surpris par deux voleurs; qui le tuent, l'Amour pour se sauuer leur laisse la valize qu'il portoit.
5. Ce butin arreste ces brigans, & les arme l'vn contre l'autre, ils se battent & se tuent d'vn coup fourré.
6. L'Amour qui auoit veu de loin le succés de ce combat, s'approche, & ayant reconnu qu'ils estoient morts, reprend sa valize & en l'ouurant il trouue dedans vn masque dont il se déguise.

Personnages de la troisiesme partie.

Le vieillard.	Nicolas Eschart.
Le Mercier.	Iacques le Bovrgeois.
Le 1. volleur.	Pompone de Tilly.
Le 2. volleur.	Iaques de la Grandrve.
L'Amour.	Charles Dehors.

DESSEIN DE LA IV. PARTIE.

L'Amour reconnû.

1. COmme il veût continuer dans son déguisement & faire profession de marchandise.
2. Mercure qui l'auoit tousiours cherché depuis son premier malheur, le rencontre, mais il ne reconnoist rien dans ce visage desguisé, l'amour qui ne peut long temps dissimuler oste son masque, Mercure l'embrasse; Et ce Genie de la raison approuue que l'amour fasse le Marchand pour tromper ses freres, & apres luy auoir dressé boutique, il luy ameine diuerses personnes pour achepter ses denrées.
3. Vn Soldat achete vn bouquet de plumes.
4. Vn Cyclope achete vn fusil, vn Astrologue des lunettes d'approches, vn artisan ses instrumens.
6. Il y vient aussi vn aueugle pour acheter des cordes à son violon, l'amour le fait danser pour sa marchandise.
7. Enfin Mercure y ameine aussi les Genies des passions qui achetent des carquois, l'amour qui veût les esprouuer fait couler dans la poche du desir, petit frere des passions, vn diamant ; & lors que les Genies des passions veulent se retirer apres auoir acheté ce qu'ils desiroient, l'amour se plaint qu'on luy a pris vn diamant, Mercure les foüille, le desir en est trouué saisi, on le condamne à mort, ses freres demandent sa grace, l'amour quitte son masque, les passions l'embrassent, le Genie de la raison les lie d'vne amitié qui ne se rompra iamais.

Personnages de la quatriesme partie.

L'Amour.	CHARLES DEHORS.
Mercure.	PIERRE DOVDET.
Les quatre Genies des passions.	POMPONE DE TILLY.
	IACQVES DE LA GRANDRVE.
	FRANÇOIS DE RVFLEZ
	NICOLAS AVSBOVRG.
Le Désir.	NICOLAS DV RESNEL.
Le Soldat.	NICOLAS ESCHART.
Le Cyclope.	NICOLAS GIRARD.
L'Astrologue.	PIERRE DE FRESNE.
Le Vielleux.	IAQVES BON-HOMME.
L'Artisan.	ADRIEN VARRIN.

DIOCLETIAN
VAINCV PAR
IESVS-CHRIST,
TRAGEDIE.

POVR LA DISTRIBVTION DES PRIX donnez par Meſſire Iean Louys de Faucon Cheualier, Seigneur de Ris, Marquis de Charleval, & premier Preſident au Parlement de Normandie.

Elle ſera repreſentée ſur le Theatre du Coll. Arch. de la Compagnie de IESVS, *le 12 d'Aouſt, à midy.*

A ROVEN,
Chez IEAN DE MANNEVILLE, prés le Coll. des PP. Ieſuites.

M. DC. LIII.

ARGVMENT
DE TOVTE LA TRAGEDIE.

DIOCLETIAN enyuré du fuccez d'vne victoire que fon armée auoit depuis peu remportée fur les Perfes, par la faueur d'vne Croix miraculeufe, & fous la conduite d'André fon Lieutenant general; fe préparoit à triompher de JESVS-CHRIST, lors qu'il fentit la Main vangereffe de cet Homme-Dieu qui triompha de fa fureur. La rage & le dépit qu'il conceut de voir qu'il s'efforçoit en vain d'opprimer les Chreftiens, l'ayāt liuré aux fureurs, l'obligea de fe démettre de l'Empire entre les mains de Conftance, pere du grand Conftantin, dans la Ville de Nicomedie. Et bien qu'il témoigna en apparence que le dégouft de la fortune, & l'amour de la folitude, l'auoient porté à ce changement, il ne pût neantmoins s'empefcher d'auoüer à fes Confidens, que le defefpoir & la rage de fe voir vaincu par JESVS-CHRIST, l'auoit obligé de prendre cette eftrange refolution. *C'eft ainfi que le rapporte Baronius, conformément à l'Extrait qu'il en a tiré des Actes de Mennas & de fes compagnons Martyrs.*

LA SCENE A NICOMEDIE

Auant le commencement de chaque Acte Latin, le fujet s'en reprefentera en François.

MARC ANTOINE DE BREVEDENT, de Roüen;
GILLES HALLE' D'ORGEVILLE, de Roüen.

OVVRIRONT LE THEATRE.

ACTE PREMIER.

CHARLES DE FAVCON DE RIS, Parisien,
FRANÇOIS DE REVILLE, de Rouen.
Reciteront le Prologue.

Scene I. TANDIS que Theophobe, Euesque de Nicomedie, fait retentir les rochers où il se tient caché, des soûpirs amoureux qu'il pousse vers le Ciel : à dessein d'animer la vangeance de Iesvs-Christ contre Diocletian. II. Saint Michel le vient consoler par l'aduis qu'il luy donne des decrets sanglants, que la Iustice Diuine doit faire executer dans vn iour contre le Tyran. Il luy prédit le martyre d'André, Lieutenant general de l'Armée victorieuse ; le calme dont l'Eglise doit joüir sous l'Empire de Constance ; & de quelques-vns des successeurs de ce Prince, dont il luy represente les auantures en vision. III. La joye dont ces bonnes nouuelles comblent le cœur de Theophobe, est aussi-tost troublée par la peur que luy cause l'arriuée de Cleante & de Nearque, qu'il croit ne s'estre acheminez vers ces rochers que pour le saisir. IV. Mais ces braues Seigneurs estoient bien éloignez de ce dessein. Cleante n'y estoit venu que pour satisfaire à son amitié, en accompagnant son cher Nearque vers ces grottes, où André luy auoit donné ordre de se rendre, afin d'y voir Theophobe ; & de se faire instruire à la foy, auec vne troupe de ses Soldats qui s'estoient conuertis. Cleante ne sçauoit rien de ce dessein : & comme l'amour de Nearque estoit sur le point de luy en faire part. V. Cleobule arriue qui l'oblige de quitter le doux entretien de son amy, pour se transporter dans le camp, où Antioque son pere desire au pluftost le voir. VI. Tandis que Nearque delibere s'il est à propos qu'il fasse part à son cher Cleante du dessein qu'il a de se conuertir. VII. André, en compagnie de Leandre son intime, arriue au lieu où il auoit donné ordre à Nearque de se rendre. VIII. Theophobe ayant recogneu à leurs entretiens tous diuins,

qu'il entend du fond de ſes rochers, quels ils ſont, les vient joindre, & les anime par ſes paroles à ſouſtenir la Foy iuſques au martyre, dont il promet la couronne au braue André. IX. Qui brulant du deſir d'en eſtre au pluſtoſt honoré. X. Profeſſe le nom de Iesvs-Christ en preſence d'Antioque, qui s'auance auec les Captifs des Perſes; & ſouſtenu du témoignage de Narſes leur Roy, & d'Amynte ſon fils, il attribuë à la vertu de la Croix tout le ſuccez de ſa victoire. XI. Il reçoit des affronts pour prix de cette genereuſe confeſſion: il eſt chargé de fers auec ceux de ſa ſuite: ſans que les larmes de Cleante puiſſent rien obtenir de ſon Nearque auprés d'Antioque, qui s'offence de ce deuoir d'amitié. XII. Les lettres toutesfois pleines des éloges d'André, que Dauus luy rend de la part de Diocletian, balançent ſa fureur. Mais les conſeils d'Eubule, & le deſir de ſe défaire d'vn riual qui fait ombre à ſa gloire, font qu'il s'achemine auec les priſonniers de guerre vers Nicomedie, dans le deſſein de perdre André.

ACTE SECOND.

LOVIS LANGLOIS, de Roüen,
Recitera le Prologue.

SCENE I. DIOCLETIAN enflé du ſuccez de cette victoire que ſon armée vient de remporter ſur les Perſes à la faueur de la Croix, vomit ſa rage contre les Chreſtiens; & ſecondé des conſeils furieux de Maximin, il projette contre eux de nouueaux Arreſts, ſans que Conſtance le puiſſe fléchir. II. L'aduis que Thraſibule luy donne de l'arriuée d'Antioque, ſoulage ſon eſprit de la crainte qu'vn bruit confus luy auoit fait naiſtre, qu'André ſon fauory n'eut eſté mal traité par Antioque. III. Cettuy-cy eſt accueilly d'abord auec tout l'honneur poſſible: mais l'aduis qu'il donne à l'Empereur de la conuerſion & de l'empriſonnement d'André,

change tout ce bel accüeil en vn mauuais traitement. Diocletian qui croit que cette accufation eſt vne pure calomnie que fa jalouſie a controuuée, donne ordre à Thraſibule fon Capitaine des Gardes, de mettre auſſi-toſt André en liberté, & le luy amener. IV. Comme il fe plaint aux Seigneurs de fa Cour de cette action brutale, que l'enuie a infpirée à Antioque. V. Metelle Preſtre des Idoles, s'aduance auec les Sacrificateurs pour faire les ceremonies du facrifice, & pour receuoir les vœux que l'Empereur a conceu de nouueau contre les Chreſtiens. Tandis qu'il jette le fort pour ſçauoir quel eſt celuy des Seigneurs de la Cour qui s'eſtant conuerty, empefche Iuppiter de rendre fes Oracles accouſtumez. VI. Thraſibule introduit deuant l'Empereur, André en compagnie de Nearque & de Leandre. Ils font accueillis d'abord auec tout l'amour & l'honneur qu'on peut fouhaiter : mais la ſtatuë de Iuppiter s'eſtant brifée, comme Diocletian recognoit par le refus que luy fait André de facrifier aux Idoles, qu'il eſt vrayement Chreſtien ; pour le mieux punir, apres auoir degradé fon Nearque en fa prefence, il ordonne qu'on les mette aux chaifnes auec les captifs des Perfes. VII. Conſtance auquel il commet le foin du triomphe & de la garde d'André, ayant horreur de cet Arreſt fi barbare : & s'eſtant en vain efforcé d'adoucir l'efprit du Tyran, témoigne fecrettement à ces braues Chreſtiens les fortes inclinations qu'il a pour la Foy. Et ceux-cy refufans d'accepter la liberté dont il leur fait offre. VIII. Il leur accorde la faueur qu'ils demandent de pouuoir conferer auec Theophobe, qui promet la victoire à nos Martyrs ; & le fçeptre à Conſtance & à Conſtantin.

ACTE

ACTE TROISIESME.
ESTIENNE PETIT, de Rouen,
Recitera le Prologue.

Scene I. CLeante ne pouuant souffrir de voir que l'enuie de son pere Antioque, perde son amy Nearque, prend vne resolution digne tout ensemble & de sa douleur & de son amour. Il veut renoncer & à Iuppiter & à son pere, pour suiure Iesvs-Christ auec son amy. II. Constantin qui le croit complice de la trahison d'Antioque, veut vanger son Nearque. C'est icy que Cleante fait triompher son amitié enuers Nearque & enuers Constantin. III. Elle se produit sur tout dans l'entreueuë qu'il a auec son Nearque par le moyen de Constantin. IV. Mais ces doux entretiens sont bien-tost interrompus par Albin, qui vient donner aduis que l'on n'attend plus que Nearque & Constantin pour l'appareil du triomphe. V. Tandis que Nearque se separe de Cleante, pour suiure Iesvs-Christ dans les fers; Cleante prend resolution de se declarer Chrestien au milieu de cette pompe. Cependant Diocletian enyuré de la gloire de son triomphe, s'auance pompeusement, vomissant contre Iesvs-Christ cent impietez, que sa fureur luy suggere. Narses & Amynte, qui soustiennent hautement que cette victoire est deuë à la Croix de Iesvs-Christ, & à la vertu d'André, en estouffant sa superbe, allument dauantage sa rage, qui le porte à offrir la liberté aux captifs des Perses, s'ils veulent tourmenter André leur vainqueur. Antioque se charge de cette infame commission; & Cleante indigné de cette brutalité de son pere, prend cette occasion pour se declarer Chrestien. Antioque le veut tuer; l'Empereur l'en empesche; & pour mieux couurir sa honte & sa rage, il fait traiter Cleante & Nearque comme des fols & ensorcelez. VII. Tandis qu'il va faire son joüet de Narses pendant le banquet. VIII. Megabize rauy de la constance d'André, embrasse la Foy de I. C.

ACTE QVATRIESME.

IEAN DE LAMBERVILLE,
Recitera le Prologue.

Scene I. L'Horreur d'vne effroyable vision qui se presente à Diocletian pendant le sommeil. II. Luy cause vne si profonde melancholie, qu'il en deuient furieux & hors de soy. III. Sans que les conseils des Seigneurs de sa Cour, puissent calmer le trouble de son esprit, & l'asseurer contre les frayeurs qui l'obsedent. IV. Il commande qu'on luy améne le cadavre tout sanglant d'André, qui pendant cette horrible vision luy a reproché son parricide. V. C'est à la veuë de ce pitoyable spectacle, que ses fureurs redoublent, & qu'il sent son cœur combatu & déchiré d'vne armée toute entiere de passions bien differentes. Mais lors que les marques imprimées autrefois sur le bras d'André, l'empeschent de plus douter qu'il ne soit celuy de ses fils qui luy a esté enleué dés l'âge de cinq ans, & qui luy a cousté autrefois tant de larmes : apres estre reuenu d'vne pâmoison. VI. Il fait venir Antioque, qu'il immole de sa propre main aux manes d'André. VII. Maximin qui ne peut s'empescher de blâmer cette action si cruelle & si precipitée de l'Empereur, est chargé de chaisnes pour punition de la liberté dont il censure cette tyrannie. VIII. Dauus arriue cependant, qui donne aduis à Diocletian des émotions excitées par les Soldats dans le Camp, à l'occasion du massacre d'André. Cette nouuelle augmente ses furies & son desespoir. Constantin est choisy pour appaiser ces reuoltes. IX. Tandis que le Tyran voyant bien que Iesvs-Christ triomphe de sa fureur, fait le projet de se démettre de l'Empire sur Constance, qui à peine le peut empescher qu'il ne se tuë soy-mesme.

ACTE CINQVIESME.

IACQVES LE PAGE, de Roüen.
Recitera le Prologue.

SCENE I. AMYNTE gagné par Nearque & par Cleante, gagne Narſes ſon pere à IESVS-CHRIST. II. Ce Prince ne s'eſt pas pluſtoſt rangé ſous le joug de la Foy, qu'vn Ange le vient mettre en liberté, apres auoir fait la meſme grace à Cleante, à Nearque, & à Leandre. III. Qui ſe retirent en ſuite chez Conſtance. IV. Tandis que le Tyran, vaincu par IESVS-CHRIST, communique ſes ennuys & ſon deſeſpoir à Thraſibule. V. Sa rage & ſes fureurs redoublent ſi puiſſamment lors que Dauus luy donne aduis de la liberté miraculeuſe de Narſes, & des Chreſtiens captifs. VI. Qu'il mande ſur le champ Conſtance, pour luy reſigner ſon ſçeptre. VII. Ce prince ne ſe voit pas pluſtoſt inueſty de l'Empire, qu'il fauoriſe hautement le party de I. C. ſelô la promeſſe qu'il en auoit faite à Theophobe, lors qu'il luy prédit l'Empire. C'eſt ce qui jette Diocletian dans le dernier deſeſpoir; en ſorte qu'il ſe tuë ſoy-meſme, déchiré qu'il eſt interieurement de cent furies, qui l'obligent de confeſſer que IESVS-CHRIST vainqueur, triomphe de ſon impieté. VIII. Cette horrible mort jette l'horreur du crime, & la crainte de IESVS-CHRIST, dans le cœur de Conſtance & de ſa Cour. IX. Il fait venir Theophobe & les Chreſtiens, auſquels il commet les premieres Charges de l'Empire. Et ayant honoré ſon Conſtantin du tiltre de Ceſar, il s'achemine vers ſon Palais, pour dreſſer auec Theophobe vn triomphe magnifique à IESVS-CHRIST vainqueur du Tyran.

LOVYS DE ROMFREBOSC, & IEAN BAPT. ALEXANDRE,
Reciteront le Prologue.

ARGVMENT DV DILVDE DES PRIX

SCENE I. L'IGNORANCE & le Ieu ne pouuans plus long-temps ſouffrir de ſe voir bannis du parnaſſe, deliberent de l'attaquer: mais en vain. II. Tandis qu'ils ſe retirent couuerts de honte (Appollon & Mercure leur ayant donné la chaſſe) ils rencontrent fort à propos les mauuais Genies de la peſte & de la guerre, auſquels ils demandent du ſecours : ceux-cy s'offrent à les introduire dans le parnaſſe. III. Appollon cependant & Mercure, pour rompre les deſſeins de ces Monſtres, & s'oppoſer à leur conſpiration, appellent au ſecours du parnaſſe le Genie de cette montagne, & auec luy ceux des Sciences. IV. Ils ſouſtiennent le premier aſſaut de ces Monſtres; leſquels ayans enfin renuerſé vne palliſſade de lauriers, qui ſeruoit de rempart au parnaſſe, s'en rendent maiſtres; & ayans dōné la fuite à Appollon & à Mercure, triomphent de ces Genies des Sciences, auſquels ils inſpirent l'oyſiueté. V. Cependant le Genie de Ris entre ſur le parnaſſe. Ces Monſtres qu'il y voit le ſurprennent d'abord. Il les recognoit, il les attaque, il les vainc luy ſeul. La Guerre & la Peſte prennent la fuite; l'Ignorance & le Ieu ſe cachent, épouuantez qu'ils ſont à la veuë de ce puiſſant Genie, ſi zelé pour la gloire du Parnaſſe. VI. Cet illuſtre Genie s'eſtant efforcé en vain d'exciter ceux des Sciences plongez dedans l'oyſiueté. VII. Va trouuer Appollon & Mercure, pour s'en plaindre, & pour s'informer d'où vient ce deſordre; & par quel artifice l'Ignorance & le Ieu ſe ſont gliſſez ſur ce mont. Ils luy font entendre comment la Peſte & la Guerre ayans renuerſé ce rempart de lauriers, qui conſeruoit le parnaſſe, ces Monſtres de l'Ignorance & du Ieu y ſont entrez ſous leur conduite. VIII. Il s'offre de reparer ce rempart de lauriers. IX. Pour ce deſſein il fait ſortir quatre petits Genies chargez de magnifiques prix, qui font tant par ces nobles amorces qu'ils preſentent à ces

Genies des Sciences : que ceux-cy ébloüis du brillant de ces beaux prix, s'éueillent enfin. X. Et ayans donné la fuite à l'Ignorance & au Ieu, ils reprennent la premiere feruear de leurs eftudes. En fuite ayant choify la Iuftice du Genie de Ris pour eftre Arbitre de leurs trauaux, ils luy confacrent leurs plumes & leur art. Et confpirent auec Appollon & Mercure à rendre graces à ce puiſſant & magnifique Genie, pour auoir reftably & l'honneur & la feruear du parnaffe.

APPOLLON.	Iacques de Chantelou,	de Rouën.
MERCVRE.	Gabriel Menard,	de Paris.
Le GENIE du Parnaffe.	Petrus de Calmenil,	de Rouen.
Le GENIE de la Rhetorique.	Marc Antoine de Breuedent,	de Rouen.

Feront le remerciement à Monfeigneur le premier Prefident.

NOMS DES ACTEVRS
ET LEVRS PERSONNAGES.

L'ANGE S. MICHEL.	René Ridel,	de Roüen.
AZARIE Ange.	François de Bertouuille,	de Roüen.
THEOPHOBE Euesque de Nicomedie.	Pierre Boutren,	de Roüen.
CLEANTE fils d'Antioque, amy de Nearque.	Gilles Hallé d'Orgeuille,	de Roüen.
ANDRE' Lieutenant general de l'Armée Romaine, fils de Diocletian, mais incognu.	Louys de Romfrebofc,	de Roüen.

NEARQVE fils d'André, amy de Cleante
LEANDRE amy d'André. } Capitaines
LYSIMENE. } Chrestiens.
DELIE.
LOLLIE.

Iean Baptiste Alexandre,	de Roüen.
Iean de Lamberuille,	de Roüen.
Iacques Routier,	du Pontdelarche.
Louys Langlois,	de Roüen.
Estienne Petit,	de Roüen.

DIOCLETIAN Empereur.
CONSTANCE CHLORE successeur de Diocletian, pere du grand Constantin.
CONSTANTIN fils de Constance, amy de Nearque & de Cleante.
MAXIMIN.
METELLE grand Prestre des Idoles.
ANTIOQVE general de l'Armée Romaine.
THRASIBVLE Capitaine des Gardes.
EVBVLE
DAVVS } Cheualiers Romains,
CLEOBVLE }
ALBIN
PVBLIE } Pages d'honneur.
LYSIS }

Nicolas Le Blond,	du Neufchastel.
Thomas de la Roquehué,	de Roüen.
Marc Ant. de Breuedent,	de Roüen.
Guillaume Brice,	de Roüen.
Nicolas le Febvre,	de Roüen.
Antoine Ouldart,	d'Audely.
Iacques le Preuost,	de Louuiers.
N. de Neufville,	du Ponteaudemer.
Louys Bailhastre,	de Roüen.
Guy de Flainuille,	de Caux.
Iean de Lauarde,	de Bernay.
Iacques le Page,	de Roüen.
François de Reuille,	de Roüen.

NARSES Roy de Perse, captif.
AMYNTE fils de Narses.
MEGABIZE Géneral de l'Armée des Perses.
DARIVS
CYRVS } Capitaines des Perses captifs.
CAMBYSES }

Iacques de Chantelou,	de Roüen.
Charles de Faucon de Ris,	de Paris.
Pierre de Calmenil,	de Roüen.
Gabriel Menard,	de Paris.
Alexandre Routier,	du Pontdelarche.
Laurens Louuel,	d'Harfleur.

DANS

DANS LE DRAME FRANCOIS.

DIOCLETIAN. Guillaume Brice.
MAXIMIN. Iean de Lamberuille.
THRASIBVLE. Pierre de Calmenil.

DANS LES DILVDES.

INTENDANS DES CEREMONIES DV SACRIFICE.

M. Pernuit. Iacques de Chantelou.

SACRIFICATEVRS.

Pierre de Calmenil. Gilles Hallé d'Orgeuille.
René Ridel. Guy de Flainuille.
Eſtienne Petit. Alexandre Routier.
Gabriel Menard. Louys Langlois.

MORPHE'E, Dieu du Sommeil. Iacques de Chantelou.

SPECTRES.

M. Pernuit. Gilles Hallé d'Orgeuille. M. Ant. de Breuedent. Guy de Flainuille.

AVANT LA DISTRIBVTION DES PRIX

Le GENIE de Ris. Charles de Faucon de Ris.
APPOLLON. Iacques de Chantelou.
MERCVRE. Gabriel Menard.
GENIE du Parnaſſe. Pierre de Calmenil.
GENIE de la Rhetorique. Marc Antoine de Breuedent.
GENIE de la Poeſie. Gilles Hallé d'Orgeuille.
GENIE de la Grammaire. N. de Neufuille.
L'IGNORANCE. M. Pernuit.
Le IEV. Guy de Flainuille.
La GVERRE. René Ridel.
La PESTE. Louis Langlois.

APPORTERONT LES PRIX

Iacques le Page. François de Reuille. Laurens Louuel. Louys Bailhaſtre.

André. *Nearque, il faut changer, puisqu'il est veritable*
Que le Dieu des Chrestiens est le Dieu souuerain :
Et que tous les Dieux de la Fable
Sont enfans de l'esprit humain.

DANS LA SCENE TROISIESME.

Nearque & André ensemble.

Suiuons ce Dieu d'amour, puisqu'il est veritable
Qu'il est de l'Vniuers le Maistre souuerain :
Et que tous les Dieux de la Fable
Sont enfans de l'esprit humain.

Imprimé par L. MAVRRY.

RÉCIT

POVR LE PREMIER DRAME.

DANS LA SCENE PREMIERE.

Vn Ange du milieu d'vn rocher. LE Ciel a pitié de tes larmes,
Theophobe, arreste tes pleurs ;
Voicy la fin de tes allarmes,
Voicy la fin de tes douleurs.

 Dans vn iour tu verras merueille,
 Le Sort des Chrestiens est changé.

Theophobe. Quelle voix frappe mon oreille.
L'Ange. Le Sang Chrestien sera vangé.

Theophobe. Ange du Ciel, quelle merueille,
 Quoy donc nostre Sort est changé ?
 O Dieu ! ma joye est sans pareille,
 Le Sang Chrestien sera vangé.

DANS LA SCENE SECONDE.

Nearque. Faut-il abandonner tant de rares plaisirs ?
 Et faut-il étouffer tant de charmans desirs ?
 Ah Nearque ! il le faut, puisqu'il est veritable,
 Que le Dieu des Chrestiens est le Dieu souuerain :
 Et que tous les Dieux de la Fable
 Sont enfans de l'esprit humain.

LA DOVBLE VICTOIRE, OV EVSTACHE VICTORIEUX DES DACES, ET MARTYR,

TRAGEDIE.

Dediée à Monseigneur l'Illustrissime

ARCHEVESQVE DE ROVEN, PRIMAT DE NORMANDIE.

Pour la distribution des Prix donnez par S<small>A</small> G<small>RANDEUR</small> aux Escoliers du College Archiepiscopal de la Compagnie de I<small>ESVS</small>.

Elle sera representee le 21 d'Aoust, à midy.

A ROVEN,
Chez R<small>ICHARD</small> L<small>ALLEMANT</small>, prés le Còllege.

M. DC. IIII.

L'ARGVMENT DE LA TRAGEDIE

EST ASSEZ CONNV.

L'adoption d'Agape sous le nom d'Odenare, faite par son pere Placide. La dignité de Theopiste son autre fils, qui est fait pour ses belles actions Gouuerneur de la Ville Royale de Dace, où il a porté les armes. La rebellion d'Alcale fils de Decebale, contre Hadrien apres la mort de Trajan. Sa deliurance pour condamner Placide. Ses inclinations pour Trajane sont des inuentions, & des embellissemens de Theatre.

La Scene est à Zarmisgetuse, capitale de Dace, dité par les Romains Vlpie Trajane, apres la victoire de Trajan contre Decebale.

L'ACTION EST PRESENTE'E

A MONSEIGNEUR

Par NICOLAS LE BLOND, *de Neufchastel;* & NICOLAS BRICE, *de Roüen, qui feront le Prologue general.*

ET

NICOLAS FERON, DAVID DV THVIT, LOVYS GIFFARD l'aisné, IEAN DV QVESNAY, ESTIENNE PETIT,

Rendront leurs respects à SA GRANDEVR au commencement de chaque Acte.

ACTE PREMIER.

ALCALE Roy des Daces, ayant rencontré Trajane dans la reueuë qu'il faisoit de ses Villes frontieres, & iugeant, quoy qu'elle se fut cachée sous vn simple habit, qu'elle estoit de haute naissance & digne du Royaume; découure aux principaux Seigneurs de sa Cour, le dessein qu'il a de la mettre sur le Trône à la place d'Almazôthe qu'il auoit perduë depuis peu d'années. Les plus flateurs de ses Courtisans le confirment dans cette pensée, mais les plus sages l'en détournent, & principalement Podelesse, qui dans l'approche des Romains ne peut souffrir dans le Roy d'autre amour que celuy de la guerre. Cependant Astolphe qui auoit eu commission d'amener la nouuelle Reyne vestuë à la Royale, la presente à sa Maiesté, qui la reçoit auec beaucoup de tendresse; mais il est bien étonné lors qu'il apprend qu'elle est Romaine, de la race de Trajan qui a fait porter la teste de son Pere à Rome, & femme de Placide, qui ayant vaincu le pere sous Trajan, veut enueloper le fils dans la mesme ruine. C'est pourquoy changeant son inclination en colere, il la fait enchaisner, aussi bien Podelesse qui luy apporte la nouuelle que les Romains commencent à paroistre, & le ieune Decebale qui veut combatre nonobstant la tendresse de son âge, l'obligent de ne penser plus qu'à la guerre : Il tient donc Conseil, & conclud d'aller attaquer luy-mesme les ennemis; auec ordre exprés à Podelesse Gouuerneur de la Ville, de tuer Almazonthe, si l'issuë du combat n'est pas heureuse.

LE TEMPS
Fera les Intermedes à la fin de chaque Acte.

ACTE SECOND.

ALCALE estant forty à la teste de ses meilleures troupes pour repousser l'ennemy au delà du Danube, s'oubliant de sa conduite pour suivre son courage, s'auance trop, & se treuue abandonné des siens. Se voyant ainsi seul il deteste leur lâcheté, & traite mal Astolphe, qui par hazard le rencontre; mais ayant apris de luy la déroute totale de son armée, & la prise de la Ville & d'Almazonthe, sa colere s'enflame bien dauantage, principalement contre Podelesse, qui ne luy a pas obeï; & elle iroit iusqu'au desespoir, si Astolphe par plusieurs fois ne l'en empeschoit. Enfin parmy ces emportemens, ne pouuant se resoudre à vne honteuse fuite; il ne quitte le dessein de mourir que pour chercher vne mort plus glorieuse. Et sans aller bien loing il rencontre Placide, qui bien qu'il eut pû s'exempter du combat contre vn homme desja vaincu, ne laisse pas de l'accepter, & l'ayant vaincu pour la seconde fois, le fait enchaisner pour le mener à l'Empereur. Le succez n'est pas moins heureux du costé de la Ville : Odenare y estant entré sans beaucoup de resistance, y fait Prisonniers Almazonthe & Podelesse, & les joignant au fils du Roy qu'il auoit desja pris, reuient tout glorieux à Placide, qui se réjoüit d'auoir adopté ce Braue pour son fils. Toutefois cette joye ny le bon-heur de sa victoire ne peuuent luy faire oublier ses pertes passées, dont se pleignant amoureusement à Dieu, il se prepare à de plus rudes épreuues.

ACTE

ACTE TROISIESME.

L'Empereur Hadrien qui auoit détaché Placide du gros de son Armée, pour l'enuoyer deuant auec ses meilleures legions; ayant appris vne victoire si ample & si inesperée, reçoit le Vainqueur auec autant d'amour & de bienveillance, qu'il a de haine & de rigueur pour les Vaincus. Il charge l'vn de presens & les autres de chaisnes; il ordonne le triomphe pour Placide & pour Odenare, & condamne Podelesse à la mort, reseruant le reste des Captifs à la gloire de son triomphe à Rome. Placide en témoigne à l'Empereur ses reconnoissances, mais Odenare croiroit bien mieux triompher s'il obtenoit pour recompense sa Captiue. Il en fait la proposition, mais son pere s'y oppose fortement; l'Empereur qui s'est engagé de parole tâche de l'en détourner, & la Nature qui y repugne sans qu'il en sçache la cause, le combat plus rudement par luy-mesme. Enfin il cede a tant d'oppositions, & va tenir auprés de l'Empereur la place de son pere, qui n'a garde de se trouuer au Sacrifice. Cependant Almazonthe que Placide aime parce qu'il luy semble voir reuiure en elle sa Theopiste, demande de luy parler & l'obtient. Sa requeste est de mourir au lieu de Podelesse à qui elle doit la vie; luy qui ne sçauoit rien de son dessein, y resiste, & cet aimable different s'accroist par la mutuelle reconnoissance du fils & de la mere. Placide a bien de la peine à retenir ses sentimens, & les faisant retirer sous pretexte de deliberer, aprés quelque leger doute, les rappelle aussi-tost, & se donne à connoistre. Quel étonnement! quelle ioye! mais Antioque jaloux du bonheur de Placide, la trouble, & ayant découuert qu'il estoit Chrestien se resout de le perdre.

ACTE QUATRIESME.

ANTIOQVE qui cherche de l'appuy pour son dessein, vient trouuer Odenare, & tâche de l'engager à son party. Pour cet effet il luy declare que Placide a reconnu Almazonthe pour sa femme, & Podelesse pour son fils. Cette nouuelle est vn coup de foudre pour Odenare qui s'emporte contre Podelesse, mais partageant son cœur à la colere & au respect pour Placide, ne sçait quelle resolution prendre. C'est icy qu'Antioque redouble ses artifices, & fait si bien, qu'il engage Odenare qui auoit quitté la foy auec le nom d'Agape, à déferer à l'Empereur, Podelesse comme Chrestien, pendant qu'il accusera Placide. Ils passent aussi-tost du dessein à l'execution, & trouuant l'Empereur mécontent du Sacrifice qui n'auoit que de sinistres presages, Antioque en rejette la cause sur Placide qui n'y a pas assisté comme Chrestien, & Odenare sur Podelesse qui n'a point esté immolé à Iuppiter selon les ordres qu'il en auoit donnez. L'Empereur Hadrien apres les premieres impetuositez de sa colere reuient à soy, & voulant s'assurer de ce qu'il ne pouuoit encore croire, commande à Placide, qui luy presente son fils, de le faire mourir s'il est Chrestien, & sans plus long discours se retire; mais Antioque demeurant caché pour sçauoir ses sentimens, & voyant qu'il anime son fils à la Foy, & s'arme auec luy contre la fureur de Cesar, il va ajoûter le crime de leze-Majesté à celuy d'impieté enuers les Dieux, & fait retourner l'Empereur plein de rage qui met le pere & le fils à la chaisne, & y joint peu apres la mere qu'il n'a pû gagner par douceur.

ACTE CINQVIESME

Ependant que ces glorieux Athletes se consolent ensemble dans leur captiuité; Odenare qui ne peut étouffer les sentimens que la Nature luy donne pour Placide, vient le voir auec permission de l'Empereur, & tâche de le retirer : mais bien loin d'en venir à bout, il se laisse prendre luy mesme, & les lumieres de la Foy qui s'estoient éteintes en son cœur depuis la perte de son pere, se rallument auec de plus belles clartez, qui seruent à faire reconnoistre Agage, caché sous le nom emprunté d'Odenare. Quel comble de bon-heur pour Placide; qui ne peut assez remercier le Ciel, d'auoir reüny tant de ruisseaux égarez à leur source : Mais quel étonnement pour Agape, lors qu'il apprend que pensant conseruer la vie à deux captifs, c'est à sa Mere & à son frere qu'il l'a donnée. Il vole pour les embrasser, mais il en est empesché par l'Empereur, qui dans l'impatience de sçauoir le succez de cette entreueüe, en vient luy-mesme apprendre les nouuelles. D'abord il les croit fauorables, & ne se comprend pas : mais voyant que l'on le joüe, il entre en furie ; & pour punir Placide plus cruellement, il veut que ce soit son captif qui le condamne auec toute sa famille. Alcale n'est pas si-tost en liberté qu'il execute les ordres de l'Empereur touchant Placide, mais il tâche de gagner Trajane par toute sorte d'artifices, dont aucun ne luy reüssit : enfin pressé par les principaux Seigneurs de la Cour, il commence de luy prononcer sa Sentence sans la pouuoir acheuer; & ne la condamneroit iamais, s'il n'apprenoit que les tourmens n'ont rien fait sur Placide : car à cette nouuelle, tout hors de soy il les condamne tous au supplice de Phalaris ; & va demander à Cesar son Royaume, pendant que ces Innocens coupables goûtent par anticipation les delices de celuy du Ciel.

PIERRE BALLAM DV TOT, DAVID DV THVIT, ROBERT ROCQVETTE, diront l'Epilogue.

NOMS DES ACTEVRS.

LES CHRESTIENS.

EVSTACHE ou PLACIDE.		Nicolas le Blond,	*du Neufchaſtel.*
THEOPISTE chez les Chreſtiens.	} femme de Placide.		
TRAIANE chez les Romains.		Loüys de Ronfreboſc,	*de Rouen.*
ALMAZONTE chez les Daces.			
AGAPE ou ODENARE,	} Enfans de Placide.	Loüys Voiſin de S. Paul,	*de Rouen.*
THÉOPISTE ou PODELESSE,		René Ridel,	*de Rouen.*

LES ROMAINS.

HADRIEN EMPEREVR.		Nicolas Brice,	*de Rouen.*
ANTIOQVE	} qui ont eſté Conſuls.	Nicolas Feron,	*de Rouen.*
ÆLIE VERE		Louys Giffard, *l'aiſné.*	
AVRELE	} deſtinez pour eſtre Conſuls.	Pierre Ballam du Tot,	*de Rouen.*
SEVERE		Dauid du Thuit,	*de Rouen.*
TITIAN Capitaine des Gardes.		Robert Rocquette,	*de Rouen.*
CRITOLAE Colonnel de l'Infanterie.		Iean du Queſnay,	*de Rouen.*
REGVLE		René de Brinon,	*de Rouen.*
SATVRNIN		Guillaume de Chaulieu,	*de Rouen.*
LEPIDE		Charles Pauyot,	*de Rouen.*
CATVLE		Iean Pauyot,	*de Rouen.*
SERVILE	} Deſcendus des anciens Senateurs.	Luc Boullays,	*de Rouen.*
SVLPICE		Nicolas de Froberuille,	*de Caux.*
CVRCE		François de Haſtenuille,	*de Caux.*
MVRENE		Michel Doury,	*de Rouen.*
TORQVAT		Loüys Giffard, *le cadet.*	
FLORIAN,	} LES PAGES.	André Guenet,	*de Berney.*
NARCISSE,		François du Mont,	*du Pontaudemer.*
		René du Bloc,	*de Beauuais.*
		François Perdriel,	*de Caux.*
LES GARDES.		Guillaume le Normand,	*de Caux.*
		Iean Daneau.	*de Magny.*

NOMS

NOMS DES ACTEVRS.

LES DACES.

ALCALE ROY DES DACES.	Iacques de Chantelou,	de Rouen.
DECEBALE le jeune, fils d'Alcale.	Vincent de Vironceau,	de Roüen.
MEGABIZE Gouuerneur de Decebale.	Dauid du Thuit,	de Roüen.
PHRANZES } Princes de Dace.	Robert Rocquette,	de Rouen.
HANNION }	Pierre Ballam du Tot,	de Roüen.
ASTOLPHE Fauory du Roy.	Eſtienne Petit,	de Roüen.
	René de Brinon,	de Rouen.
	Guillaume de Chaulieu,	de Roüen.
	Charles Pauyot,	de Rouen.
	Iean Pauyot,	de Roüen.
	Ch. de Heugleuille,	du païs de Caux.
	Nicolas de Froberuille,	de Caux.
LA PLVS LESTE NOBLESSE DE DACE.	Charles Martin,	de Roüen.
	Luc Boullays,	de Roüen.
	André Guenet,	de Berney.
	Paul de Leine,	de Roüen.
	François de Haſtenuille,	de Caux.
	Louys Giffard,	de Caux.
	Pierre Euſtache,	du Havre.
	Nic. Varin de la Roſiere,	de Roüen.
SERESTE } LES PAGES.	Nicolas Suart,	de Roüen.
ROGERDES }	Pierre Bezuquet,	de Roüen.
LES GARDES.	Robert des Mares,	de Caudebec.
	Iean le Bourgeois,	de Rouen.

Remercieront MONSEIGNEVR *au nom de toute l'Academie,*

IACQVES DE CHANTELOV, RENE' RIDEL, PIERRE BALLAM DV TOT,

C

ARGVMENT DV DIALOGVE
ET DV BALLET DES PRIX.

APOLLON chaffé de son Parnaffe par les desordres de la guerre, ne sçachant où se retirer, desespere de pouuoir viure plus longtemps ; lors que Mercure luy apporte la nouuelle d'vn prochain secours, & le Genie de la Neustrie luy declare qu'à Gaillon, dans le Palais du Genie de HARLAY, on luy a dressé vn autre Parnasse plus illustre & plus docte que le sien ; où desia tous les Genies des Sciences l'ont deuancé, & où l'on prepare de glorieuses recompenses pour ses nourrissons. L'vn & l'autre l'y conduisent aussi-tost, & pour donner quelque rafraichissement à la soif qui le brûle, le font boire dans ce beau bassin, vne des raretez de nostre France qui enrichit cet auguste lieu, dont les eaux luy semblent bien plus douces, & luy inspirent de plus belles pensées que celles d'Hippocrene. Pour lors tout ioyeux il prend son luth & le touche, mais Mars qui le poursuit l'oblige de quitter, & de se mettre à couuert de ses attaques derriere le Genie de Neustrie, pendant que Mercure va implorer le secours du Genie de HARLAY ; qui vient accompagné des huit Genies de ses alliances, & chasse par sa seule presence le Dieu de la guerre. Enfin Apollon le vient remercier de sa deliurance, de son Parnasse, & des recompenses qu'il prepare à ceux de sa suite.

LE GENIE DE HARLAY.
Iacques de Chantelou, *de Roüen.*

Les Huit Genies de sa Maison & de ses Alliances.
Robert Rocquette. René Ridel. Pierre Ballam du Tot. Louys Giffard, *l'aisné.*
Iean du Quesnay. Dauid du Thuit. M. Doudet. Iacques Doudet.

APOLLON. Guy de Pardieu de Flainuille.
MERCVRE. Michel le Carpentier, | *dans le* Iacques de Chantelou.
GENIE DE NEVSTRIE Charles Iouyse, | *ballet.* M. Doudet.
MARS. René Ridel.

Genies du Parnasse.
Vincent de Vironceau. Luc Boullays. René de Brinon. Charles Pauyot.
Iean Pauyot. François de Hastenuille.

DESSEIN DES INTERMEDES
SVR LE TEMPS

PREMIER INTERMEDE. Pour le temps paſſé.

Le Temps fait tout paſſer.

Premiere Entrée. *Les Saiſons, qu'il chaſſe l'vne apres l'autre. II. Les vieilles modes, par les nouuelles qu'il améne. III. Les diuers aages, qu'il contraint auec ſa faulx d'entrer dans le tombeau.*

	LE TEMPS.	M. Doudet.
Les quatre Saiſons.	L'HYVER.	Robert Rocquette.
	LE PRINTEMPS.	Iean du Queſnay.
	L'ESTE'.	René Ridel.
	L'AVTOMNE.	Dauid du Thuit.

Les quatre veſtus à l'Antique.
Guy de Pardieu de Flainuille. Vincent de Vironceau. Iean Pauyot. Iacques Doudet

A la nouuelle mode.
René Ridel. Dauid du Thuit. Robert Rocquette. Iean du Queſnay.

Les Aages.	LES VIEILLARDS.	Luc Boullays, Charles Martin.
	LES HOMMES.	Pierre Ballam du Tot. Louys Giffard, *l'aiſné.*
	LES ENFANS.	Pierre Bezuquet. *Le petit* Doudet.

SECOND INTERMEDE. Pour le Temps preſent.

Le mauuais Temps.

Premiere Entrée. *Quatre gens de diuerſes conditions ſe pleignent du mauuais temps II. qui ſe trouue inſenſiblement au milieu d'eux; mais ſi toſt qu'ils l'apperçoiuent ils le chaſſent. III. Il reuient toûjours, & toûjours ils le chaſſent. IV. Iuſqu'à ce qu'il retourne accompagné de Soldats qui combatent les vns contre les autres, & montrent aſſez que le mauuais temps nous eſt cauſé par la guerre.*

L'EMOVLEVR.	Guy de Pardieu de Flainville.
LE VILLAGEOIS.	Vincent de Vironceau.
LE MATELOT.	Michel le Carpentier.
LE SOLDAT ESTROPIE'.	Iacques Doudet.
LE TEMPS.	M. Doudet.

Les Soldats qui combatent.
Iean du Queſnay. Dauid du Thuit. Robert Rocquette. René Ridel.

TROISIESME INTERMEDE. Pour le temps futur.

Le bon Temps que nous esperons.

Premiere Entrée. *Deux Genies du Ciel fauorables à la France, ramenent le bon temps.* II. *Aussi tost les combatans quittant leurs armes, se reünissent les vns auec les autres.* IV. *Et ceux qui s'estoient plaint du mauuais temps, quittant les marques de leur misere, font voir leur réjoüissance.*

 LE TEMPS. Iacques de Chantelou.
 LES DEVX GENIES. René de Brinon, Charles Pauyot.

Les Combatans.

Charles de Heugleuille. François de Haftenuille. Louys Giffard, *le cadet.*
 Charles Iouyse.

L'EMOVLEVR.
LE VILLAGEOIS. } *Les mesmes que dessus.*
LE MATELOT.
LE SOLDAT ESNROPIE'.

QVATRIESME INTERMEDE.

La fin du Temps.

Premiere Entrée. *Le Temps fait sortir du tombeau quatre morts, à qui peu à peu il redonne le mouuement & la vie.* II. *Mais il ne les a pas si-tost resuscitez, qu'ils l'enferment luy-mesme dans le tombeau à leur place.* III. *Pour lors ils triomphent de ioye de ce qu'il n'y a plus de mort pour eux n'y ayant plus de Temps.* IV. *Et changeans leurs habits lugubres en habits de réjoüissance, reuiennent auec le Printemps, qui doit estre eternel apres la consommation des Siecles.*

 LE PRINTEMPS. Iacques de Chantelou.
 LE TEMPS. M. Doudet.

Les Morts.

Robert Rocquette. Pierre Ballam du Tot. Iean du Quesnay. Louis Giffard, *l'aisné.*
Guy de Pardieu de Flainuille. François de Haftenuille. Charles Martin,
 Louis Giffard, *le cadet.*

ZILONOUS
OU
LE PRETENDU
BEL ESPRIT
DRAME LATIN
SERA REPRESENTÉ
PAR LES ECOLIERS
DE SECONDE

Du College Royal Archiepiscopal de la
Compagnie de JESUS.

Vendredy 22. *de Février.* 1743. *à Midy.*

A ROUEN,
Chez NICOLAS LALLEMANT, Imprimeur Libraire
du College.

SUJET
DU DRAME LATIN.

*Z*ILONOUS *est un prétendu Bel Esprit qui à la faveur d'un vain nom qu'il tache de se faire, cherche à s'insinuer dans la familiarité des grands. Par les intrigues d'un certain Tympanides qui n'ayant point d'esprit se sert de celuy des autres pour s'avancer, il vient à bout de faire connoissance avec un Marquis nommé Chrysorius homme enteté de tout ce qui s'apelle esprit. Un Parasite & un Nouvelliste deux Personnages déja attachez à la personne du Marquis pensant qu'il est de leur interest d'éloigner le nouvel Hôte dont la plume pourroit leur être funeste, ils agissent de concert à cet effet & trouvent le moyen en le rendant ridicule & en luy extorquant une piece contre le Marquis, de le rendre odieux & de se delivrer entierement de leur ennemy commun.*

La Scene est à Paris dans la maison
de Zilonous.

NOMS ET PERSONNAGES DES ACTEURS.

CHRYSORIUS, Marquis,
NICOLAS GETZ, de Roüen.
ZILONOUS, Bel Esprit,
JEAN MARECHAL, de Roüen.
PASOPHE, ami du Marquis,
FRANÇOIS D'OSMOND, de Roüen.
TIMPANIDE, ami du Bel Esprit,
PIERRE GILBERT, de Roüen.
DAPIFURAX, Parasite,
MICHEL GRAUX, de Roüen.
NOVOPHILE, Nouvelliste,
ISAYE DE LA PREVOTIERE, d'Orbec.
ROMINAGROTIUS, Limousin,
MICHEL VEYRIER, de la Martinique.
NECROLIBRIUS, Libraire,
ANTOINE FLEURY, d'Yvetot.
PANTAGUINOSCIUS,
JEAN BAP. DE GABET, } faux d'Aumal.
DOXIMEGALE, Docteurs,
ADAM VARANGO, du Neufchatel.
PIPERISTES, Epicier,
ANTOINE FLEURY, d'Yvetot.
TROTINET, Colporteur & Valet du Bel Esprit,
SERAPHIN BEAUPEIN, de la Guadeloupe.

ISAC

TRAGEDIE FRANÇOISE EN MUSIQUE.

Le sujet de cette Piece tiré du vingt-deuxiéme Livre de la Genese est assez connu pour n'avoir pas besoin d'explication.

ACTEURS DU PROLOGUE.

L'ANGE EXTERMINATEUR,
SUITE DE L'ANGE EXTERMINATEUR,
TROUPE DU PEUPLE FIDELE.

ACTEURS DE, &c.

ABRAHAM,
ISAC,
ISMAËL,
UN SACRIFICATEUR D'ASTARTE,*
TROUPE DE PRESTRES D'ASTARTE,
TROUPE DE BERGERS,
TROUPE DE CHASSEURS,

* Astarte étoit une Déesse adorée en Arabie, où Ismaël, dit l'Historien Josephe, se retira après avoir été chassé de la maison d'Abraham; & où il fonda le Royaume des Ismaëlites, qu'on appella depuis Sarrazins.

PROLOGUE
DE LA TRAGEDIE D'ISAC.

SCENE PREMIERE.

Troupe du Peuple fidéle.

Trois du Peuple.

DOUX repos, aimable paix,
Ne vous reverrons-nous jamais !

Un du Peuple.

As-tu fait avec nous un éternel divorce,
Grand Dieu ! pousserons-nous toûjours de vains soupirs !
A te fléchir tout un Peuple s'efforce,
Accorde-luy l'objet de ses désirs.

Deux du Peuple.

Que le Ciel réponde
A nos empressemens !
Qu'il donne à nos gémissemens
Le desiré du Monde !

Un du Peuple.

Long-temps battus de tes fleaux
Nos Peres ont senti ta haine.
Ils ont peché, nous en portons la peine :
Les uns ont péri sous les eaux ;

Le feu, la famine & la peste
Ont consumé le reste.

<div style="text-align:center">Trois du Peuple.</div>

Languirons-nous toûjours en butte à tant de maux :

<div style="text-align:center">(On entend une symphonie trés-vive.)

Un du Peuple.</div>

Mais que vois-je ? le Ciel se trouble...
Mille feux... mille traits éparts
M'environnent de toutes parts.
Fuyons, la tempête redouble.

SCENE SECONDE.

<div style="text-align:center">L'Ange Exterminateur & sa suite.

(Symphonie pour la descente de l'Ange.)

L'Ange.</div>

POUR *punir les forfaits des coupables humains*
L'Eternel a remis sa vengeance en mes mains.
Esprits qui roulés le Tonnerre,
Venez, rassemblés dans les airs
La foudre & les éclairs.
Aux rebelles mortels rendez guerre pour guerre.
Frapez, ébranlez l'Vnivers,
Faites remonter sur la Terre
Tout le feu qui brûle aux Enfers.

<div style="text-align:center">CHŒUR.</div>

Frappons, ébranlons l'Vnivers,
Faisons remonter, &c.

L'Ange.

Mon bras vient d'abîmer cinq Villes criminelles.
J'ay fait pleuvoir le soufre & la flamme sur elles.
Non, ce n'est pas assez pour calmer mon couroux
Craignez ! Mortels, encore de plus grands coups,
 C'est peu d'avoir noyé dans l'Onde
 Tous les crimes du monde,
 Que d'un feu dévorant le déluge nouveau
 Succede au déluge de l'eau !
 Et vous qui soufflez la tempête
 Obéïssez à ma voix :
Des plus fiers Potentats n'épargnez point la tête.
 Détruisez, moissonnez sans choix,
 Les Peuples & les Rois.

CHŒUR de la suite de l'Ange.

Détruisons, moissonnons, &c.

L'Ange.

Eprouvez les malheurs que ma main vous aprête :
Du Dieu que nous vangeons reconnoissez les droits ;
Craignez-le en périssant !... mais ô Ciel ! qui m'arrête ?
 Je sens expirer ma fureur.
 Déja l'Auteur de la Nature
 Lui destine un Libérateur :
 Isac en a pris la figure,
Il va sur son bucher calmer le Dieu vangeur.
 Reposez-vous fatale épée
Dans le sang des Mortels si justement trempée !
 Les temps du couroux sont cessez :
 Foudres, éclairs,, disparoissez.

Au Dieu qui pour vous s'intéresse
Venez, Peuple, chantez des Cantiques nouveaux,
Le ressouvenir de vos maux,
Doit faire place à la tendresse.

SCENE TROISIÈME.

L'Ange et le Peuple fidéle.

CHOEUR du Peuple.

AV Dieu qui pour nous s'intéresse
Chantons des Cantiques nouveaux,
Le resouvenir de nos maux
Doit faire place à la tendresse.

Un du Peuple.

Le déluge & ses fureurs
Ont assez prouvé sa puissance
Le retour de sa clémence
Va mettre fin à nos malheurs.

Un du Peuple.

La Paix & l'innocence
Seront bien-tôt de retour.
Attendons cet heureux jour,
Demandons-le avec instance.
Dieu fait cesser sa vangeance
Pour réveiller nôtre amour.

Deux du Peuple.

Nous ne craindrons plus la rage
Des plus cruels Animaux.

Un du Peuple.

Les Loups avec les Agneaux
Tous sur le même rivage
Boiront aux mêmes ruisseaux.

Deux du Peuple.
Nous ne craindrons, &c.
Un du Peuple.
Dans un commun pâturage
Les Lions & les Taureaux
Désaprendront le carnage.
Deux du Peuple.
Nous ne craindrons plus la rage
Des plus cruels Animaux.
L'Ange.
Rendez des graces éternelles
A l'Auteur de tant de bienfaits.
Chœur du Peuple.
Rendons des graces éternelles
A l'Auteur de tant de bienfaits.
L'Ange.
Fuyez d'icy guerres cruelles !
Rendons des graces, &c.
Petit Chœur.
Charmantes douceurs de la Paix,
Ne nous abandonnez jamais.
Grand Chœur.
Rendons des graces éternelles
A l'Auteur de tant de bienfaits,
Fuyez d'icy guerres cruelles !
Petit Chœur.
Charmantes douceurs de la Paix,
Ne nous abandonnez jamais.
Grand Chœur.
Charmantes douceurs de la Paix, &c.

Fin du PROLOGUE.

ISAC.
ACTE PREMIER.
SCENE PREMIERE.
ISMAEL seul.

ISMAEL, quel malheur te pourfuit en tous lieux !
 Profcrit par un arrêt févère,
Errant dans ces deferts, à moy-même odieux,
N'oubliray-je jamais la maifon de mon Pere ?
Faut-il que mon éxil, faut-il que fa colére,
 Soient toûjours prefens à mes yeux ?

Ifmaël, quel malheur te pourfuit en tous lieux ?

 Ciel ! dont le coup me defefpére,
 Par quel crime ai-je merité
D'être exclu pour jamais du Deftin fi vanté
 Qui promet au fang de mon frere
 Vne heureufe pofterité ?

 Si le Dieu qu'Ifac révère,
 S'obftine à me perfecuter,
J'abandonne à mon tour le Dieu qui me préfére
Vn jeune ambitieux qui put me fupplanter.

 Aftarte, aimable Déefse,
 Toy qu'on adore dans ces bois,
 Reçois mes vœux & ma tendrefse,
Je confie à tes foins ma vangeance & mes droits !
 (Ici on entend une Symphonie grave.)

Qu'entens-je ?... En ces Forêts quelle voix étrangère :
Ai-je bien entendu ?... C'est celle de mon Pere...
Mais que dis-je ? Insensé... quel trouble me séduit ?
Cherchons pour me cacher un plus sombre réduit.

SCENE SECONDE.
ABRAHAM, ISAC.
ABRAHAM.

ARRETONS-NOUS, *mon Fils. La Montagne sacrée,*
 Où par l'ordre de l'Eternel
 Je dois ériger un Autel
Presente à nos regards sa cime revereé :
Puisse-t'il favorable accepter nos presents,
Et pour tout holocauste agréer nôtre encens !

ISAC.

 En de sanglantes victimes
 Le Ciel trouve des appas.
 Et pour effacer des crimes
 De l'encens ne suffit pas.

 Le sang dans un sacrifice
 Appaise le Dieu vangeur
 Pour nous le rendre propice
 Le plus pur est le meilleur.

ABRAHAM.

 Le Ciel à tes desirs conforme
Me demande du sang... Oüi, j'en verray couler !
(A part.) Hélas ! quel sang encore ? Quel sacrifice énorme !
Heureux si je pouvois moy-même m'immoler !

ISAC.

Vn Agneau paisible & tendre
Calme le Ciel par sa mort,
Son sang qu'on a sçû répandre
Sur Dieu même fait effort.

Par une legére offrande,
L'Eternel qui voit le cœur
Laisse adoucir sa fureur,
Donnons-luy ce qu'il demande.

ABRAHAM.

Ce qu'il demande... hélas !... Dieu qu'adore mon Fils,
Que n'est-ce assez pour toy d'un cœur humble & soûmis !

ABRAHAM & ISAC.

Signalons nôtre obéissance,
Offrons à l'Eternel les dons les plus parfaits,
Réglons nôtre reconnoissance
Sur le nombre de ses bienfaits.

ABRAHAM.

Soit grace, soit récompense
Soit l'un & l'autre tour à tour,
Le Seigneur en mes mains fit croître l'opulence.

Sa justice & son amour
Toûjours en ma faveur furent d'intelligence,
Soit grace, soit récompense,
Soit l'une & l'autre tour à tour.

ISAC.

Vn règne fortuné des grandeurs, des richesses,
Dans moy furent promis à mes derniers neveux;

Efperons en fa promeffes ,
Le Ciel fçaura nous rendre heureux.

ABRAHAM.

Ne nous repaiſſons point d'une vaine efpérance :
Favorable autrefois le Ciel a pû changer
Il ceſſe de me proteger ,
J'abufai de fon trop d'indulgence.
Par une ingrate indifférence
J'ai fatigué ma patience
Peut-être il cherche à fe vanger.

ISAC.

Non , mon cœur ne peut fe deffendre
De conferver l'efpoir qu'il a formé.
C'eſt un Dieu qui l'a confirmé :
Sa parole eſt donnée il ne peut la reprendre.
Non , mon cœur ne peut fe deffendre
De conferver l'efpoir qu'il a formé.

ABRAHAM & ISAC.

Efpérons tout de ta clémence
Grand Dieu ! refpectons tes Arrêts.
Et fi tu change tes Décrets
Efperons contre l'efperance.
(Icy on entend une marche de Bergers.)

ISAC.

Un bruit annonce la préfence
Des Habitans de ces Deferts.

ABRAHAM.

Fuyons......

ISAC.

Permettez-moi d'entendre leurs Concerts....
Mais cachons-nous , je vois leur Troupe qui s'avance.

SCENE TROISIE'ME.

ISAC caché. TROUPE DE BERGERS.

UN BERGER.

APRE'S *de longs regrets*
Choisissons un nouveau Maître.
Donnons à nos Forêts
Le plus digne de l'être.

CHOEUR.

Après de longs, &c.

SYMPHONIE.

I. Air.

Parmi nous la Royauté
N'est pas un present funeste,
Jamais on ne la déteste
Après en avoir goûté.
Parmi nous la Royauté
N'est pas une present funeste.

SYMPHONIE.

II. Air.

Nos Rois bornent leurs honneurs
A regner dans une fête,
Leur plus brillante conquête
Est celle de tous les cœurs.
Nos Rois bornent leurs honneurs
A regner dans une fête.

UN BERGER.

A l'ombre d'un hêtre
Dans ce beau séjour ,
Sur un lit champêtre
Le Roy tient sa cour ;
Chacun tour à tour
Vient l'y reconnoître.
Le tribut qu'il exige en maître ,
Est le tribut de nôtre amour.
Sous un vert feüillage ,
Vn charmant ombrage
Couvre son front respecté.
Sa simplicité
Nous plait davantage
Que l'apareil d'un éclat emprunté.

L'exacte équité
Fait tout son partage ,
La sincerité
Regne en son langage ,
Jamais la fierté
Ne nous décourage
Il n'est grand ou sage
Qu'autant qu'il contribuë à la felicité.

TROIS BERGERS ensemble.

Que les Tambours que les Trompettes
De ces lieux fortunez soient bannis pour jamais :
Ces belles retraites
N'ont été faites
Que pour servir de séjour à la paix.

UN BERGER.

Bergers, c'est le Ciel qui m'inspire,
Soyez attentifs à ma voix.

Pour remplacer nos derniers Rois,
Au sang d'un étranger il attache l'Empire,
Obéissez à ses loix !

Ismaël d'un Heros a pris son origine.
A regler nos Forêts Astarte le destine.
Celebrez son nom glorieux,
Qu'il regne à jamais dans ces lieux ?

CHOEUR.

Celebrons son nom, &c.

SCENE QUATRIE'ME.

ISAC aux BERGERS.

Q*V'ay-je entendu ; Quel nom venez-vous de m'aprendre ?*
Ismaël parmi vous fugitif, égaré,
Vit loin d'un frere toûjours tendre,
Aussi-tôt malheureux qu'il en fut séparé.

Courons, allons chercher mon pere.
Ismaël avec moi partagea son espoir,
Qu'Abraham goûte aussi le plaisir de revoir,
Vn fils quand je retrouve un frere.

Fin du premier Acte.

ACTE II.
SCENE PREMIERE.
ABRAHAM, ISAC.
ABRAHAM.

Ciel ! que m'aprenez-vous ? Mon fils, dois-je vous croire ?
 L'objet de mon premier amour,
Ismaël si long-temps errant, privé de gloire,
Vit parmi les Bergers de cet heureux séjour ?

ISAC.

Il y vit glorieux, sa vertu le couronne.
 Tous les Bergers, d'une commune voix,
 Vont lui confirmer par leur choix
 Le rang que sa valeur lui donne.
Mais helas ! à quel prix doit-il regner sur eux ?
 Je sens s'allarmer ma tendresse.
Le verray-je en ce jour quitter le Dieu des Dieux
 Pour encenser une infame Déesse,
 Que le peuple adore en ces lieux ?

ABRAHAM & ISAC.

 Dieu qui de l'amour le plus tendre,
 Vois brûler pour toi nos cœurs,
 Touché du sang que nous allons répandre
Garantis Ismaël du plus grand des malheurs !

ISAC.

Mais bien-tôt en ces lieux lui-même va se rendre.
De vôtre amour qu'il goûte les douceurs.

 (Isac se retire.)

SCENE SECONDE.

ABRAHAM seul.

Tristes garants de ma foiblesse,
Coulez mes pleurs, coulez en liberté !

Deux fils partageoient ma tendresse.
L'un, par l'ordre du Ciel, banni, persecuté,
Après un long exil à mes yeux presenté,
Ne mêle à mes soupirs qu'un moment d'allegresse :
L'autre, rompant l'espoir dont je m'étois flaté,
Du Seigneur par sa mort va frustrer la promesse.
Tristes garants de ma foiblesse,
Coulez mes pleurs, coulez en liberté !

Peut-être qu'Ismaël, objet de ta colere,
Ciel ! par un autre Arrêt vient s'offrir à mon bras,
Et prendre sur l'Autel la place de son frere :
Isac ne mourra point ! Mais qu'ay-je dit ? helas !
La victime m'est toûjours chere.

J'entends de mon amour la gemissante voix
Condamner l'un & l'autre choix

Helas ! contre mon esperance,
Puissent-ils tous deux à la fois
Des promesses du Ciel éprouver l'assurance !

Mais j'aperçois Ismaël qui s'avance.

SCENE TROISIE'ME.

ABRAHAM, ISMAEL,

ABRAHAM.

O Mon Fils !....

ISMAEL.

O mon Pere !....

ABRAHAM & ISMAEL

Eſt-ce vous que je voi ?
Puis-je eſperer de retrouver encore
Le même amour que vous ſentiez pour moi ?

ABRAHAM.

ISMAEL.

O mon Fils !

O mon Pere !....

ABRAHAM & ISMAEL.

Eſt-ce vous que je vois ?
Je ſens s'évanoüir l'ennui qui me dévore,
Par le plaiſir que je reçoi.

ABRAHAM.

ISMAEL.

O mon Fils !

O mon Pere !

ABRAHAM & ISMAEL.

Eſt-ce vous que je voi ?

ISMAEL.

Puis-je apprendre de vous quel defsein vous ameine
En ces lieux écartez, où loin de vôtre amour,
 Après une courfe incertaine,
 J'ay fixé mon trifle féjour ?

ABRAHAM.

Hélas !....

ISMAEL.

 Vous foupirez ? De mortelles allarmes
 Viennent s'emparer de mon cœur.
Quoy ? dans un jour pour moy fi rempli de douceur
 Faut-il vous voir verfer des larmes ?
Et lorfque l'Eternel rend mon deftin meilleur,
Pourriez-vous en secret m'en envier les charmes ?

ABRAHAM.

 Non, mon Fils, le Deftin plus doux
 Ceffe de vous être contraire.
 Vous verrez bien-tôt vôtre Pere
 Mettre tout fon efpoir en vous.

ISMAEL.

 Qu'entens-je Aprenez-moi.

ABRAHAM.

 Non, non, je dois me taire.
 Les ombres que le Ciel produit
Vont bien-tôt nous cacher l'Aftre qui nous éclaire :
Que ne peut-il, helas ! d'une éternelle nuit
 Fermer pour jamais ma paupiere !
Mais avant que le Ciel nous rende fa lumiere
 De mes fecrets vous ferez mieux inftruit.

ISMAEL.

O Ciel ! quel est donc ce mistère,
Et quel doit être mon espoir ?
Vous ne m'apprenez rien du destin de mon frere.

ABRAHAM.

Il a suivi mes pas, vos yeux pourront le voir.
Je vous laisse, mon Fils. Rejettez la couronne
Qu'ose vous présenter un Peuple séducteur.
Adieu, c'est moi qui vous l'ordonne.
A ce prix seulement je vous rends ma faveur.

SCENE QUATRIE'ME.

ISMAEL.

OV suis-je?... Qu'ai-je appris?... Que dois-je encore aprendre?
Quelle confusion s'empare de mes sens ?
Du nouveau discours que j'entens,
Ciel ! que m'est-il permis d'apprendre :

O nuit ! qui du Soleil nous cachez la splendeur
En bornant sa course ordinaire,
Ton ombre repand moins d'horreur,
Que les paroles de mon Pere
N'en ont répandu dans mon cœur.

Si je l'en crois, le sort qui m'environne
Va se changer en des destins meilleurs.
Cependant il verse des pleurs,
Et me deffend d'accepter la Couronne.

O nuit ! qui du Soleil nous cachez la splendeur
En bornant sa course ordinaire,
Ton ombre répand moins d'horreur,
Que les paroles de mon Pere
N'en ont répandu dans mon cœur.

On vient... De nos Bergers la troupe qui s'avance
Remplit l'air de Concerts charmants;
Dérobons-nous à leurs empressemens.
Pour ne pas refuser la suprême puissance.

SCENE CINQUIE'ME.

TROUPE DE BERGERS.
SYMPHONIE.
UN BERGER.

A *Courez, acourez, venez ceindre la tête*
Du Roi qu'on donne à nos Forêts.
Célébrés ce grand jour par une aimable fête;
Qu'il régne, qu'il vive à jamais !

CHOEUR.

Célébrons ce grand jour par, &c.

UN BERGER.

Doux Rossignol, en ton langage,
Prens part à nos concerts charmants
Bannis de ton ramage
Les accents douloureux, les soupirs languissants !
Ne fais entendre en ce bocage
Que tes sons les plus gracieux :

Viens par-là donner ton suffrage
Au Roi qu'on choisit pour ces lieux !

DEUX BERGERS.

Que l'air retentisse
De nos chants nouveaux !
Que le bruit des eaux
Avec nous s'unisse
Au chant des oiseaux !
Que l'écho réponde
Sans cesse à nos voix !
Il n'est point au monde
De plus heureux choix.

CHOEUR.

Que l'écho réponde, &c.

DEUX BERGERS.

Roy par l'ordre des Dieux, sans le secours des armes,
Généreux Ismaël que vôtre sort est doux !
 Si la Couronne a des charmes,
 Elle en doit avoir pour vous.

 Loin du péril & des alarmes
 Vous vivrez paisible avec nous !
 Si la Couronne a des charmes,
 Elle en doit avoir pour vous.

TROIS BERGERS.

D'un régne glorieux consacrons les prémices,
Courons à la Déesse offrir des sacrifices.
 Que le Roy qu'elle a destiné
 Soit nôtre amour & nos délices !

Qu'il soit à jamais fortuné !
 (On répéte le duo çy-dessus.
Que l'air retentisse , &c.
 CHOEUR.

Que l'écho réponde , &c.
 Fin du second Acte.

TROISIE'ME ACTE.
SCENE PREMIERE.

ABRAHAM seul , paroît endormi. Une Symphonie douce exprime son sommeil , & un mouvement vif le réveille.

 ABRAHAM.

NON, *mon cœur ne peut s'y résoudre ,*
 On en exige un trop barbare effort.

Mon Fils de mes vieux jours la gloire & le support ,
Non , tu ne mourras point ! .. L'éternel de sa foudre
 Voulut-il me reduire en poudre !
 Mon bras se refuse à sa mort.

 Non , mon cœur ne peut s'y résoudre ,
 On en exige un trop barbare effort.

Téméraire ! .. où m'emporte un aveugle transport ?
Dieu qui connoît ma volonté secrette
Tu sçais qu'Abraham t'est soumis ,
Pardonne ce discours à ma plainte indiscrette ,
Quoiqu'il m'en coute helas ! tu le veux , j'obéis
O Ciel contente toi de mon obéissance.

SCENE SECONDE.

ABRAHAM, ISMAEL.

ISMAEL.

SI j'ose prévenir à vos yeux le Soleil,
Pardonnez à mon impatience
Qui précipite mon réveil.

ABRAHAM.

Non, je ne puis plus m'en deffendre,
Connois, mon Fils, l'excez de mon malheur.
Isac ce cher objet de l'amour le plus tendre,
Isac va devenir l'objet de ma douleur.

ISMAEL.

Quelque péril qui le menace
Je sçauray le partager.
Si je ne puis l'en dégager
Je sçauray mourir en sa place.

ABRAHAM.

Non, non, tous les efforts humains
S'opposeront en vain au sort qu'on lui prépare.
C'est par l'ordre du Ciel que devenu barbare
Moi-même dans son sang je vas tremper mes mains.

ISMAEL.

Quoy, le Ciel veut sa mort, & qu'un Pere l'immole ?
Ah ! contre Isac & contre moi,

Vous rêverez sa parole
Toûjours soumis à sa Loy !
Mais cet ordre est aussi frivole
Que ses promesses sont sans foy.

ABRAHAM.

Téméraire, arrêtez un discours qui m'outrage !
Ingrat ! ... le Dieu dont tu te plains
Va bien-tôt remettre en tes mains,
D'un Frere infortuné la gloire, & l'heritage.

ISMAEL.

Je renonce à la splendeur
D'une gloire illegitime
Et je meprise un bonheur
Qui doit vous couter un crime.

Mais que vois je ? Isac vient à nous,
Trop malheureux objet du céleste couroux !

SCENE TROISIE'ME.

ABRAHAM, ISMAEL, ISAC.

Suite d'Isac portant les choses nécessaires à un Sacrifice.

ISAC.

Dеja l'aurore colore
Le Ciel de ses feux,
Au Dieu que j'adore
Courons présenter nos vœux.

A le satisfaire ingrat qui differe !
C'est par l'ardeur

Qu'on a de lui plaire
Qu'il sçait esstimer un cœur.

ISMAEL.

Isac je vous revoi ?

ISAC.

Ciel ! que vôtre présence
Fait renaître en mon cœur de tendres sentimens !

ISAC & ISMAEL.

Séparez depuis l'enfance ,
En de doux embrassemens ,
Oublions les tristes momens
D'une trop longue absence.

ISMAEL & ABRAHAM.

Hélas !....

ISAC.

Garands de vôtre amour
Mon Pere de vos yeux je vois couler des larmes
Ah ! que d'un Fils absent l'inopiné retour
Pour le cœur d'un Pere a de charmes !

ABRAHAM & ISAC.

Allons devançons le Soleil
Pour nous rendre le Ciel propice....

ISAC.

J'ay conduit ici l'appareil
D'un auguste sacrifice.

Portons aux pieds de l'Eternel
La vive ardeur qui nous anime...
Mais je ne vois point la victime
Qui doit ensanglanter l'Autel ?

ABRAHAM.

Allons toûjours mon fils ; triste jour, jour funeste

(Ils veulent sortir, Ismaël les retient.)

ISMAEL.

Oüi, je romps un secret que mon âme déteste,
Mon Frere, on vous menne à l'Autel,
Vous-même.... helas !... sous le bras paternel....
Mes pleurs vous diront mieux le reste.

ABRAHAM à ISMAEL.

Qu'avez-vous dit, mon Fils ?

ISAC.

Ciel ! que viens-je d'entendre ?
Vous ne parlez que par des pleurs.
Quel secret inconnu !... ne pourrai-je l'apprendre ?

ABRAHAM à ISAC.

Connois l'excès de mes malheurs,
C'est ton sang que le Ciel m'ordonne de répandre.

ISMAEL.

Moi seul je dois calmer le céleste courroux.

ISAC à ABRAHAM.

Non, c'est-moi que le Ciel demande,
Laissez-moi lui servir d'offrande.

ISMAEL.

C'est-à-moi de mourir, qu'Isac vive pour vous.

ABRAHAM, ISAC & ISMAEL.

ABRAH. } *Non ,* { *C'est lui* } *Que le Ciel demande.*
ISAC & ISM. { *C'est moi*

ABRAH. } *C'est* { *à lui* } *de calmer le céleste courroux.*
ISAC & ISM. { *à moi*

ISMAEL & ISAC & à ABRAHAM.

Laissez-moi lui servir d'offrande ,
C'est-à-moi de mourir , il doit vivre pour vous.

TOUS TROIS.

ABRAH. } *Non ,* { *C'est lui* } *Que le Ciel demande.*
ISAC & ISM. { *C'est moi*

ABRAH. } *C'est* { *à lui* } *de calmer le céleste couroux.*
ISAC & ISM. { *à moi*

ISAC.

Trop heureuse victime !

ISMAEL.

Ah Pere inexorable !

ISAC.

Seigneur ! puisse mon sang à tes yeux agréable !...
Que vois-je ! l'avenir se dévoile à mes yeux !
Ah ! je vois expirer l'Auteur de la Nature !
Arrêtez , inhumains ! helas c'est vôtre Roy !
C'est le Dieu Rédempteur... & j'en suis la figure !
Ne nous arrêtons plus , allons remplir mon sort.

à ISMAEL.

Ismaël , consolez mon Pere de ma mort.

(Ismael & Abraham sortent.)

SCENE QUATRIE'ME.

ISMAEL seul.

Eclatez mes transports ? cessez de vous contraindre !
Assuré pour jamais d'un destin glorieux ,
 Je n'ai plus de rival à craindre.
Suivez les mouvemens d'un cœur ambitieux !
Eclatez mes transports ! cessez de vous contraindre !
 Mon heureuse posterité
 Doit égaler le nombre des étoiles !
Et par-tout où la nuit étend ses sombres voiles
De son nom glorieux répandre la clarté.
Eclatez mes transports , cessez de vous contraindre !
 Mais on vient, j'ay besoin de feindre.

SCENE CINQUIE'ME.

ISMAEL , UN SACRIFICATEUR D'ASTARTE.

Troupe de Sacrificateurs , de Bergers, & de Chasseurs

MARCHE.

LE SACRIFICATEUR D'ASTARTE.

O Vous qu'on adore en ces Bois !
 Astarte recevez l'hommage
D'un Peuple soûmis à vos Loix !
Que dans ce tranquille bocage ,
La Paix toûjours nôtre partage ,
Fasse le bonheur de nos Rois !

Le CHOEUR des Sacrificateurs.
Que dans ce tranquille , &c.

ENTRE'E.

(Les Sacrificateurs dreffent un Autel.)

UN des Sacrificateurs.

Sur cet Autel champêtre
Prodiguez les fruits & les fleurs.
Tous les matins l'aurore en fait renaitre ,
Ne craignez point d'épuifer fes faveurs.
Sur cet Autel champêtre
Prodiguez les fruits & les fleurs !

DEUX BERGERS.

Si fur ces rives fleuries
On danfe au fon des chalumeaux ,
Si ces riantes prairies
Sentent la fraîcheur des eaux ,
Bergers , difons-le fans cefse,
Aftarte aime nos hameaux !
Confacrons à la Déefse
Des honneurs toûjours nouveaux.

Petit CHŒUR de Bergers.

Chantons , répétons fans cefse ,
Aftarte aime nos hameaux ,
Confacrons , &c.

UN CHASSEUR.

C'eft Aftarte qui préfide
Aux plaifirs de nos Forêts ,
Quand d'une courfe rapide
Le cerf franchit nos guerêts ,

La Déesse qui nous guide
Le ramène sous nos traits.

CHOEUR de Chasseurs.

Aux échos de ces Montagnes
Disons son nom mille fois !
Que le cor & que la voix
En remplisse nos Campagnes !

PASSACAILLE.

UN BERGER.

Nos plaisirs sont doux,
Heureux qui les goûte avec nous !
En dépit de l'envie
Durez long-temps nos beaux jours !
D'une si paisible vie
Que rien ne trouble le cours !

CHOEUR DE CHASSEURS.

Le repos a moins de charmes
Que nos pénibles travaux.

DEUX BERGERS.

Exemps de craintes & d'allarmes
Vous paissez, aimables Agneaux !
Le repos a moins de charmes, &c.

DEUX CHASSEURS.

Sans le secours de nos armes
Hélas ! on vous verroit tous
En proye aux fureurs des Loups.
Le repos a moins de charmes, &c.

ISMAEL

C'eſt aſſez, écoutons ce que l'on vient nous dire.
J'aperçois un jeune Berger.....

SCENE SIXIE'ME & DERNIERE.
ISMAEL, un BERGER, & les autres ACTEURS.

UN BERGER

D'ASTARTE mépriſez & le Culte & l'Empire :
Un Maître plus puiſſant doit nous en dégager.
J'ai vû.....

ISMAEL.

Hatez-vous de m'inſtruire ?

LE BERGER.

Sur la Cîme voiſine un Héros Etranger
Conduiſoit à la mort un Prince magnanime :
L'Autel étoit dreſſé, l'innocente victime
 Baiſoit le Fer qui l'alloit égorger.
A l'inſtant dans les Airs une voix répanduë
Du Sacrificateur tient la main ſuſpenduë.
Arrête, lui dit-elle, arrête, c'eſt aſſez
 Eprouver ton obéïſſance !
 Ton Fils, pour le prix de ta conſtance,
Joüira du bonheur des Oracles paſſez.

ISMAEL, en fureur.

Dieu cruel ! mon deſtin que tu dictas toi-même
 Eſt de voir tous les bras réünis contre moi !
 Je ſuivray de mon ſort l'inévitable loy.

A mon tour, dans l'excès de ma fureur extrême,
Je remplirai tout l'Vnivers d'effroi.

Qu'il naiſſe un vangeur de ma cendre,
Qui, la flâme à la main, d'un frere trop heureux
Pourſuive ſes derniers neveux !

Qu'alteré de leur ſang il cherche à le répandre !
Je ſeme en cent Climats les horreurs de la guerre,
Heureux ! ſi je pouvois la porter juſqu'aux Cieux
Et deſarmer le maître du Tonnerre.

CHOEUR.

Suivons ces tranſports furieux,
Semons partout les horreurs de la guerre,
Heureux ſi nous pouvions la porter juſqu'aux Cieux
Et deſarmer le maître du Tonnerre.

Fin de la Tragedie.

OUTRE les Danſes mêlées avec le Chant, il y en aura d'autres à la fin du Prologue, dont le Sujet répondra au Prologue même.

Les trois Actes de la Tragedie feront auſſi terminés par des Danſes dont le Sujet répondra aux differentes Scenes de chaque Acte ou paroiſſent les Bergers.

NOMS DES DANSEURS.

GUILLAUME LAVENUE,	*de Roüen.*
ADRIEN BERMONVILLE,	*de Roüen.*
PROSPER GODET,	*d'Ellebeuf.*
FRANC̦OIS D'OSMOND,	*de Roüen.*
JEAN DE LA CROIX,	*de Roüen.*
JEAN-BAPT. DE LA FERTE',	*du Ponteaudemer.*
SERAPHIN BEAUPEIN,	*de la Guadeloupe.*
ALEXIS QUEVILLON,	*du Pays de Caux.*
FRANC̦OIS BOULONGNE,	*du Havre.*
NICOLAS JUIN,	*de Roüen.*
JEAN-BAPT. SURRIRAY,	*de Roüen.*
JEAN-BAPT. DE GABET,	*d'Aumale.*
MICHEL VEYRIER,	*de la Martinique.*
ELIAS LE FEBVRE,	*de Roüen.*
PIERRE GILBERT,	*de Roüen.*
NICOLAS THIBOUTOT,	*de Caudebec.*
MARTIN GUILLIBAUD,	*de Roüen.*
FRANC̦OIS VARANGO,	*du Neufchâtel.*
JEAN-BAPTISTE DURY,	*de Roüen.*

SOCIÉTÉ DES BIBLIOPHILES NORMANDS

THÉATRE SCOLAIRE

Pièces recueillies par M. P. LE VERDIER

DEUXIÈME FASCICULE

Périandre.

Constantin.

Les Petits Maitres.

Le Soupçonneux.

Cyrille.

Poulis Audomari praefecto Gavelier, etc.

NOTA. — Le classement sera donné avec le dernier fascicule.

PERIANDRE
TRAGÉDIE LATINE,
QUI SERA REPRÉSENTÉE

Au Collége Royal Archiépiscopal de Bourbon, de la Compagnie de JESUS.

POUR LA DISTRIBUTION DES PRIX

Donnés tous les ans

PAR LA COUR SOUVERAINE
DU PARLEMENT DE NORMANDIE.

Le Lundi 10. *& le Mercredi* 12. *Août mil sept cent cinquante, à onze heures & demie précises.*

A ROUEN,

Chez NICOLAS LALLEMANT, prés le Collége des RR. PP. Jésuites

M. DCC. L.

SUJET.

PERIANDRE fils de Cypsele & usurpateur comme lui de l'authorité Royale, aprés avoir été dépoüillé de ses Etats par Proclés son allié, aprés avoir égorgé de sa main Melisse son Epouse dont il soupçonnoit à tort la fidelité, aprés mille autres revers qui furent la punition de son ambition & de sa Tyrannie, remonta enfin sur le Trône. Mais par un nouvel enchaînement de malheurs, sur le point de se démettre de sa Couronne en faveur de son fils Lycophron, le jour même qu'il venoit d'immoler à sa vengeance le perfide Proclés l'auteur de tous ses maux, il apprend par Periclés son Ambassadeur à Corcyre que ses nouveaux sujets se sont revoltés, qu'ils ont assassiné Lycophron & qu'ils le lui renvoient mort pour marque de leur haine éternelle. Cette nouvelle le jette dans un affreux desespoir, il veut s'arracher la vie ; Megasthenes s'y oppose, Megaclés lui fait jurer sur les cendres de son fils qu'il n'attentera rien contre ses jours. Il le jure, mais usant d'artifice, il se fait poignarder par Lysandre qui croioit tuer sous un habit deguisé, son ennemi & son rival Periclés. Ainsi se vengea-t'il de lui-même & d'un fourbe, qui fut par ordre du Senat condamné aux plus cruels supplices.

PERSONNAGES
ET NOMS DES ACTEURS.

PERIANDRE, Roy de Corinthe,
 PIERRE LE PREVOST, de Roüen.
MEGASTHENES, premier Ministre du Roy,
 PIERRE ANQUETIL, de Roüen.
LYSANDRE, Géneral des troupes du Roy,
 FRANÇOIS BRADECHAL, de Roüen.
PERICLES, Ambassadeur Envoyé à Corcyre,
 JEAN LAMIRAULT, de Roüen.
MEGACLES Chef du Sénat,
 JEAN-BAPTISTE DUMESNIL, du Neuf-châtel.
UN PONTIFE,
 JOSEPH BLOQUET, de Roüen.
Deux Gardes.

La Scéne est à Corinthe, dans le Palais du Roy.

THÉMISTOCLE,
TRAGÉDIE FRANÇOISE,
EN CINQ ACTES.

PERSONNAGES ET NOMS DES ACTEURS.

THÉMISTOCLE, Général des Athéniens,
 Pierre le Marchand, de Roüen.
XERCÈS, Roy de Perse,
 Charles Paul Carré, de Roüen.
MILTIADE, dit le Jeune, fils du grand Miltiade & favori de Xercés,
 Guillaume Aubé, de Roüen.
ARTABAN, Ministre du Roy de Perse,
 Jacques Aubouin, de Roüen.
ARISTIDE, dit le Juste, Ambassadeur d'Athénes,
 Gregoire Deslongschamps, de Roüen.
PARMÉNIS, Ambassadeur de Sparte,
 Pierre Anquetil, de Roüen.
HYDASPE, Officier d'Artaban,
 Charles Thibault, de Roüen.

La Scéne est à Suze, Capitale de la Perse, dans le Palais de Xercés.

LE POËTE RIDICULE,
COMÉDIE FRANÇOISE EN CINQ ACTES.

PERSONNAGES ET-NOMS DES ACTEURS.

MONSIEUR RIMAILLARD,
 FERDINAND DE FOVILLE, *du Pays-de-Caux.*
EUDOXE, *Frere de Mr. Rimaillard*,
 PIERRE LOUIS D'HAUTONNE, *de Roüen.*
POLIDOR, *Fils de Mr. Rimaillard*,
 JACQUES TOURNIER, *de Fécamp.*
BOBILLON, *second fils de Mr. Rimaillard*,
 HENRI LE FE'RON, *de Roüen.*
SYDIAS, *Ami de Mr. Rimaillard*,
 PIERRE BLANCHE, *du Havre.*
METAPHRASTE, *Ami de Sydias*,
 FRANÇOIS BRADECHAL, *de Roüen.*
Mr. L'INFOLIO, *Libraire*,
 LOUIS DE BELLAUNAY, *de Roüen.*
HORACE, *Valet de Mr. Rimaillard*,
 JEAN LOUIS LE TAILLEUR, *de Roüen.*
JODELET, *Valet de Mr. l'Infolio*,
 FRANÇOIS COGE, *de Roüen.*
UN NOTAIRE,
 ANTOINE LE'BAHY, *du Pays-de-Caux.*

La Scéne est à Paris dans la maison de Mr. Rimaillard.

LE PLAISIR
SAGE ET RÉGLÉ,
BALLET MORAL,
QUI SERA DANSÉ AU COLLÉGE ROYAL, ARCHIÉPISCOPAL DE BOURBON, DE LA COMPAGNIE DE JESUS.

Le Lundi 10. *& le Mercredi* 12. *jour d'Août, mil sept cent cinquante, à onze heures & demie précises.*

DESSEIN ET DIVISION DU BALLET.

LE cœur de l'homme eſt né pour la vertu : il en renferme dans lui tous les germes ; ils ne demandent qu'à être développés. C'eſt le but que ſe propoſe l'éducation : mais vicieuſe pour l'ordinaire dans 4 de ſes points principaux, elle manque le plus ſouvent d'y atteindre. Car ou trop peu éclairée, elle ne connoit point aſſez les penchans & les Caractéres de ſes éleves ; ou trop indulgente, elle ménage leurs défauts ; ou trop bornée, elle néglige leurs talens ; ou trop ſévere enfin, elle leur rend l'étude des vertus triſte & rebutante. Ce ſont ces quatre abus aux quels on ſe propoſe de remédier dans ce Ballet où le plaiſir, avec tout ce qu'il a d'attrayant, ſans ce qu'il a de dangereux, ſe charge d'inſtruire la Jeuneſſe. Elle apprendra à ſon Ecole.

 1°. à connoître ſes penchans.
 2°. à combattre ſes défauts.
 3°. à cultiver ſes talens.
 4°. à acquérir les vraies vertus.

Quatre avantages qui forment les quatre parties de cet amuſement Moral où le Plaiſir ſage & réglé devient un aimable & excellent Maître pour la Jeuneſſe.

OUVERTURE DU BALLET.

L'EDUCATION, ſous les traits d'une Divinité reſpectable deſcend des Cieux ſur un Char de lumière. Elle s'avance d'un pas majeſtueux. La raiſon & la ſévérité l'accompagnent. Une troupe de jeunes Eléves la ſuit, les uns d'un pas lent & forcé, les autres d'un pas timide & chancelant. La Déeſſe les raſſemble autour de ſon Trône, elle fait parler la raiſon, ſa voix les attriſte. La ſévérité les menace, ils s'écartent en deſordre. Le plaiſir paroît alors ; il les ravit par ſon abord aimable, il les enchaîne de fleurs, leur met en main ſes Drapeaux & les range à ſa ſuite. La raiſon lui tend les bras, la ſévérité prend la fuite, le plaiſir monte ſur ſon Trône & reçoit les hommages de ſes nouveaux ſujets, qui bientôt lui decernent une eſpece de triomphe, dont les fleurs font tout l'appareil, les jeux & les ris tout le Cortege.

L'EDUCATION, M. Cauchoix.
LA RAISON, M. Blanche.
La SEVE'RITE', M. Aubouin.
JEUNES ELE'VES, MM. Coge, Marion, Carpentier, Queſnel 1, Queſnel 2, Dorignac, de la Queſnerie.
LE PLAISIR, M. Barbette.

PREMIERE PARTIE.

LE PLAISIR FAIT CONNOISTRE A LA JEUNESSE SES PENCHANS.

I. ENTRE'E.

SON AMOUR POUR LA GLOIRE.

REMUS & Romulus surprennent une troupe de Bergers qui se livrent aux plaisirs innocens de leur condition. Ils se confondent parmi eux. Mais obéïssans bien-tôt à la voix ambitieuse qui leur dit en secret qu'ils sont faits pour commander, ils affectent de prendre la place la plus distinguée ; ils apperçoivent des guirlandes de fleurs, ils s'en couronnent. Romulus ne peut même souffrir un partage qui semble l'égaler à son Frere, il s'empare des deux couronnes. Les Bergers s'avancent contre lui en fremissant ; Romulus leur presente un Sceptre, leur impose un tribut de respects qui n'est que l'annonce des hommages profonds qu'ils lui rendront dans peu comme au Fondateur de la Monarchie Romaine.

RE'MUS, M. d'Hautonne. ROMULUS, M. de la Tillais.
CHEFS DES BERGERS, MM. Divry, Desportes, Voille, Démarette.
BERGERS, MM. Coge, Denel, de Belbœuf, Guilbert, Delahaye, Hurard 2, Quesnel 1, Aubé 2.
AUTRES BERGERS, MM. Thibault, Aubé 1, Blocquet.

II. ENTRE'E.

SA PASSION POUR LES RICHESSES.

LE plaisir offre à la jeunesse différens amusemens. Les premiers sont innocens ; ils la piquent assez foiblement. Les jeux de hasard les remplacent. Elle s'y livre aussi-tôt sans aucun ménagement. Envain le plaisir veut la distraire ; l'avarice est la seule Divinité qui l'inspire & qui l'occupe ; l'acharnement se change en fureur. Une joye insensée, une fureur forcenée sont les effets & les simptômes fâcheux qui décelent cette passion naissante, source féconde de bien des maux et des ravages.

LE PLAISIR, M. Denel. L'AVARICE, M. ***
GE'NIES, MM. Marion, Hurard 1, Aubé 2, Quesnel 2.
JOUEURS, MM. Dorignac, de la Quesnerie, Lambert, Quesnel 1, Carpentier, Hurard 2.
AUTRES JOUEURS, MM. Cauchoix, Auboüin, d'Hautonne, Divry.

III. ENTRÉE.

SON ATTRAIT POUR LA VOLUPTÉ.

Télémaque dans l'Isle de Calypso est invité à un divertissement champêtre, la volupté se glisse parmi les plaisirs innocens qui le composent. Elle plonge Télémaque dans une douce yvresse, dont elle profite pour le conduire au bord d'un précipice, écuëil de son imprudence, si Mentor ne l'arrêtoit au moment qu'il est prêt d'y faire naufrage. Envain ce sage Conducteur tâche de le rappeller à lui-même ; l'élève amolli par le souffle attendrissant de la volupté se laisse tomber dans les bras du sommeil. Les caresses, les menaces de Mentor n'en sçauroient dissiper la langueur. Il voit d'un œil également indifférent & le départ de son guide & l'embrasement de son Vaisseau.

TÉLÉMAQUE, M. Blanche. MENTOR, M. Thibault. LE PLAISIR, M. Voille.

BERGERS, MM. Hurard 2, Carpentier, Quesnel 1, Delahaye, Desportes, le Tellier.

LA VOLUPTÉ, M. Démarette. SUITE DE LA VOLUPTÉ, MM. Barbette, Denel, Coge, Aubé 2, Hurard 1, Marion.

CHEF DES MATELOTS, M. ***. MATELOTS, MM. Aubé 1, Bloquet, Cauchoix, Aubouin, d'Hautonne, Voille.

SECONDE PARTIE.

LE PLAISIR CORRIGE LA JEUNESSE DE SES DÉFAUTS.

I. ENTRÉE.

DE SON INAPPLICATION.

Quatre jeunes gens esclaves d'une lâche indolence ont en horreur le nom seul d'occupation. Mars, Themis, Mercure, Apollon font d'inutiles efforts pour les tirer de cet assoupissement létargique. L'éclat frappant des armes, la vûë des fers brisés par le glaive de la justice, l'appas séduisant du gain, le son mélodieux de la Lyre ne peuvent rien sur des sens & des esprits engourdis par l'inaction. Le plaisir paroît, sème de fleurs les instrumens du

travail qu'ils abhorrent ; ils s'en faififfent à l'inftant, & s'attachent à la Divinité pour laquelle leur goût les décide.

INDOLENS, MM. Guilbert, de Belbœuf, le Tellier, Delahaye.
MARS, M. ***. SUITE DE MARS, MM. d'Hautonne, Voille, Barbette, Denel.
THEMIS, M. Thibault. SUITE DE THEMIS, MM. Aubé 2, de la Quefnerie, Quefnel 1, Dorignac.
MERCURE, M. Cauchoix. SUITE DE MERCURE, MM. Aubé 1, Bloquet, Aubouin, L.***.
APOLLON, M. de la Tillais. SUITE D'APOLLON, MM. Marion, Hurard 1, Divry, Demarette.
LE PLAISIR, M. Coge.

II. ENTRÉE.

DE SA LEGERETE'.

LA jeuneffe amie de la légéreté en fuit avec attrait toutes les impreffions. Le même lieu, la même occupation n'eft pas long-tems de fon goût ; elle en change auffi fouvent qu'il dépend d'elle. La bizarerie & les caprices la tyrannifent avec autant d'empire que de danger. Le plaifir vient-il à paroître ? la jeuneffe fe fixe, fes occupations lui plaifent. On voit éclore dans fes mains des ouvrages marqués au coin de cette aifance heureufe qui annonce le talent & en fait la perfection.

LA JEUNESSE, M. Divry. SUITE DE LA JEUNESSE, MM. Carpentier, de la Quefnerie, Lambert, Dorignac.
LA BIZARERIE, M. ***. LES CAPRICES, MM. Blanche, d'Hautonne, Denel, Barbette.
LA LEGERETE', M. ***.
LE PLAISIR, M. Defportes. GENIES DU PLAISIR, MM. Hurard 1, Marion.

III. ENTRÉE.

DE SA VANITE'.

UN jeune Prince fier de fa naiffance ne croit pouvoir, fans fe dégrader, avoir quelque commerce avec le commun des hommes. Rien n'a pû l'amener à des fentimens plus dignes de l'humanité, lorfqu'un effain de jeux & de plaifirs lui livrent un affaut auffi fort qu'il eft doux. L'orgueil & la préfomption qui l'accompagnent, le foutiennent quelque temps dans le combat, mais cédant à fon penchant, il s'y livre aux dépens de fa vanité, & confondant deformais l'enfant & le vieillard, le Farceur & le Philofophe, le Seigneur &

B

le Payfan, il fe confond lui-même avec eux & comprend enfin qu'il y a peu de diftance d'un homme à un homme, & qu'on peut trouver un niveau qui les égale.

JEUNE PRINCE, M. d'Hantonne. L'ORGUEIL, M. Coge. LA PRE'SOMPTION, M. Demarette.
LES PLAISIRS, MM. Barbette, Denel, Marion, Quefnel 2.
DEUX PAYSANS, MM. Auboüin, Cauchoix. DEUX JARDINIERS, MM. ***, de la Tillais.
DEUX ENFANS, MM. Lambert, Dorignac. DEUX VIEILLARDS, MM. de Belbœuf, Guilbert.
DEUX PHILOSOPHES, MM. Bloquet, Aubé 1. DEUX SEIGNEURS, MM. Thibault, Voille.
UN PIERROT, M. Blanche. Un Polichinelle, M. Hurard 1.

TROISIÉME PARTIE.

LE PLAISIR CULTIVE LES TALENS DE LA JEUNESSE.

I. ENTRE'E.

LES TALENS QUI DEMANDENT DE LA FORCE.

LE fage Légiflateur des Athéniens, Solon voulant former la jeuneffe aux exercices pénibles du Corps, n'employe que le plaifir. Il imagine pour cela différens jeux, la Lutte, la Courfe, le Cefte & le Difque. Ces Jeux deviennent bien-tôt ceux de toute la Gréce. Un Magiftrat refpectable les honore partout de fa prefence; il eft partout des prix & des couronnes pour les Vainqueurs. Mais un reffort plus actif remue les combattans. On rifque peu, quand on eft fur de retrouver du côté du plaifir, ce que l'on perd du côté de la gloire.

SOLON, M. Auboüin. LE PLAISIR, M. Marion.
JEUNES ATHENIENS, MM. Aubé 1, Bloquet, Divry, Defportes, Denel, Aubé 2, Delahaye, le Tellier.

II. ENTRE'E.

LES TALENS QUI DEMANDENT DE L'ADRESSE.

LYCURGUE, afin de rendre fa Nation plus induftrieufe, trouva un expédient qui lui réüffit par les fages précautions qu'il prit avant de le mettre en œuvre. Il permit à fes jeunes Compatriotes de filoûter adroitement ce qui feroit

à leur bienféance. Outre le plaifir attaché à la commiffion, il établit pour rendre la partie plus intéreſſante, des peines & des récompenſes dont un Magiſtrat devoit être l'arbitre. Ce Jeu qui ne tombera jamais faute de bons Joueurs, ſervira de fonds au petit divertiſſement que nous donnons ici, & dont le fruit peut être une attention plus grande à ne pas ſe laiſſer duper.

MAGISTRAT D'ATHENES, M. Blanche.
MARCHANDS, MM. Bloquet, Cauchoix, Aubé, Auboüin.
ACHETEURS, MM. Deſportes, Voille, Hurard 1, Marion.
MERCURE, M***. FILOUS, MM. de la Tillais, L'***, d'Hautonne Divry.

III. ENTRE'E.
LES TALENS QUI DEMANDENT DE L'ESPRIT.

DE jeunes Theſſaliens ſacrifient à de frivoles amuſemens les prémices d'une vie condamnée à un travail pénible; Homere & Démoſtene ſe preſentent pour les inſtruire : ils s'endorment en cadence au ſon méthodique de leurs voix. Diogênes ſort dans le même deſſein de ſon Tonneau, mais cette jeuneſſe indiſcrette y fait bien-tôt rentrer le groteſque Philoſophe. Hippocrate ne trouve pas plus de reſpect pour ſes Aphoriſmes. Il faut que le plaiſir amène ſur ſes pas Apollon & Minerve. En faveur du guide, on s'attache aux nouveaux Maitres : On reçoit de leurs mains la Lyre & le Compas; On s'en ſert avec ſuccés, parce qu'on les a pris avec plaiſir.

THESSALIENS, MM. Guilbert, le Tellier, Queſnel 2, Barbette, Voille, Demarette.
HOMERE, M. de la Tillais. DÉMOSTHE'NE, M. Blanche. DIOGENES, M. Cauchoix.
HIPPOCRATE, M. Thibault. APOLLON, M.***. MINERVE, M. Divry.
LE PLAISIR, M. Coge. GENIES DU PLAISIR, MM. Carpentier, de la Queſnerie, Hurard 2, Queſnel 1.

QUATRIÉME PARTIE.
LE PLAISIR FORME LA JEUNESSE AUX VRAIES VERTUS.

I. ENTRE'E.
AUX VERTUS CIVILES.

LA Jeuneſſe au milieu des vices qui l'aſſiégent, s'y livre tour-à-tour au gré de ſes humeurs. La Comédie vient à propos répandre ſur eux le ridicule qu'ils méritent. Déconcertés par ſes traits naïfs & piquans, ils cédent

la place aux vertus oppofées. L'homme civil n'eſt encore qu'ébauché. La Tragédie précédée de la terreur, fuivie des grandes vertus vient l'achever; bientôt elle en fait un Heros, fans qu'il en coûte au Citoyen que les frais d'une attention fi bien récompenfée par le delicieux plaifir qui l'accompagne.

LA JEUNESSE, M. Hurard 1. LES VICES, MM. Aubé, 2, Denel, Delahaye, Marion.
LA COME'DIE, M. ***. LLS VERTUS, MM. de Belbeuf, le Tellier, Lambert, Dorignac.
LA TERREUR, M. Blanche. LA TRAGE'DIE, M. de la Tillais. SUITE DE LA TRAGE'DIE, MM. Voille, Defportes, Barbette, Demarette.

II. ENTRE'E.
AUX VERTUS GUERRIERES.

DE tous les exercices propres à difpofer au métier des armes, il n'en eſt point qui le difpute à la chaffe. C'eſt des deux côtés, la même activité, le même courage, la même intrépidité. On reconnoîtra fans peine dans le modéle qu'on propofe ici, ce Roy qui dès fon enfance faifoit fervir fes plaifirs à nôtre bonheur, en formant de fes Courtifans autant d'habiles & de génereux défenfeurs de la Patrie, & en faifant lui-même deflors, l'effai de ces armes, qu'il a depuis fi glorieufement employé contre les ennemis de fa gloire & de nôtre repos.

LE PRINCE, M.***. COURTISANS, MM. d'Hautonne, Divry, PIQUEUR, M. Blanche.
CHASSEURS, MM. Cauchoix, Aubouin, Thibault, Denel, Cogé, Quefnel 2.

III. ENTRE'E.
AUX VERTUS PROPRES DE LA RELIGION.

LA Religion n'eſt pas auffi ennemie du plaifir qu'elle le paroît. Il lui fert fouvent d'appas pour attirer & s'attacher les hommes. Elle fe montre ici avec ce qu'elle a de plus capable de les flatter, traînée fur un Char fuperbe par les vertus, elle furprend les yeux par la magnificence des vêtemens, l'odorat par la délicateffe des parfums, les oreilles par l'harmonie du chant, le goût même par les innocens feſtins qu'elle permet. Tant de plaifirs réunis gagnent à coup-fur le cœur d'une jeuneffe trop peu éclairée pour aimer la vertu pour elle-même, pour l'aimer fans inſtinct & fans intérêt.

LA RELIGION, M.***. LES VERTUS, MM. Demarette, Barbette, Marion, Delahaye.
JEUNES GENS, MM. Thibault, Defportes, le Tellier, Dorignac, de Belbeuf, Guilbert, Hurard 1, Hurard 2, Quefnel 1, Aubé 2.
GRANDS PRESTRES, MM. Cauchoix, Aubouin, Aubé 1, Bloquet
COMUS, M. Coge.

BALLET GÉNÉRAL.

LA Jeuneffe formée à l'école du plaifir, & devenuë fi différente d'elle-même, vient lui marquer fa reconnoiffance. A défaut de paroles, elle s'exprime par l'énergie de fes pas; fon air enjoüé & modefte, vif & réglé tout enfemble fait entendre le refte. L'éducation & la raifon s'applaudiffent d'une alliance fi avantageufe pour les hommes; elles la renouvellent en préfence de leurs jeunes Eleves qui deviennent les témoins & les garans de ce précieux traité.

Danferont les mêmes qu'à l'Ouverture.

Fermera le Théâtre par l'Eloge du Parlement.

PIERRE LE PREVOST, *de Rouen*

DANSERONT AU BALLET.

Mr. ***
PIERRE BLANCHE,	du Havre.
JOSEPH BLOQUET,	de Roüen.
GUILLAUME AUBE',	de Roüen.
PIERRE CAUCHOIX,	du Vaudreüil.
PAUL DE LA TILLAIS,	du Ponteau de mer.
PIERRE D'AUTHONNE,	de Roüen.
FRANÇOIS COGE,	de Roüen.
JOSEPH HURARD,	de Roüen.
JACQUES AUBOUIN,	de Roüen.
CHARLES THIBAULT,	de Roüen.
ANTOINE DESPORTES,	de Roüen.
MICHEL MARION,	de Roüen.
CHARLES DENEL,	d'Yvetot.
PIERRE LA HAYE,	de Roüen.
JEAN-BAPTISTE DIVRY,	d'Aix.
JEAN-BAPTISTE BARBETTE,	de Roüen.
JACQUES VOILLE,	de Roüen.
GUILLAUME DEMARETTE,	de Roüen.
NICOLAS LE TELLIER,	de Roüen.
JOSEPH D'ORIGNAC,	de Roüen.
JACQUES LAMBERT,	de Roüen.
PIERRE DE BELBOEUF,	de Roüen.
ANDRE' GUILBERT,	de Roüen.
AUGUSTIN AUBE',	de Roüen.
AMABLE LA QUESNERIE,	de Roüen.
PIERRE QUESNEL,	de Roüen.
FRANÇOIS HURARD,	de Roüen.
JEAN-BAPTISTE LE CARPENTIER,	de Roüen.
LAMBERT QUESNEL,	de Roüen.

Les Danses sont de la Composition de M. ABDALA.

LES PETITS MAITRES

COMEDIE LATINE.

SERA REPRESENTÉE

PAR LES ECOLIERS DE SECONDE,

Du Collége Royal Archiépifcopal de Bourbon, de la Compagnie de Jesus.

Le Vendredi 18. Février 1757. à une heure précife.

On ne commencera à entrer qu'à midi.

A ROUEN,

Chez NICOLAS & RICHARD LALLEMANT, près la Rougemare.

M. DCC. LVII.

PERSONNAGES ET NOMS DES ACTEVRS
de la Comédie Latine.

POLYDORE, Pere de Pamphile, FRANÇOIS XAVIER LE SUEUR,	de Neufchâtel.
CHRYSALDE, Pere de Charinus, LOUIS BESOGNE,	de Roüen.
PHRONIME, Pere d'Eudoxe, ALEXANDRE DE RANSANNE,	de Xaintes.
PAMPHILE, MARIE BOUTRAN DU GOUREL, } Petits-Maîtres.	de Roüen.
LYSIAS, CHARLES TURPIN,	d'Aumale.
CHARINUS, fils de Chryfalde, ALPHONSE LOUIS LE ROY,	de Roüen.
EUDOXE, fils de Phronime, JACQUES DE FONTENAI,	de Roüen.
POLICLETE, PIERRE LE ROY,	de Roüen.
PHILODUS, JEAN DE LA COUR,	de Roüen.
HYDROENUS, Caffetier, FRANÇOIS LE FEBVRE,	d'Andeli.
PSEUDOLUS, Valet de Polydore, LOUIS MARTINET,	de Roüen.
TRACALIO, Valet d'Hydroenus, JEAN LE BRUN,	de Roüen.
ACASTE, Artifan, FRANÇOIS LE FEBVRE,	d'Andeli.
ALCESTE, Joüeur de Profeffion, FRANÇOIS GREGOIRE,	du Havre.
CALCONDILE, Marchand de Liqueurs, JEAN DE LA COUR,	de Roüen.
AUTOMEDON, Loueur de Caroffes, JACQUES DUFOUR,	de Verneuil.

La Scene eft à Paris.

DIRA LE PROLOGUE.

PIERRE LE ROY,	de Roüen.

LE NOUVELLISTE,
COMEDIE FRANÇOISE,
EN TROIS ACTES.

PERSONNAGES ET NOMS DES ACTEVRS.

NEOPISTE, Nouvelliste,
CHARLES XAVIER TESSIER, *de l'Amerique.*

PHRONIME, Frere de Neopiste,
JACQUES LE BACHELIER, *de Roüen.*

POLEMOPHILE, Capitaine d'Infanterie,
LOUIS MARTINET, *de Roüen.*

ALCIDOR, Fils de Neopiste,
FRANÇOIS MARIE BOUTRAN DU GOUREL, *de Roüen.*

EUGENE, second Fils de Neopiste,
TOUSSAINT MIDY, *de Roüen.*

LONGUEVEUE,
PIERRE DE ROUGEVILLE, *de Roüen.*

NUGIPHILE,
GUILL. ARNOIS DE CAPTOT, } *Nouvellistes.* *de Roüen.*

NEOPHRON,
CHARLES TURPIN, *d'Aumale.*

SANGARIDE, Sergent,
LOUIS BESOGNE, *de Roüen.*

ROSOLY, Traiteur,
ALEXANDRE DE RANSANNE, *de Xaintes.*

LUBIN, Paysan,
VINCENT MAGIN, *de Fécamp.*

TROTTINET, Valet de Neopiste,
NICOLAS DE LUSIGNAN, *de Sçio.*

La Scene est à Paris.

A 2

MAXIME,

TRAGEDIE FRANÇOISE,

EN TROIS ACTES, AVEC DES INTERMEDES.

PERSONNAGES ET NOMS DES ACTEVRS
de la Tragédie.

SEPTIME, Empereur,
VINCENT MAGIN, *de Fécamp.*

GETA, Fils de l'Empereur, Ami de Maxime,
GUILLAUME ARNOIS DE CAPTOT, *de Roüen.*

MAXIME, Seigneur Romain,
PIERRE DE ROUGEVILLE, *de Roüen.*

VALERE, Frere de Maxime,
PIERRE LE ROY, *de Roüen.*

FABIUS, Favori de l'Empereur,
MARIE FRANÇOIS BOUTRAN DU GOUREL, *de Roüen.*

LIBERE, Capitaine des Gardes de l'Empereur.
JACQUES LE BACHELIER, *de Roüen.*

FLAMINIUS, Grand-Prêtre,
FRANÇOIS XAVIER LE SUEUR, *de Neufchâtel.*

EMILE, Confident de Valere,
PIERRE TIERCELIN, *de Roüen.*

La Scene est à Rome dans le Palais de l'Empereur.

PERSONNAGES ET NOMS DES ACTEVRS
des Intermèdes.

MAXIME, Pierre de Rougeville,		de Roüen.
FLAMINIUS, Grand-Prêtre, François Xavier le Sueur,		de Neufchâtel.
JUSTIN, Louis Martinet,	} Jeunes Idolâtres.	de Roüen.
VALERE, Jacques le Bachelier,		de Roüen.
FELIX, Jean le Brun,		de Roüen.
HIPPOLITE, Alphonse Louis le Roy,		de Roüen.
VICTORIN, Jacques de Fontenai,	} Jeunes Chrétiens.	de Roüen.
FIRMIN, Boniface Friand,		de Roüen.
ALEXIS, Jean de la Cour,		de Roüen.
MARCELLIN, Toussaint Midy,		de Roüen.

NOMS DES ACTEVRS

qui chanteront dans les Intermedes.

MM.

BONIFACE FRIAND, *de Roüen.*
FRANÇOIS LE ROUX, *de Roüen.*
MM***

VERS
QUI SERONT CHANTE'S
DANS
LES INTERMEDES.

Dans la premiere Scene du Prologue.
Chœur de jeunes Idolâtres qui offrent leurs vœux à Hebé, Déesse de la Jeunesse.

UN IDOLATRE. *M. Friand.*

PUISSANTE Hebé, Déesse aimable
Tu nous vois prosternés aux pieds de tes Autels ;
Nous ne fatiguons point les autres Immortels ;
Daigne jetter sur nous un regard favorable.

UN AUTRE. *M. le Roux.*

Avare de mes vœux, je n'en offre qu'à toi :
Prodigue de tes dons, répands-les tous sur moi.

LE CHŒUR.

Puissante Hebé, &c.

UN IDOLATRE. *M. le Roux.*

Reçois nos vœux,
Favorife nos jeux.

UN AUTRE. *M. Friand.*

Reçois nos hommages,
Protege le plus beau des âges,
Rends-nous heureux.

LE CHŒUR.

Reçois nos vœux,
Favorife nos jeux.

UN IDOLATRE. *M. Friand.*

Par l'éclat de ces fleurs dont ma main te couronne,
Conferve-moi toujours la fleur des premiers ans.

UN AUTRE. *M. le Roux.*

Par la douce vapeur qu'exhale cet encens,
Parfume l'air qui m'environne.

UN IDOLATRE. *M. Friand.*

Qu'un Printemps éternel régne dans ces climats ;
Que le doux fouffle du Zéphire,
En banniffe à jamais la rigueur des frimats ;
Que le fier Aquilon foumis à fon Empire,
N'ofe plus murmurer :
S'il ofe encor fe faire entendre,
Que fon murmure foit fi tendre,
Qu'ainfi que le Zéphire, il femble foupirer.

UN AUTRE. *M**.*

Diffipe les affreux orages.

UN AUTRE. *M***.

Ecarte les moindres nuages.

TOUS DEUX ENSEMBLE.

Qui pourroient alterer le calme de nos jours ;
Que ces jours soient nombreux & qu'ils nous semblent courts !

LE CHŒUR.

Puissante Hebé, &c.

Dans la IV. SCENE.

Chœur de jeunes Chrétiens qui viennent chanter les louanges du vrai Dieu.

UN CHRÉTIEN.

Triomphe Victoire,
C'est par nos foibles mains,
Que sont brisés les Dieux qu'adorent les Romains ;
Triomphe Victoire,
Mais ce n'est point à nous qu'il faut donner la gloire
De nos Combats ;
Triomphe Victoire,
Au nom de notre Dieu, de ce Dieu dont le bras,
Sans lancer la foudre,
Peut réduire en poudre
Ces Dieux, qui sont comme s'ils n'étoient pas.

LE CHŒUR.

Triomphe Victoire,
Au nom de notre Dieu, &c.

UN CHRÉTIEN. *M***.

Que votre nom, Seigneur, du Couchant à l'Aurore,
 Fasse éclater sa splendeur;
 Que le Peuple qui l'ignore
 Apprenne à louer sa grandeur.

LE CHŒUR.

Que votre nom, Seigneur, &c.

UN CHRÉTIEN. *M***.

 Le Ciel, par le Tonnerre,
 L'annonce à la Terre:
 La nuit & le jour
 L'annoncent tour-à-tour.
L'Homme qui doit mieux le connoître
De tous les Êtres d'ici-bas,
 Sera-t'il le seul Être
 Qui ne le connoîtra pas?

LE CHŒUR.

Que votre nom, &c.

DEUX CHRÉTIENS. *MM***.

 Tout est soumis à son Empire,
 Sa bonté remplit l'Univers;
 C'est par lui que tout respire
 Sur la terre & dans les airs.
 Que tout Mortel lui rende
 Des hommages parfaits;
 Que sa gloire s'étende
 Aussi loin que ses bienfaits.

DEUX CHRÉTIENS. *MM. Friand & le Roux.*

 Ce nom est redoutable,

Il est adorable,
Rendons - lui nos respects ;
Il est aimable,
Cédons à ses attraits :
Il est aimable ;
Que l'Amour par ses traits
Le grave dans nos Cœurs, qu'il y règne à jamais.

PREMIER INTERMEDE.
Dans la I.I I. SCENE.

Chœur de jeunes Chrétiens.

UN CHRETIEN. M**.

Pour chanter des beautés mortelles,
L'Amour épuise tous les sons ;
Et nourrit dans les Cœurs des flammes criminelles,
Par de criminelles chansons.

UN AUTRE. M**.

Brulés d'une flâme plus pure,
D'un saint amour suivons les loix ;
Chantons l'Auteur de la nature,
Consacrons-lui nos Cœurs, consacrons-lui nos voix,

LE CHŒUR.

Chantons, &c.

UN CHRÉTIEN. *M. Friand.*

A l'ombre d'un Hêtre,
Le Berger assis ;
Sans avoir appris,
Chante sur un pipeau champêtre

L'objet dont son cœur est épris :
Un fol amour lui sert de Maître.
Pour moi je chante le Seigneur :
Son amour prend soin de m'instruire;
 A ce doux Vainqueur
 Je laisse conduire
 Et ma voix & mon Cœur.

UN AUTRE. *M. le-Roux.*

Hélas, notre Cœur est si tendre,
Par mille objets trompeurs on le voit enflammé :
Comment donc se peut-il défendre
D'aimer un Dieu si digne d'être aimé ?

LE CHŒUR.

Comment donc, &c.

UN CHRÉTIEN. *M***.

Heureux celui qui dès l'enfance,
De votre aimable joug, Seigneur, porte le poids !
 Dès cette vie un si beau choix
 Ne fut jamais sans récompense;
Il trouve dans son innocence
 Des plaisirs secrets.

UN AUTRE

Il goûte dans le silence
 Une tranquille paix.

TOUS DEUX.

Moins il se donne de licence,
Plus il s'épargne de regrets.

UN CHRÉTIEN.

Le trouble est inséparable
 Du plaisir coupable.
 Un plaisir leger.
Coute souvent bien cher.

UN AUTRE.

La seule innocence,
Sans crainte, sans regrets,
Goute dans le silence
 Les plaisirs secrets
 D'une tranquille paix.

UN AUTRE *M***.

Le Papillon toujours volage,
Erre, vole de fleurs en fleurs,
 Sans qu'aucune d'elles l'engage
 A fixer ses folles ardeurs.
 Telle est la Jeunesse peu sage ;
Elle vole à tous les plaisirs,
Qui se trouvent sur son passage,
Sans qu'aucun fixe ses desirs.

UN AUTRE. *M. le Roux.*

Le cœur fuit la nature
De l'Objet qui sçait l'engager :
Tout passe & change de figure :
 Comment ne pas changer ?

LE MÊME.

Vous seul, mon Dieu, vous seul, beauté toujours durable,
 Pouvez fixer nos amours :
Immortelle beauté, beauté toujours aimable :
 Je vous aimerai toujours.

LE CHŒUR.

Vous seul, &c.

UN CHRÉTIEN. *M***.

Des plus vives Beautés l'éclat ne dure guère,
Il brille & disparoît avec les premiers ans;
 C'est une fleur passagére,
 Qui naît & meurt dans un Printems.

LE CHŒUR.

Vous seul, &c.

UN CHRÉTIEN. *M***.

Les Plaisirs qu'offre le monde,
N'ont qu'un appas trompeur ;
Ils sont plus inconstans que l'Onde,
Plus legers que la vapeur.

LE CHŒUR.

Vous seul, &c.

II. INTERMEDE.
Dans la III. SCENE.

Chœurs de jeunes Chrétiens.

UN CHRÉTIEN, *avec le chœur.* *M***.

Courons, courons tous au martyre,
Allons, allons nous offrir aux Tyrans,
Qu'ils sçachent qu'après les tourmens
Un cœur Chrétien soupire.
Courons, &c.
Nos tourmens perdent leur rigueur ;
Ils ont même des charmes,
Quand la main du Seigneur
Daigne essuyer nos larmes ;
Quand au milieu des allarmes,
Sa Grace dans un Cœur
Fait couler sa douceur.

UN AUTRE *M***.

Si les larmes coulent encore,
On aime à les voir couler ;
Dans le sein du Dieu qu'on adore :
Au moment qu'on l'implore
Il aime à nous consoler ;
Si les larmes coulent encore

Au moment qu'on l'implore,
Sa Grace dans un Cœur
Fait couler fa douceur.

DEUX CHRÉTIENS ENSEMBLE. MM. *Friand & le Roux.*

Ah! Seigneur, quand on vous aime,
Les plaifirs font amers, les fupplices font doux;
Et s'il eft une peine extrême,
C'eft de ne pas fouffrir pour vous
Quand on vous aime.

LE CHŒUR.

Courons, &c.

III. INTERMEDE.
Dans la III. SCENE.

Chœur de jeunes Chrétiens qui célèbrent le martyre de Maxime.

DEUX CHRÉTIENS. MM**.

QUE les Trompettes, les Clairons,
Par l'éclat de leurs fons,
Imitent le bruit du Tonnerre;
Et faffent retentir les noms
De ces fiers combattans, de ces foudres de guerre.
Qui défolent la Terre;
D'autres Combats, d'autres Exploits,
Animent nos fons & nos voix.

LE CHŒUR.

D'autres Combats, &c.

UN CHRÉTIEN. M**.

Tel qu'un Pilote échappé du naufrage,
Après avoir long-tems lutté contres les flots;
Tranquillement affis fur le bord du rivage

Se rit de la fureur des eaux.

 Tel ce Héros, après un grand orage,
Après avoir bravé la rage des bourreaux ;
Paisible possesseur du céleste héritage
 Goûte le fruit de ses travaux.

UN CHRÉTIEN. *M. Friand.*

 Il est au séjour de la Gloire ;
Arrêtons nos soupirs, faisons cesser nos pleurs ;
 Il est au séjour de la Gloire,
Reunissons nos voix pour chanter sa victoire.
 C'est peu qu'il vive dans nos Cœurs ;
 Il faut lui rendre des honneurs,
 Qui plus fidèles que l'Histoire,
Aux siècles à venir, consacrent sa mémoire ;
Couronnons son tombeau de lauriers & de fleurs.

LE CHŒUR.

C'est peu, &c.

DEUX CHRÉTIENS. MM**

 Que la Terre retentisse
 De nos chants redoublés.
 Que le Ciel applaudisse.
 Que l'Enfer en pâlisse.
 Que les Tyrans en soient troublés.
 Que l'impie en fremisse.
 Que nos Cœurs en soient consolés.

LE CHŒUR.

 Que la terre retentisse
 De nos chants redoublés.

FIN.

LE SOUPÇONNEUX

COMÉDIE LATINE

SERA REPRESENTÉE

Par les Ecoliers

DE SECONDE,

Du College Royal Archiepifcopal,
de la Compagnie de JESUS.

Le Mercredy 10. *de Février* 1751. *à une
heure précife aprés Midy.*

On ne commencera à entrer qu'à Midy.

A ROUEN

Chez NICOLAS LALLEMANT, Imprimeur
Libraire du College.

PERSONNAGES ET NOMS DES ACTEURS.

LYCANDRE,
Pierre Poullet, *du pays de Caux*

CHRISALDES, frere de Lycandre,
François le Baillif, *de St. Saën.*

PHILOCLES, ami de Lycandre,
Louis Jacques François Roulard, *de Roüen.*

ERGASTE, faux ami de Lycandre,
Jacques Franc. Tournier, *de Fécamp.*

PARMENON, Valet de Lycandre,
Charles Denel, *d'Yvetot.*

La Scene est à Paris dans la Maison de Lycandre.

ISAC
TRAGEDIE FRANÇOISE
EN CINQ ACTES.

PERSONNAGES
ET NOMS DES ACTEURS.

ABRAHAM,
Jean-Baptiste Philippe Divry, *d'Aix.*

ISAC,
Jean-Bap. Picquet de la Houssiette, } *fils d'A-* *de Roüen.*
ISMAEL, } *braham,*
Pierre Jean-Baptiste de Folleville, *de Roüen.*

ZAEL, *Prêtre des faux Dieux*,
Jacques le Mesle, *d'Argentan.*

ELIEZER, *Officier d'Abraham*,
Louis Pierre Papavoine, *de Louviers.*

DAMAS, *fils d'Eliezer*,
Charles Gaspard Pellard, *de Bernay.*

PHARES, *Officier*, *de Louviers.*
Louis le Camus, } *d'Ismaël.*

NACHOR, *confident*,
Guillaume Sylvestre de la Haye, *de Roüen.*

La Scene est dans un Bocage, sur la Montagne où Abraham devoit sacrifier Isac, & où l'on suppose qu'Ismaël s'étoit retiré, après avoir été chassé de la maison Paternelle.

A 2

VERS
QUI SERONT CHANTÉS
POUR SERVIR D'INTERMEDES
A LA TRAGEDIE D'ISAC.

I. INTERMEDE.
SCENE PREMIERE.

Des Bergers & des Chasseurs, sujets d'Ismaël, s'applaudissent ensemble des douceurs qu'ils goutent dans leur Contrée.

UN CHASSEUR.

CELEBRONS les douceurs de notre solitude !
Que ces bois, ces vallons, ont de quoi nous charmer !
Le Chagrin & l'inquiétude
N'y viennent point nous allarmer.

DEUX BERGERS.

Dans cet azile,
Nous sommes heureux ;
Tout est tranquille :
Tout répond à nos vœux.

CHŒUR de Bergers.

Dans cet azile, &c.

UN BERGER.

On n'entend point dans ce bocage
D'autre bruit que celui des eaux
Si les Oiseaux

Y mêlent leur ramage,
C'est pour faire dire aux échos.
LE CHŒUR.

Dans cet azile, &c.
UN BERGER.

On ne voit point couler de pleurs,
Que ceux que répand l'aurore,
Quand elle fait éclorre
Mille brillantes fleurs.
LE CHŒUR.

Dans cet azile, &c.
DEUX BERGERS.

Loin d'ici les peines cruelles :
Loin d'ici les tristes soupirs :
Il n'est permis qu'aux aimables Zephirs
D'aller par un doux bruit porter aux fleurs nouvelles
Leurs innocents désirs.
UN CHASSEUR.
ARIETTE.

O toy qui portes la lumiere
En tant de climats divers ;
En parcourant de l'Univers
La pénible & longue carriere :
Astre du jour, dans ces Palais
Où regne la magnificence ;
Vois-tu des plaisirs si parfaits,
Que ceux qui dans nos champs comblent notre esperance ?
UN AUTRE CHASSEUR.

Astarté, aimable Déesse,
Toy, qu'on adore dans ces bois,
Reçois nos vœux, notre tendresse :
Nous bénissons tes douces Loix.
En dépit de l'envie,
Conserve-nous de si beaux jours ;
Que d'une si paisible vie,
Rien ne vienne troubler le cours.

LE CHŒUR.

Dans cet azile, &c.

SCENE SECONDE.

ABRAHAM arrive avec des Adorateurs du vrai DIEU.

ABRAHAM.

QUE vois-je? & quelle horreur !... à des Dieux impuissants
Ce Peuple offre à mes yeux un criminel encens !...
Frappés, Seigneur : & lancés votre foudre :
Confondés, écrasés, & réduisés en poudre,
Brisés, renversés à leurs yeux
Ces Autels & leurs Dieux.

LE CHŒUR.

Frappés, Seigneur, &c.

La Foudre tombe & dissipe la Troupe.

ABRAHAM seul.

Ta redoutable justice
Confond ces hommes ingrats.
Grand Dieu ! faut-il donc que ton bras
Jusque sur moi s'appesantisse ?..
Isaac ! ô mon fils !.. sçais-tu son triste sort ?..
Le Ciel, pour moi, pour toi, toûjours si favorable,
Te prépare aujourd'hui la plus affreuse mort !...
Ton arrêt, juste Ciel ! est-il irrévocable ?

II. INTERMEDE.
SCENE PREMIERE.

La Discorde vient troubler, la paix d'Ismaël, & lui inspire ses fureurs.

LA DISCORDE.

Quoi ! l'on m'outrage ! l'on m'offense !
De superbes mortels, de leur bonheur jaloux,
Ont osé jusqu'ici porter leur insolence !
On ne craint point l'effet de mon juste courroux ?
 Faisons éclatter ma puissance :
 Vangeons nous, vangeons nous.
 Sortez de vos demeures sombres,
Noires fureurs, venez, secondez-moi,
Epargnez un moment les malheureuses ombres :
Et répandez ici la terreur & l'effroi.

CHŒUR de Furies.

 Obéissons : on nous appelle :
Courons, n'épargnons point les plus tristes horreurs :
 Et d'une demeure si belle,
 Faisons-en le séjour des pleurs.

LA DISCORDE.

Votre zele a dequoi me plaire.
 Arrêtez, noires fureurs.
Il suffit ;.. vous avez contenté ma colere :
Votre poison fatal pénetre dans les cœurs.
 Rentrés dans la nuit profonde :
 Et n'en sortez jamais,.
 Que pour troubler la paix
 De la Terre & de l'Onde.

LE CHŒUR.

Rentrons dans la nuit, &c.

SCENE SECONDE.

Ismaël Furieux, suivi d'une troupe de ses Sujets.

ISMAEL.

Où suis je ?.. qu'ay-je appris ?.. Abraham en ces lieux !..
Il vient, dit-on, plein de colere
Immoler Ismaël, & confondre ses Dieux !...
Je dois perir !.. mon boureau, c'est mon Pere !...
Non, non : réservons luy
Le sort qu'il me prépare ;
Et d'un Pere aujourd'huy
Apprenons, s'il le faut, à devenir barbare.

LE CHŒUR.

Non, non : laissés agir vos transports furieux ;
Allés, volés : courés à la vengeance :
Frappés, & sévissés contre un Pere odieux ;
D'un devoir importun sa fureur vous dispense.

ISMAEL.

Eclate, ma fureur ;
Saisis toy de mon cœur ;
Et contre un Pere qui m'offense,
Sois moy mon unique deffense...

UNE SYMPHONIE DOUCE.

Mais quel forfait, helas ! ay-je pû concevoir ?..
Non, non : mourons, sans nous deffendre :
C'est la mon seul devoir...
Quand ce projet cruel seroit en mon pouvoir,
Répondez moy, mon cœur : pourriez vous l'entreprendre ?

III. INTERMEDE.
SCENE PREMIERE.

Plainte d'ABRAHAM.

SEcret témoin de mes malheurs,
Triste désert, sombre demeure :
Ah ! du moins avant qu'Isac meure,
Ecoutés le récit de mes justes douleurs...
Je raconte à vous seuls les tourmens que j'endure ;
Ah ! que n'entendez vous les cris de la nature !...
 Le Ciel insensible à mes pleurs,
M'ordonne d'Immoler sur ma fatale Cime....
Mais je ne puis helas ! vous nommer la victime...
 Secret témoin &c.
J'allois pour accomplir cet ordre qui m'accable,
Faire tomber sur luy tout l'effort de mes coups ;
A ce moment dans luy tout me paroit aimable :
 Où s'il semble à mes yeux coupable,
Dans le fond de mon cœur, aussi-tôt je l'absous.
 Triste desert, sombre demeure,
 Secret témoin de mes malheurs :
 Le Ciel ordonne qu'Isac meure ;
 Plaignez, helas! l'excés de mes douleurs.

SCENE SECONDE.

Isac entre : & voyant que son Pere l'évite, il craint de s'être rendu coupable envers luy.

ISAC.

OU fuyez vous, mon Pere ?..
Par un crime ay-je pû mériter sa colere ?...
O vous, qui de son cœur fûtes les confidents
 Arbres épais, épais feuillage,

Triste désert, desert sauvage :
Ah ! suspendez le cours de mes gemissements :
Révélés moy ces secrets importants ;
Mon bonheur sera vôtre ouvrage.
Echos, fidelles échos,
dites moy de quels maux
Il a fait retentir ces rochers, ce bocage.

CHŒUR en échos.

Echos, fidelles échos,
Redites de quels maux
Il a fait retentir ces rochers, ce bocage.

ISAC.

Doux Rossignol, dont le plaintif ramage
Dût se mêler aux accents de sa voix :
Raconte moy dans ton langage
La cause des soupirs qu'il poussa dans ces bois...
D'Isaac en ces lieux s'est-il plaint quelquefois ?..
Tu ne me réponds pas !.. trop funeste présage !..

CHŒUR.

Doux Rossignol, dont le plaintif ramage,
Dût se mêler aux accents de sa voix :
Raconte nous en ton langage
La cause des soupirs qu'il poussa dans ces bois.

ISAC.

Mais tout se tait, helas !... dans ma douleur profonde,
Rien ne vient soulager l'excés de mon tourment...
Grand Dieu ! c'est sur toi seul que maintenant je fonde
Mon esperance & mon soulagement.

Un HÉBREU.

Cessés, cher Isac, de vous plaindre ;
Le Ciel, sensible à vos malheurs,
Tarira tôt ou tard la source de vos pleurs.
Si vôtre cœur est pur, vous n'avez rien à craindre.

Deux HEBREUX.

Les regrets, les soupirs,
Les ennuys & les larmes
Cederont aux plaisirs.

II

Aprés les allarmes,
Un bonheur plein de charmes
Comblera vos désirs.

CHŒUR.

Souvent le Ciel fait gronder sur nos têtes
D'effroyables tempêtes ;
Dérobant à la mer son calme & son repos,
Il trouble, il souleve ses flots.
Mais au moment qu'il fait fondre l'orage,
Il se prépare à le calmer.
Rien ne se fait qui ne soit son ouvrage ;
Tout ce qu'il fait nous le doit faire aimer.

IV. INTERMEDE.
SCENE PREMIERE.

Abraham entre d'un côté du Theâtre : Iſac & Iſmaël de l'autre.

ABRAHAM.

O *mes Fils !*

ISAC & ISMAEL.

O mon Pere !

Tous Trois.

Eſt-ce vous que je vois ?

ISAC & ISMAEL.

Ah ! ſoulagés l'excés d'un trop cruel Martyre :
Rendés moy vôtre amour, mon Pere : où bien j'expire
Du regret de me voir moins aimé qu'autrefois.

ABRAHAM.

O mes Fils !

ISAC & IS-MAEL.

O mon Pere !

ABRAHAM.

Iſmaël, je vous aime…
Allez au Dieu ſuprême,
Allez rendre l'encens,
Que vous avez offert à des Dieux impuiſſants.

Iſmaël ſort : puis regardant tendrement Iſac.

Que luy dirai-je helas !

ISAC.

Vous repandés des larmes !..
Ne puis-je donc apprendre quel ennuy
Dans vôtre ame aujourd'huy
A versé tant d'allarmes ?
La victime que le Seigneur
Attend de vôtre obéissance,
Est-elle donc si chere à vôtre cœur ?
Faut-il pour l'immoler un excés de Constance ?

ABRAHAM.

Aux pieds du saint Autel
Je prendrai soin de vous l'apprendre.
Songés, mon Fils, à vous y rendre.
Attendés tout de l'Eternel.

SCENE SECONDE.

ABRAHAM seul.

FOIBLES garants de ma tendresse,
Coulés, mes pleurs, en liberté...
En vain, grand Dieu, comptant sur ta promesse
J'attendois de ta bonté
Que tu ferois cesser la douleur qui me presse ;
Fus-je jamais helas ! d'ennuy plus agité ?..
Foibles garants de ma tendresse,
Coulés, mes pleurs, en liberté.
Si ta suprême Majesté
Attend un témoignage
De ma fidelité,
Soutiens mon foible courage,
Et donne moy ta fermeté.
Par un effet de ta puissance,
De la nature en moy fais taire les clameurs,
De mon destin alors oubliant les rigueurs,
Je te réponds de mon obéissance

V. INTERMEDE.

SCENE PREMIERE.

Une Troupe d'Hebreux fait éclater fa joye, de ce que le Ciel a changé le deſtin d'Iſac.

ISAC.

CESSE'S *de vous plaindre :*
Ceſſés de verſer des pleurs ;
Le Ciel met fin à nos malheurs
Et nous n'avons plus rien à craindre.

UN HEBREU.

Celui dont nous pleurions la mort
Joüit d'un agréable ſort.

LE CHŒUR.

Ceſſons de nous plaindre :
Ceſſons de verſer des pleurs ;
Le Ciel met fin à nos malheurs ,
Et nous n'avons plus rien à craindre.

SCENE SECONDE.

Abraham entre : & ſaiſi tout à coup de l'eſprit de Dieu, il annonce le futur Meſſie.

CIEL ! *où ſuis-je ? quel jour !.. quels nombreux habitants !..*
Je vois devant moi tous les temps.
Deſcendés , Saint des Saints, du ſéjour de la gloire...
Quel éclat !.. quelle majeſté !...
Grand Dieu puis-je le croire !..

On m'écoute... du sein de la Divinité,
Un Heros respectable à vos yeux va paroître...
Soyés saisis d'un saint effroy.
,, *De la Terre & des Cieux le redoutable Maître,*
,, *Parmi nous descendu, nous a porté sa Loy.*
,, *Ennemis du Maître suprême*
,, *Redoutés son courroux vangeur.*
,, *La Terre, l'Enfer, le Ciel même,*
,, *Tout tremble devant le Seigneur.*

CHŒUR.

La Terre, l'Enfer, &c.

ABRAHAM.

,, *Le Jourdain retourne en arriere,*
,, *Le Soleil suspend sa carriere,*
,, *La Mer desarme sa fureur,*
,, *En faveur d'un Peuple qu'il aime.*
,, *La bruyante Trompette, à l'égal du Tonnerre,*
,, *Brise les murs d'airain, jette les tours par terre,*
,, *Et rend ce Peuple vainqueur:*
,, *Elle va porter la terreur*
,, *Chez l'Idolâtre qui blasphême.*

LE CHŒUR.

Tout tremble, &c.

SYMPHONIE.

ABRAHAM.

Pour des ingrats, grand Dieu que de bienfaits !
Heureux Fils de Jacob, votre tige féconde,
Va donner, malgré vos forfaits,
Un vainqueur à l'Enfer, un Redempteur au monde.

CHŒUR.

Tout tremble, &c.

FIN.

La Musique est de la composition de Mr. l'Abbé Toutain.

A MM. les Maire, Echevins & Conseillers de la ville de Dieppe.
Pour la DISTRIBUTION solemnelle des PRIX.

CYRILLE,

POEME DRAMATIQUE EN TROIS ACTES.

SUJET DU POEME.

CYRILLE étant né à Céfarée de parens idolâtres, & souvent témoin de la fureur avec laquelle on pourfuit les Chrétiens, embraffe cependant le Chriftianifme : Son pere Oronte met tout en ufage pour le porter à y renoncer ; mais le trouvant toûjours oppofé à fes défirs, il employe l'autorité de fes amis pour reconcilier avec les Idoles ce déferteur de leur culte ; efforts inutiles : Oronte défefpérant d'obtenir ce qu'il défire de Cyrille, & n'écoutant plus que fon intérêt particulier, le défére à Aurele, Gouverneur de la Province ; celui-ci effaye d'abord de gagner cet enfant à force de promeffes : Il employe enfuite les menaces, enfin il commande qu'on le mene au fupplice, mais feulement dans le deffein de l'intimider : Etant informé que l'appareil des plus affreux tourmens n'a pas été capable d'ébranler fa conftance, outré de dépit, il le condamne à périr par le feu, & comme le fang des Martyrs eft une feconde femence de Chrétiens, à peine celui de Cyrille eft-il répandu, qu'Oronte embraffe la Religion chrétienne, & qu'enviant le fort de fon fils, il n'oublie rien pour s'en procurer un femblable.

NOMS DES PERSONNAGES.	NOMS DES ACTEURS.
	MESSIEURS,
AURELE, Gouverneur, . . .	*Loüis-Jean-Baptiste DUPUIS*, de S. Vallery en Caux.
ORONTE, pere de Cyrille, . .	*Jean-Loüis LAMY Derval*, de Dieppe.
CYRILLE, fils d'Oronte, . . .	*Jean-Joseph BROCARD*, de Dieppe.
CÉSAIRE, ami de Cyrille, . .	*Augustin DALLEAUME de Trefforest*, Pensionnaire.
VALERE, confident du Gouverneur.	*Pierre-Joseph FEBVRIER*, de Dieppe.
MARCEL, confident d'Oronte, .	*Pierre-Loüis POTEL*, de Dieppe.
PAGES	
GARDES	

LA SCENE est à CÉSARÉE dans le Palais du GOUVERNEUR.

MM. Amédée LAMY, Jacques-Eugene LE BARON, diront le PROLOGUE.

LA DÉLIVRANCE DE TÉLÉMAQUE,

PASTORALE EN TROIS ACTES, AVEC DES CHŒURS.

SUJET DE LA PASTORALE

TÉLÉMAQUE avoit été relégué dans un Hameau sauvage de l'Egypte : Les mœurs de ses Habitans étoient [aussi sauvages et] farouches que la situation des lieux ; mais le nouveau Berger y fit bientôt naitre les vertus, l'abondance & les plaisirs. [Sesostris] protecteur du mérite & pere de ses Sujets, informé de la conduite de Telemaque le met en liberté : Voila le sujet tel à peu près [qu'il se] trouve dans le Poëme de M. de Fénélon : Pour le mettre en action, nous avons été obligés d'y ajouter quelques traits, on s'en app[ercevra] aisément.

NOMS DES PERSONNAGES.	NOMS DES ACTEURS.
	MESSIEURS
SÉSOSTRIS, Roi d'Egypte,	*Loüis-Jean-Baptiſte DUPUIS*, de St Vallery en Caux.
MENTOR,	*Charles DUEY*, de Feſcamp.
TÉLÉMAQUE,	*Jacques ISAMBERT*, de Rouen, *Pensionnaire.*
BUSSUS, ami de Télémaque,	*Loüis BROUSSIN*, de Dieppe.
MÉTOPHIS, Officier de Séſoſtris,	*Jacques-Bernard MAQUINEHAN*, de Dieppe.
AMÉNOPHIS, ami de Métophis.	*Pierre-Joſeph FEBVRIER, de Dieppe.*
PAGES	
GARDES	

CHŒURS *de jeunes* BERGERS, MM. Pierre LEROY, *de Dieppe* : Jacques-Eugene LEBARON, Amédée LAMY, Jean-Baptiste BROCARD.

La SCENE *eſt en* EGYPTE *dans un Hameau voiſin de* MEMPHIS.

M. Jacques ISAMBERT prononcera l'EPITRE DÉDICATOIRE.
M. Pierre LE ROY annoncera la DISTRIBUTION DES PRIX par une CHANSON, & fera le REMERCIMENT avec M. Loüis-Maurice MAQUINEHAN.

On prie inſtamment de ne point monter ſur le THÉATRE, *il est eſſentiel que les* SCENES *ſoient libres.*

Dans la Salle des Actes des Prêtres de l'Oratoire du Collége Royal de Dieppe, le Mercredi 16 Août 1769, à deux heures préciſes après-midi; la RÉPÉTITION le Lundi 14, à la même heure.

A Dieppe. De l'Imprimerie de la Veuve DUBUC, Imprimeur du Roi, de la Ville & du Collége.

PONTIS AUDOMARI PRÆFECTO
CAVELIER,
SENATORI INTEGERRIMO;
Et Scabinis DESORMEAUX Litteratori,
Medicinæ Doctissimo, in artis honorificè
cum primatu cooptato collegium
liberalis ;
Fortissimoque LEMAITRE-DE-MEAUBUQUET
Cataphracto Equiti pristino, tribus primariis
à civitatis sapientibus jure electis.

Extremùm usque ad spiritum, pro purâ gratâque laborare
apertè patriâ, dulce ac decorum est.

OPTIMA OMNIUM EDUCATIO FUNDAMENTUM.

Superiore quidem Ludicro, jam de Latinitate, Geographiâ, atque Historiâ, cum benevolo Peritorum plausu actum fuit. Nunc verò, Geometrice, prolatis scripturæ & Arithmeticæ exemplis, auctores duntaxàt Latinos belli Thebani causæ interpretabuntur; declamabunt, ipsiusmet deinde, quinque actibus, Tragœdiam (*Racine*); & post felicium, carminibus Æmulorum, toties nuper in

ageris lutetiæ Theatro repetitam magno Comœdiam, demùm, eam, prosâ (*Molière*) ultimam, coàcti matrimonii, liberiori faltatione claufi, ambas unico actu, agent Actores : è quibus

J.-L.-JOSEPHUS DE LIVET, Eteocles Thebarum REX, Lindor, & Epilogus;

J.-B.-PHILIPPUS LE HUEN, Polynices, Eteoclis Frater, Damis & Coronæ dicatus fecundus;

J.-FRANCISCUS DE LA CROIX, Annuntiator, Jocafta, Regina Principum mater, Julie, & Sganarel;

F.-LAURENTIUS BORDECOTE, Antigone Principum Soror, & Céphife;

J.-LAURENTIUS DESORMEAUX, Créon, eorumdem Avunculus, Doctor Marphurius, & dicatus coronæ primus;

PETRUS LE ROI, du Veauliou, Hemon Creontis filius, Antigones amator, & Alcantor;

F.-GERVASIUS DURAND, Olympe Reginæ intima, Aminte & Dorimene;

G.-F.-STEPHANUS LEROY, Atales, Creontis confiliorum particeps, & Alcidas;

LUDOVICUS LE ROY DÉFONTAINE, Polynicis miles, & Bohema prima;

J.-FRANCISCUS EUDE, primus Regius Stipator, & Lycaftes;

BERNARDUS AMELINE, secundus Regius stipator;
PHILIPUS LESTOREY, primus Regius miles ferreâ fistulâ longiore armatus, & Geronimo;

HIERONIMUS DESORMEAUX, præclarorum Henrici facinorum Magni, Poematis cantus decimi Declamator, secundus miles &c. Dacapo, & Doctor Pancraces;
LUDOVICUS DELACROIX, Jocastæ nobilis comes ancillans, & Orgon;
J.-BAPTISTA BOURARD, Dorimenes Pedisequus, & secunda Bohema.

Eleganter à teneris, in reliquam institui vitam plurimùm prodest. Nostrâ, civiumque & Regni quinimò summi Principis, dilecti cujus Delphini, Eam piè & splendidè 27° Februarii, exemplo fideles, avorum Calesiensiumque olim obsessorum consortes, atrum nobiscum funebribus interitum flestis, ut in æternùm, penè minima inter maximas, per Magistratum, eminere visa sit urbs, refert. Is enim quantoperè educatus civis verè & utilis, perdito præstitit Catilinæ, Cicero! Hæ autèm multi faciendæ opes, munera vobis certatim ardentis pignore studii oblata. Eò prestantiùs Gentibus superba præfuit Roma, quò quandiù severiore quam recentem ornamentis exquisitam, ab eâ insciti segregatam vulgi, utile dulci miscendo, haud veterem bardam nudamve, accuratè collimus, recta fuit disciplinâ. Quidquid ergò nos, suprà vires adolescentuli, licèt arduum,

undiquè hactenùs profperè, fexiès quotannis aggreffi, firmiorefque poft hàc agreffuri, editam Fatuorum & fpretam præter quorumdam opinionem, penitùs remoto Mimorum frivolo, verùm ad Majorem Dei, porrò, Virginifque gloriam, veftri, & venerandorum perfpicacitate, vel faltèm urbanitate, cuncti parium oppidi, lætitiam, celebris, fi fieri pote, Galliæ propagationem, nec non noftrûm fati dubiorum, cujufcunquemodi difcipulorum inftitutionem, eximium & tropœa familiæ Paladium figna, quibus illuftrati ideòque honefti, fimùl plaudere ne defieritis & dignemini; ne etiam beneficii vos impofterùm tanti ut pœniteat futurum fit, quam maximam indefinentèr, patrii memores, dabimus operam : noftris devoto, aufpice Petro Pallion Ludimagiftro, Parifiis, ubì duodecim, fefe cùm perpoliendo, cæteris tùm edocendis, at præfertim Domino Comite de Caritat, Clariffimi hic modò mirificè gerentis Epifcopi, fratris filio, apud Dominum Dynaftis notabilem Caret de Vaublon, Convictore, Magifterii commodum juxtà præ manibus diploma fuum, haufit annis, fufcepto. Die 27. Julii menfis, anno Domini, 1766. Ab horà poft meridiem primà, ad feptimam. Spectaculum, fepulcrali via, in oppidanà Sede, pratorum januam versûs.

² *Complimens Français d'adieu à l'Affemblée par les Acteurs.*

Air, *J'aime une ingrate Beauté.*
Que nous trouvons d'agrémens
En ce Cercle refpectable !
Dans ces précieux inftans,
Que l'Etude eft agréable !

Des Spectateurs ſçavans,
Beau Sexe trés-aimable,
Font que de nos talens
Tout devient profitable.

Litteræ ornamenta hóminum & ſolatia ſunt pulcherrima.

Air, *Dans ma cabane obſcure.*

Empreſſés à vous plaire,
Toujours par nouveaux traits,
Notre faible mémoire
Ne se laſſe jamais ;

La noble compagnie
Daignant tout applaudir,
Nous paſſerons la vie
A la bien réjouir.

Heroum aſſiduè Imitator, demùm itèm fit Heros ; Agreſtium, Agreſtis.

FAMILIÆ. Egregiè palàm experientiâ verſatus, ante omnia, propè eligendus Inſtitutor : Pater ipſe virtute ornatus prior, tametſi negotioſus, neceſſariò certos, ſingulis per ſe diebus, evidenter creſcere progreſſus, per vigilet? theſauroſque à Cœlo ſuos, indignè nuſquàm infoſſos, delicias, ſic largiter præbitor, magnificè augeat ? & valens geſtionibus, tunc prædicabitur Genitor.

Hei Puero, ut cumque ſors ceciderit miſero, à lateribus paternis procùl imbecillitate remoto, & cuivis ineptè tradito!

Non tantùm extrà, multò majore immodicæ exſtant impenſæ, ſed etiam, mutuo naturâ amore requiſito & tantiſpèr prætermiſſo, prætioſum ſi (quod atroce cæterùm frequentiùs accidit infortunium) tempus, rectè quamvis collatum, illuſtribus adhuc breviùs viris, fuerit amiſſum, ad perpetuitatem irreparabile.

Educatione imò, qui opportunè plus rigidà, ſublimè citandos Parentes Liberorum dignos, quàm ſtolidis infinitè agnoſcit blanditiis ; felicitèr

natus : hæ rufticanum quippe prorsùs , cum turpitudine contemptum utrinque quamprimùm deincèps parant , continentèr magnanimùm , cum decore , defert illa fanè pridèm , ut par , refpectum.

MERITO.

Academicum Programma.

Les Spectateurs sont priés de laisser les Places des Acteurs & le Théâtre libres.

TRAGEDIES ALLEGORIQUES
SUR LA MORT DE NOTRE SEIGNEUR
CODRUS MOURANT POUR SA PATRIE
PASTORALE LATINE
LA MORT D'ABEL
PASTORALE FRANÇOISE
QUI SERONT REPRESENTE'ES
PAR LES RHETORICIENS
DU COLLEGE ROYAL DE LA COMP. DE JESUS
DE LA TRES-CELEBRE UNIVERSITE' DE CAEN,

Le Vendredi septiéme Avril 1713. à deux heures aprés midi.

Il y aura des Intermedes en Musique.

A CAEN,
Chez ANTOINE CAVELIER, Imprimeur ordinaire du Roy,
& de l'Université.

Sujet de la Tragedie Pastorale Latine.

CODRVS dernier Roy des Atheniens commença de regner l'an du monde 2962. Voulant sauver sa patrie attaquée par les Lacedemoniens, il consulta l'Oracle d'Apollon : ayant eu réponse, que le Peuple, dont le Chef perdroit la vie, demeureroit victorieux, il se déguisa en Païsan : étant ensuite entré dans le camp ennemi, il fut tüé par un soldat, l'an vingt & un de son règne, qui étoit le cinquième du regne de David, selon Eusebe. Les Lacedemoniens, instruits de la réponse de l'Oracle, cederent sans combat la victoire aux Atheniens, dès qu'ils eurent reconnu Codrus. Les Atheniens vivement touchés de la mort de leur Roy, & desesperants d'en avoir jamais un si bon, voulurent que leur Republique fust gouvernée dans la suite par des Magistrats, nommés Archontes, le premier desquels fut Medon fils de Codrus, qu'ils regretterent & aimerent toûjours.

Justin l. 2. Pausanias l. 1. Valere Maxime l. 5. Velleius Paterculus, &c.

Au lieu du Païsan, dont les Historiens rapportent que Codrus prit l'habit, on a mis des Bergers. Dans le premier Acte, ils déplorent leur misere, & la desolation de leurs champs, ils l'attribüent à l'absence de Codrus leur Roy, & forment des vœux ardens pour son prompt retour de Delphes, où son zele l'a conduit, afin de consulter l'Oracle sur les moyens de sauver son Peuple. Par là on a voulu exprimer allegoriquement le besoin que le Monde avoit d'un Sauveur, & les vœux que les Patriarches faisoient pour l'arrivée du Messie. Dans le second Acte, Codrus s'étant éloigné de sa Cour, vient trouver les Bergers, dit qu'il veut se faire Berger lui-même, & vivre avec eux loin du tumulte : il prend l'habit d'un Berger : tous les Bergers admirent sa bonté, & lui marquent leur reconnoissance par des presens. Cela represente comment le Fils de Dieu est venu sur la terre se faire homme, & quels sentimens de reconnoissance ce grand bienfait doit nous inspirer. Dans le troisième Acte, les Bergers apprennent la mort de Codrus, & le dessein qu'il avoit eu de sauver sa patrie, en se déguisant en Berger. Les sentimens d'admiration, de douleur, de reconnoissance qu'ils prennent, marquent encore ceux que les Chrétiens doivent prendre, en reflechissant sur la mort du Sauveur du monde.

La mort d'Abel est un sujet si connu, qu'il est inutile d'en parler. L'allegorie s'en fera aussi assés sentir, sans explication. On a donné des enfans à Caïn & à Abel, quoiqu'ils n'en eussent point alors, pour mettre quelque intrigue à cette Piece, & la rendre plus interessante.

La scene commune aux deux Pieces, est un lieu champestre, que le Theatre representera, autant qu'il est possible dans cette saison.

Ouvrira le Theatre JACQUES FOUET, *de Caen.*
Fera le Prologue de la Tragedie Latine CHARLES LE PETIT, *de Caen.*
Fera le Prologue de la Tragedie Françoise NIC. ALEXANDRE DE LA RUE, *de Caen.*

PROLOGUE EN MUSIQUE.

1er QUE j'aime cette solitude ! * ** Le Thea-*
 Qu'elle a de charmes à mes yeux ! *tre repre-*
 Je n'y penfe qu'aux Cieux, *fente un*
 Et vis fans inquietude : *lieu cham-*
 Dans ce beau lieu *peftre.*
 L'amour d'un Dieu
 Eft mon étude.

2d Chantons en ce jour,
 Chantons fon amour ;
 Le temps nous invite,
 Le Ciel nous conduit
 Ici loin du bruit ;
 Le Monde nous fuit,
 Mais prenons la fuite,
 Le Ciel nous conduit,
 Le temps nous invite,
 Chantons en ce jour,
 Chantons fon amour.

1er Chantons en ce jour,
 Chantons fon amour ;
 Le temps nous invite,
 Chantons en ce jour,
 Chantons fon amour.

2d Ici regne l'Innocence,
 Chaque objet m'inftruit tour à tour,
 J'apprends des Echos d'alentour,
 J'apprends qu'il faut eftre fidelle,
Et répondre à la voix d'un Dieu qui nous appelle.

1er Ce Ruiffeau vagabond rappelant mes erreurs,
 M'invite à lui donner des pleurs ;
 Il me dit par son doux murmure,
 Le Seigneur eft ici,
 Mon onde eft pure,
 Sois pur auffi.

2d Tendres Oifeaux dans ces bocages
 Sans doute vous chantés le Dieu de l'Univers ;

Vous m'invités par vos concerts
A lui rendre aussi mes hommages.

1^{er} Qu'un Printemps éternel regne dans ces Climats :
Que le doux souffle du Zephire
En banniffe à jamais la rigueur des Frimats ;
Que le fier Aquilon soumis à son Empire
N'ose plus murmurer :
S'il ose encore se faire entendre,
Que son murmure soit si tendre,
Qu'ainsi que le Zephire il semble soupirer.

(duo) Sans inquietude
Dans ce beau lieu
L'amour d'un Dieu
Est notre étude.
Chantons en ce jour,
Chantons son amour.

PREMIER INTERMEDE.

1^{er} Helas ! notre cœur est si tendre :
Par tant d'objets trompeurs on le voit enflammé :
Comment donc se peut-il deffendre
D'aimer un Dieu si digne d'estre aimé ?
Comment donc, &c.

2^d Il n'est rien sous les Cieux, qui ne lui soit soumis :
Lui seul se suffit à lui-même ;
Et cependant il veut nous avoir pour amis ;
Ce Dieu, tout grand qu'il est, nous aime !

1^{er} Ce Dieu, tout grand qu'il est nous aime,
Et veut nous avoir pour amis !

2^d Monde flatteur, perfide Maistre,
Qui n'embrasses les tiens, que pour les étouffer,
Comment de tant de Cœurs as-tu pû triompher ?
Ah c'est qu'ils n'ont pû te connoistre !
Ou l'Esprit seduit par le Cœur
Se laisse entrainer à son guide :
S'il ne voit pas assés que le Monde est perfide,
C'est que le Cœur sent trop l'attrait de son vainqueur.

1er Ce Cœur est si prompt à se rendre ;
A la premiere attaque il se laisse emporter ;
Souvent, sans qu'on le cherche, il va se presenter,
Et se donne souvent, sans qu'on daigne le prendre ;
Dieu l'invite, le presse, il refuse d'entendre ;
Il n'ose se livrer à l'objet, dont l'amour
Ne fut jamais suivi d'aucun triste retour :
 Du moins il veut encore attendre ;
Il craint d'estre trop tost dans un engagement
Toûjours formé trop tard, s'il tarde d'un moment.
Dieu l'invite, le presse, il refuse d'entendre,
 Du moins il veut encore attendre.

2d Le Cœur suit la nature
 De l'objet qui sçût l'engager :
 Tout passe, & change de figure ;
 Comment ne pas changer ?
Vous seul, mon Dieu, toûjours durable
 Pouvés fixer nos amours.
Eternelle Beauté, Beauté toûjours aimable
 Je vous aimerai toûjours.

(duo) Vous seul, mon Dieu, toûjours durable
 Pouvés fixer, &c.

SECOND INTERMEDE.

1er Dieu peut contre l'impie armer les Creatures :
Les Elemens unis par un nouvel accord
 Feront ensemble leur effort
Pour deffendre sa gloire, & vanger ses injures.

2d Le Ciel fera gronder la foudre dans les airs ;

1er La Mer avec fureur soulevera ses ondes.

2d La Terre ouvrant ses cavernes profondes
Elancera des feux, fera voir les Enfers.

1er Le Seigneur offensé peut perdre ses ouvrages,
 Mais son cœur n'y peut consentir,
 Il dissimule nos outrages,
 Et nous invite au repentir.

2ᵈ Sa bonté, sa lenteur à se vanger du crime,
Ne doit pas rasûrer le cœur du criminel :
Dieu sçaura bien toûjours retrouver sa victime ;
S'il est lent à punir, c'est qu'il est eternel.

1ᵉʳ Heureux celui, qui dés l'enfance
S'est montré docile à sa voix !
Heureux celui, qui dés l'enfance
A vêcu soumis à ses loix !
Dés cette vie un si beau choix
Ne fut jamais sans récompense.
Il trouve dans son innocence
Tout le plaisir qu'il a quitté ;
Moins il se donne de licence,
Mieux il goûte sa liberté.

2ᵈ L'innocence est une Rose,
Qu'un souffle peut ternir,
Et qui souvent à peine éclose
Voit son éclat s'évanoüir.
C'est un Lys qu'un jour voit naistre,
Et dont un jour voit la beauté
Languir, secher, & disparoistre,
Et la Terre qui l'a porté,
Demande, a-t'il esté ?
Ne pouvant plus le reconnoistre.

1ᵉʳ L'innocence est une Rose,
Qu'un souffle, &c.

(duo) Heureux celui, qui dés l'enfance
S'est montré docile à sa voix !
Heureux celui, qui dés l'enfance
A vêcu soumis à ses loix !

TROISIEME INTERMEDE.

1er Ah, Seigneur, retranchés du nombre de mes jours
Ces jours que je voudrois effacer par mes larmes,
Ces jours, où le Plaisir m'attirant par ses charmes,
Me fit de votre grace interrompre le cours.
 Que mon erreur étoit extrême !
Toûjours en vains desirs prest à me consumer,
Je voulois vivre heureux, sans vouloir vous aimer ;
Je cherchois hors de vous, ce qui n'est qu'en vous même :
 Que mon erreur étoit extrême !
 Honteux de mon égarement
Je me suis rengagé sous votre aimable Empire :
Plutost que d'en sortir, fust-ce pour un moment,
 Seigneur, ordonnés que j'expire.
Un Chrêtien vit assés, s'il meurt en vous aimant.

2d Le Heros enyvré de l'amour de la Gloire,
Ne compte que les jours marqués par la Victoire.
Le Mondain, qui se livre en esclave aux Plaisirs,
Compte les seuls momens qui flattent ses desirs.
Tout aveugle mortel, pour nombrer les Années,
Ne suit que les saisons l'une à l'autre enchaînées.
La regle d'un Chrêtien, pour mesurer le temps,
Ce ne sont ni les jours, ni les mois, ni les ans ;
Sa vie abandonnée au cours de la Nature,
Pour principe a la Grace, & l'Amour pour mesure.

1er Je me suis rengagé sous votre aimable Empire :
Plutost que d'en sortir, fust-ce pour un moment,
 Seigneur, ordonnés que j'expire.

2d Un Chrêtien vit assés, s'il meurt en vous aimant.

(duo) Grand Dieu, c'est ta bonté, qui prolonge nos jours ;
 C'est par ton ordre que la vie
 Nous est conservée, ou ravie ;
Tu regles notre sort, regle aussi nos amours.

1er Un Chrêtien vit assés, s'il meurt en vous aimant ;

2d Tu regles notre sort, regle aussi nos amours.

(duo) Tu regles notre sort, regle aussi nos amours.

FIN.

Perſonnages & Noms des Acteurs de la Tragedie Paſtorale de Codrus.

CODRUS, Roy des Atheniens,
 Loüis François Bourrienne, *de Caen.*
DAPHNIS, Chef des Bergers,
 Jacques Foüet, *de Caen.*
THYRSIS, Berger,
 Charles le Petit, *de Caen.*
DAMON, Berger,
 Jacques Antoine de Guernon, *d'auprès de Caen.*
TITYRE, Berger,
 Gabriel Desert, *d'auprès de Vire.*
MENALCAS, Berger,
 Jean Michel Valitoust, *de Laigle.*
TINDARUS, Berger,
 Guillaume Godoüet, *d'auprès de Caen.*
LYSANDRE, Berger,
 Jean Jacques de Royville de la Bretonniere, *d'Argentan.*

Perſonnages & Noms des Acteurs de la Tragedie Paſtorale d'Abel.

CAIN, frere d'Abel,
 Jean Baptiste de Montfleury, *de Caen.*
ABEL, frere de Cain,
 Alexandre Jacques d'Oille'ençon de St Germain, *d'auprès de Falaize.*
EDOM, frere de Cain, & d'Abel,
 Nicolas Alexandre de la Rue, *de Caen.*
IRAD. fils de Caïn,
 François d'Oille'ençon de Caligny, *d'auprès de Falaize.*
THUBAL, fils de Cain,
 Thomas des Carreaux, *de Vallognes.*
ZARIEL, fils d'Abel,
 Pierre Michel Amey, *de Caen.*
MALAEL, fils d'Abel,
 Pierre le Riche, *du Mans.*

LA MORT DE XERXES

TRAGEDIE FRANÇOISE

QUI SERA REPRESENTE'E

AU COLLEGE DU BOIS

DE LA TRES-CELEBRE UNIVERSITE' DE CAEN,

POUR LA DISTRIBUTION SOLENNELLE DES PRIX,

QUI SERONT DONNE'S

PAR NOBLE HOMME

JACQUES MAHEULT DE S^{te.} CROIX,

PRESTRE, LICENTIE' AUX DROITS,

ET

PRINCIPAL DU MESME COLLEGE.

Le Juillet 1728. à douze heures,
 fi le temps eſt beau.

A CAEN,

Chez ANTOINE CAVELIER, ſeul Imprimeur
du Roy, & de l'Univerſité.

LE SUJET.

XERXE'S I. de ce nom, Roy de Perse, étoit fils de Darius, qui fut élû Roy après la mort des Mages. Heritier de la haine de son Pere contre les Grecs, il employa les cinq premieres années de son Regne a équiper une nombreuse Flotte, & à lever une Armée de sept cens mille hommes, qu'il voulut commander luy même. Themistocle le batit auprés de Salamine, & dissipa entièrement cette Flotte. Cette premiere défaite fut suivie de plusieurs autres. Enfin Xerxés succombant sous le poids de ses malheurs laissa le commandement de son Armée a Mardonius, & revint dans ses Etats, sous pretexte d'y appaiser les troubles que son absence y avoit causez ; mais en effet pour éviter le danger de perdre la vie & la liberté. Ses malheurs, sa molesse, & sa fierté lui attirerent la haine & le mépris de ses sujets. Artaban son oncle l'assassina dans l'esperance de lui succeder.

<div style="text-align:right">Justin l. 2. c. 10. & l. 3. c. 1.</div>

La Scene est à Suze.

ACTE PREMIER.

ARTABAN s'entretient avec Artabaze des malheurs de Xerxés. D'abord ce Miniſtre en paroît touché; mais ce n'eſt que pour eſtre mieux inſtruit du ſuccés de ſa lâche perfidie. Bientoſt on voit éclater ſa fierté, lorſqu'il apprend que la revolte eſt ſemée dans le Camp; que toute l'Armée demande Darius pour ſon Chef : que Mardonius, pour appaiſer les troubles, a eſté plus d'une fois obligé de leur promettre ce Prince : qu'enfin la captivité d'Artémenés & la crainte que le Roy ne le faſſe mourir à ſon retour, ont achevé d'aigrir les eſprits. Il declare à ſon fils que ſont-là les fruits de ſes ſecretes intrigues : qu'il n'a pas travaillé avec moins de ſuccés dans Suze : & que ſecondé d'Artémenés, d'Hermotime, & même de Darius, qu'il eſpere gagner en lui offrant la Couronne, il pourra enfin aſſûrer ſa vengeance, & s'emparer d'un Trône, qui depuis long-temps eſt l'unique objet de ſes vœux. Artabaze fait paroître toute l'horreur qu'il a d'un deſſein ſi deteſtable, & tâche d'en faire concevoir toute l'indignité à ſon pere. Rien ne peut arreſter ce cœur ambitieux. Le fils même épouvanté des menaces du pere ſe laiſſe engager dans ſon party. Pendant qu'ils prennent des meſures pour faire réuſſir leur conjuration, ils ſont interrompus par la préſence de Darius & d'Artaxerxés, qui viennent s'aſſûrer du retour de Xerxés. Aprés que ces deux Princes ont témoigné leur joye d'une ſi heureuſe nouvelle, ils s'informent de l'état & de la diſpoſition de l'armée aprés tant de defaites. Artabaze répond que les Officiers & les Soldats ne veulent plus ſervir ſous un Roy auſſi violent que malheureux, & qu'ils ſont diſpoſés à reconnoître Darius pour leur Chef & leur Souverain. Cette propoſition fait horreur à ce Prince, qui declare qu'il n'aura jamais d'autre ambition que celle d'obéir à ſon pere & à ſon Roy. Hermotime vient avertir Darius & Artaxerxés de l'arrivée de Xerxés. Ils ſortent ſuivis d'Artabaze. Artaban voyant Darius inſenſible à l'honneur qu'on vient de luy offrir, perſuade à Hermotime de l'accuſer de trahiſon auprés du Roy. Cet homme timide, mais beaucoup moins ruſé qu'Artaban, ſe laiſſe ſeduire par les diſcours trompeurs de ce perfide, et lui promet de le ſeconder. Monime paroît avec ſa fille. Artaban mépriſe leurs larmes & leurs prieres, & les quitte bruſquement, reſolu de pourſuivre ſon entrepriſe.

ACTE II.

XERXE'S paroît avec Artaban & Hermotime. Il s'informe ſi ſon frere ennuyé de ſa priſon eſt rentré dans ſon devoir. Artaban qui veut ſe ſervir d'Artémenés, pour perdre le Roy, juſtifie ce Prince; Mais quelle eſt la ſurpriſe de Xerxés, lorſqu'il entend que Darius de concert avec Mardonius veut luy ravir le Sceptre avec la vie! On lui preſente une Lettre qu'on ſuppoſe écrite de la main de Mardonius, addreſſée à Darius. Il la lit, & pénétré du plus vif reſſentiment, il envoye auſſitoſt Artaban delivrer Artémenés, & Hermotime

avertir ſes deux fils, qu'il veut leur parler dans un moment. Reſté ſeul il ſe plaint de la rigueur de la fortune, qui dans le temps que tout le monde l'abandonne, lui fait trouver ſon plus cruel ennemi dans la perſonne de ſon fils. Cependant dans le tranſport, dont il eſt agité, il écoute encore la voix de la nature, & ſe reſout à ne point condamner Darius, qu'il n'ait mûrement examiné s'il eſt coupable du crime, dont on l'accuſe. Artémenés entre avec Artaban & Artabaze. Xerxés lui marque ſa tendreſſe, le prie d'oublier ſes injuſtes ſoupçons, & de plaindre pluſtoſt un Prince infortuné, qu'un ingrat comblé de ſes bien-faits veut opprimer. Il le quitte, pour aller chercher les moyens de parer le coup qui le menace. Artaban occupé de ſes intrigues, aprés avoir congratulé Artémenés ſur ſa delivrance, le laiſſe avec Artabaze. Celui-ci lui perſuade que Mardonius eſt cet ingrat, qui attente à la vie du Roy, qu'il a ſoulevé toute l'Armée, & que le ſeul remede à ce mal eſt d'engager Darius à ne pas refuſer le Diadême, qui doit lui eſtre offert par ſon pere. Artémenés ſe laiſſe perſuader. Il ſort, et Artabaze de ſon côté va aſſûrer Artaban que tout favoriſe leur entrepriſe.

ACTE III.

XERXE'S voulant arracher de Darius l'aveu d'un crime dont il eſt innocent, affecte de lui donner des marques de ſon amour. Il l'aſſûre même qu'il veut le revêtir de l'autorité Souveraine, afin qu'il puiſſe retenir le peuple dans l'obéïſſance, pendant qu'il ſera occupé à relever le courage des troupes, & à reduire l'ennemi enflé de ſes victoires. Darius met tout en uſage, pour detourner ſon pere d'un deſſein, qui ne pourroit avoir que des ſuites funeſtes. Xerxés regardant les refus de Darius comme de ſûrs garants de ſes ſoupçons, lui reproche avec de furieux emportements, qu'il refuſe un Trône où il peut monter ſans crime, pendant qu'il trame le plus noir des forfaits, pour y parvenir. Il lui donne à lire la lettre ſuppoſée de Mardonius. L'étonnement, dont ce jeune Prince eſt frappé, ne lui permet pas de parler pour ſe juſtifier. Il prie ſeulement les Dieux de faire connoître ſon innocence, & de punir les auteurs de cette attroce calomnie. Mais tout cela ne ſert qu'à irriter de nouveau le courroux de Xerxés, qui le fait ſaiſir. Il addreſſe enſuite la parole à Artaxerxés, loüe ſon zéle et ſa fidélité, & lui ordonne de le ſuivre, pour recevoir dans le temple la Couronne, dont ſon frere s'eſt rendu indigne. Artémenés vient ſe plaindre à Artaban et à Hermotime de la rigueur de Xerxés envers ſon fils, & les menace de faire tomber ſur leurs teſtes les coups qu'ils preparent à Darius. Hermotime eſt intimidé par ces menaces. Artaban l'encourage. Ils ſortent l'un & l'autre, pour achever ce qu'ils ont commencé.

ACTE IV.

ARTAXERXE'S aux approches de ſon Couronnement reſſent en ſoy même une amertume ſecrette, qui trouble ſon bonheur. L'éclat du Sceptre le charme, mais le malheur de ſon frere attendrit ſon cœur. Aprés avoir balancé quelque temps, il ſe declare enfin pour lui. Darius l'aborde, & perſuadé qu'il eſt l'auteur de ſa miſere, il lui reproche ſon infidélité. Artaxerxés ſe ſert des termes les plus tendres, pour l'aſſûrer de ſon amour : lui apprend qu'Artaban eſt ſon ennemi, & lui promet de le ſoûtenir contre ſes criminels efforts juſqu'au peril de ſa vie. Le Roy paroiſt accompagné d'Artémenés. Celui-cy le prie de

rendre juſtice à l'innocence de Darius. Ce Prince, qui s'eſt un peu retiré, poure n'eſtre pas apperçu de ſon pere, vient ſe jetter à ſes genoux. Xerxés employ tour à tour la colere & la douceur, pour lui faire concevoir l'énormité du crime, dont il le croit coupable. En vain le fils tâche de ſe juſtifier : le pere s'irrite plus que jamais. Artémenés voyant ſes prieres inutiles auprés de ce Roy furieux, lui reproche vivement l'injuſtice de ſes préventions contre Darius, & le menace de ſa vengeance, & de celle de tout le peuple. Artaxerxés s'intereſſe en même temps pour ſon frere ; proſterné aux pieds de Xerxés, il lui demande ſa grace. Le Roy fait ſortir l'oncle & les neveux, & ordonne à Hermotime de les garder de prés. Artaxerxés en ſe retirant avertit le Roy qu'Artaban veut regner, & qu'il ne veut perdre ſes enfans, que pour le perdre lui même avec plus de facilité. Xerxés entre en défiance contre Artaban : il lui declare qu'il moura, ſi ſon fils eſt innocent. Artaban épouvanté de cette Sentence ſe reſout à implorer la clemence de Darius & du Roy ; il en eſt empêché par Artabaze, qui lui fait voir la néceſſité où il eſt d'achever ſon ouvrage.

V.

DARIUS & Artaxerxés paroiſſent avec Hermotime. Pendant que ces deux Princes ſe plaignent de la dureté de Xerxés, Artabaze vient leur annoncer la mort d'Artémenés, & leur préſente un poiſon de la part du Roy. Artaxerxés le reçoit, & ordonne à ce traitre d'aller aſſûrer Xerxés qu'il reçoit ce poiſon avec joye, puiſqu'il va finir ſes maux. En vain Darius veut le partager avec lui. Comme il étoit preſt de le prendre, Hermotime l'en empêche, & declare que lui ſeul doit perir, puiſqu'il s'eſt rendu le miniſtre de la calomnie d'Artaban. Lorſque les deux Princes lui marquent leur ſurpriſe d'un tel procedé, dont ils n'auroient jamais oſé le ſoupçonner, Artémenés paroiſt à leurs yeux. Quelle joye pour Darius & Artaxerxés de voir vivre leur protecteur, qu'ils croyoient immolé à la calomnie d'Artaban ! Mais cette joye eſt bien-toſt troublée, lorſqu'il leur apprend qu'Artaban s'étant avancé dans un bois avec Xerxés, l'a frappé d'un coup mortel. Pendant qu'il leur fait le détail de ce noir attentat, on apporte Xerxés enſanglanté. En ce deplorable état il raſſemble ce qu'il a de forces, pour avertir ſes enfans de ſe derober aux fureurs d'Artaban. Il reconnoiſt leur innocence, & les exhorte à pourſuivre ſa vangeance & la leur. Il les embraſſe, pour leur donner les dernieres marques de ſa tendreſſe, & il expire.

PERSONNAGES, ET NOMS DES ACTEURS.

XERXE'S, Roy de Perſe,
 Julien Mettrie Offray, de Saint Malo.

Fils de Xerxès.
{
DARIUS,
 François Guillaume le Maître, de Jerzay.
ARTAXERXE'S,
 Jean-Baptiste de Lignerolles, d'auprés de Caen.
}

ARTE'MENE'S, frere de Xerxés,
 Loüis François de Beaunay du Tot du Gal,
 du Cap François en Amerique.

ARTABAN, Oncle de Xerxés,
 Charles Maintrieu, d'auprés de Saint Pierre ſur Dive.

MONIME, Femme d'Artaban,
 Guillaume le Roux Durocquier, de Caen.

ZAIS, Fille d'Artaban,
 Alexandre Abraham de Beaunay du Tot, du Havre.

ARTABAZE, fils d'Artaban,
 André Harel, de Caen.

HERMOTIME, Gouverneur des fils de Xerxés,
 Jacques Bourdon, de Caen.

GARDES.....

Dira le Prologue,

Pierre Philippe le Tulle, de Caen.

L'AVARE,

COMEDIE FRANÇOISE

DE Mr. MOLIERE,

QUI SERVIRA D'INTERMEDE.

PERSONNAGES, ET NOMS DES ACTEURS.

HARPAGON, pere de Cleante & d'Elife, Amoureux de Mariane,
 Michel François Marescot de la Bornerie, de Vimontiers
CLEANTE, fils d'Arpagon, Amant de Mariane,
 François Guillaume le Maître, de Jerſey.
ELISE, fille d'Arpagon, Amante de Valere,
 Guillaume le Roux du Rocquier, de Caen.
VALERE, fils d'Anſelme, & Amant d'Eliſe,
 Julien Mettrie Offray, de Saint Malo.
MARIANE, Amante de Cleante, & aimée d'Arpagon,
 André Harel, de Caen.
ANSELME, Pere de Valere & de Mariane,
 Jacques Bourdon, de Caen.
FROSINE, Femme d'intrigue,
 Pierre Philippe le Tulle, de Caen.
MAITRE SIMON, Courtier,
 André Harel, de Caen.
MAITRE JACQUES, Cuiſinier & Cocher d'Arpagon,
 Loüis François de Beaunay du Tot du Gal, du Cap François en
 Amerique.
LA FLECHE, Valet de Cleante,
 Charles Hobey Desgranges, de Caen.
DAME CLAUDE, Servante d'Arpagon,
 Pierre Philippe le Tulle, de Caen.

Laquais, ⎧ BRINDAVOINE,
d'Arpa- ⎪ Alexandre Abraham de Beaunay du Tot, du Havre.
gon. ⎨ LA MERLUCHE,
 ⎪ Charles Maintrieu, d'auprés de Saint Pierre ſur Dive.
 ⎪ Mr. HARDY, Commiſſaire,
 ⎩ Charles Maintrieu, d'auprés de Saint Pierre ſur Dive.

GRIPY, Clerc du Commiſſaire,
 Alexandre Abraham de Beaunay du Tot, du Havre.

L'ECOLE DES MUSES,
BALET,
QUI SERA DANSE' A LA TRAGEDIE DE XERXE'S

IDE'E GENERALE.

L'AMOUR de la gloire eſt naturel à tous les hommes; mais peu connoiſſent les chemins qui y conduiſent. Le plus ſûr & le plus noble eſt la Science. Apollon ſuivi des Muſes vient le montrer à la jeuneſſe, lui propoſe des Leçons, & l'invite a cultiver les beaux Arts.

OUVERTURE.

Le temple de Memoire s'ouvre. Apollon & les Muſes paroiſſent.

APOLLON,
 Mr. De Beaunay, l'aîné,
MUSES,
 Mrs. Maintrieu, Mettrie, d'Urville, Bourdon, de la Bornerie, de Vieut.

I. ENTRE'E.

MELPOMENE, qui préſide à la Tragedie, & Clio à l'Hiſtoire, forment des Eléves en ces deux genres.

MELPOMENE,
 Mr. Mettrie,
ELEVES,
 Mrs. De Beaunay, l'aîné, Bourdon, de Longueval, Maintrieu,
CLIO,
 Mr. d'Urville,
ELEVES,
 Mrs. De la Bornerie, Desgranges, de Vieut.

II. ENTRE'E.

CALLIOPE enſeigne à ſes Nourriſſons le Poëme Epique : Erato, le Poëme Amoureux, Euterpe, les Paſtorales.

CALLIOPE,	ERATO,	EUTERPE,
Mr. Maintrieu,	*Mr* De Longueval,	*Mr.* Desgranges,
NOURISSONS,	NOURISSONS,	NOURISSONS,
Mr. d'Urville,	*Mr*, De Beaunay, l'aîné,	*Mrs.* De la Bornerie,
Mr. Mettrie,	*Mr*.....	Bourdon.

III. ENTRE'E.

URANIE, Déeſſe de l'Aſtronomie, & Polymnie de la Rhetorique, inſtruiſent leurs Eléves en différents Arts.

URANIE,	POLYMNIE,
Mr. De la Bornerie,	*Mr.* Maintrieu,
ELE'VES,	ELE'VES,
Mrs. Mettrie, Longueval,	*Mrs.* De Beaunay, l'aîné, Bourdon, Desgranges.

IV. ENTRE'E.

THALIE, qui preside à la Comedie, & Terpsicore à la Danse, forment leurs Eléves.

THALIE,	TERPSICORE,
Mr. Bourdon,	*Mr.* De Beaunay, l'aîné,
ELE'VES,	ELE'VES,
Mrs. Desgranges, de la Bornerie, de Vieut, de Longueval.	*Mrs.* d'Urville, Mettrie, Maintrieu.

V. ENTRE'E.

LES dignes Eléves des Muses dansent devant Apollon, reçoivent pour prix de leurs travaux le Laurier immortel, & sont conduits par ce Dieu au Temple de Memoire.

APOLLON,
Mr. De Beaunay, l'aîné.

NOURISSONS,
Mrs. Mettrie, d'Urville, Bourdon, de Bornerie, de Vieut, de Longueval, Desgranges, de Beaunay, le Cadet.

DEUX Avortons des Muses jaloux de la gloire des premiers, veulent sottement les imiter, & reçoivent une Couronne des mains de l'ignorance.

AVORTONS,
Mrs.

L'IGNORANCE,
Mr.

APOLLON vient les chasser.

Fin de l'Ecole des Muses.

LES FESTES FRANÇOISES,

BALET,

QUI SERVIRA D'INTERMEDE A LA COMEDIE DE L'AVARE.

SUJET.

LE Caractere & le goût des Nations se font connoitre dans leurs Fêtes & leurs divertissements, aussi bien que dans leurs occupations serieuses : il semble que les François l'emportent sur les autres, moins par la Magnificence que par le gracieux & le delicat ; c'est dequoy l'on tâche de donner une legere idée dans les quatre Entrées de ce Ballet, où sont représentées les Fêtes de Cour, les Fêtes Bourgeoises, les Fêtes Marines, & les Fêtes Rustiques.

OUVERTURE.

LE genie de la France bannit la rudesse & la barbarie qui régnoient dans les Fêtes des anciens Gaulois, & introduit à leur place l'Elegance & la Politesse. Il délivre les Captifs, adoucit les mœurs des Gaulois, & les fait entrer dans les Fêtes gracieuses qu'il forme avec les Jeux & les Ris.

GAULOIS, *Mr.* Bourdon,
CAPTIF, *Mr.* De la Bornerie,
GENIE DE LA FRANCE, *Mr.* De Beaunay, l'ainé,
RIS, *Mrs.* De Beaunay, le cadet, Desgranges, de Vieut, de Longueval,
JEUX, *Mrs.* D'Urville, Mettrie, Maintrieu.

FESTE DE COUR.

I. ENTRE'E.

UN jeune Prince donne un Bal à ses Courtisans, qui témoignent par leurs Danses combien ils s'estiment heureux de vivre sous ses Lois.
ROY DU BAL, *Mr.* D'Urville,
COURTISANS, *Mrs.* Mettrie, Bourdon, la Bornerie, d'Urville, Desgranges, Longueval, de Beaunay, le cadet, Maintrieu,
PIERROT, *Mr.* De Beaunay, l'aîné.

FESTE BOURGEOISE.

II. ENTRE'E.

LES Corps des Métiers viennent au son des Instruments planter le May devant la Porte du Maire. Les Magistrats font dresser des Tables, & couler des Fontaines de Vin dans une réjouissance publique.
LE MAIRE, *Mr.* De Beaunay, l'ainé,
MAGISTRATS, *Mrs.* d'Urville, Mettrie,
Ouvriers. MARECHAL, *Mr.* Bourdon,
BOULANGER, *Mr.* De la Bornerie,
TAILLEUR, *Mr.* De Vieut,
MAÇON, *Mr.* Desgranges,
TIREURS D'OISEAUX, *Mrs.* De Longueval, Beaunay, le cadet,
SAVETIER, *Mr.* Maintrieu, seul.

FESTE MARINE.

III. ENTRE'E.

DES Soldats Matelots, les uns avec des Lances, les autres avec des Rames, joûtent et tâchent de se renverser mutuellement.
PORTES-ENSEIGNE: *Mrs.* De Longueval, de Beaunay, le cadet,
MATELOTS, *Mrs.* Desgranges, de Vieut, Bourdon, de la Bornerie,
CAPITAINES DE VAISSEAU, *Mrs.* d'Urville, Mettrie,
CHEF D'ESCADRE, *Mr.* De Beaunay, l'aîné,
MOUSSE, *Mr.* Maintrieu.

FESTE RUSTIQUE.

IV. ENTRE'E.

DES Vandangeurs, des Moissonneurs, des Bergers & des Bergeres se rejouissent de voir l'abondance regner dans leurs Campagnes.
VANDANGEURS, *Mrs.* De la Bornerie, Bourdon,
MOISSONNEURS, *Mrs.* De Beaunay, le cadet, Desgranges,
BERGER, *Mr.* Maintrieu. BERGERES, *Mrs.* de Vieut, de Longueval,
MAITRE PASTRE, *Mr.* De Beaunay, l'aîné,
FERMIER, *Mr.* d'Urville. FERMIERE, *Mr.*

Fin des Fêtes Françoises.

DANSERONT AU BALET.

Alexandre Abraham de Beaunay du Tot,	du Havre,
Antoine François de Vieut,	de Saint Malo,
Charles Hobey Desgranges,	de Caen,
Charles Mentrieu,	d'auprés de Saint Pierre sur Dive,
Jacques Bourdon,	de Caen,
Jacques Matthieu d'Urville,	de Caen,
Julien Mettrie Offray,	de Saint Malo,
Louis François de Beaunay du Tot du Gal,	du Cap François en Amerique.
Louis Pierre de Bailhache de Longueval,	d'auprés le Pont l'Evêque,
Michel François Marescot de la Bornerie,	de Vimontiers.

Le Balet, & la plufpart des Airs font de la compofition de Mr. Hardoüin.

CELSE MARTYR
TRAGEDIE LATINE
ET
LES TERREURS PANIQUES
COMEDIE FRANÇOISE
QUI SERONT REPRE'SENTE'ES PAR LES RHETORICIENS
DU COLLEGE ROYAL DE LA COMPAGNIE DE JESUS
DE LA TRES-CELEBRE UNIVERSITE' DE CAEN
POUR LA RECEPTION
DE MONSIEUR GUYNET,
SEIGNEUR D'ARTHEL, ET AUTRES LIEUX,
INTENDANT
EN LA GENERALITE' DE CAEN.

Il y aura des intermedes en Mufique pour la Tragedie de Celfe,

Le Mercredy treizième jour d'Avril 1712. à deux heures précifes après Midy.

A CAEN,

Chez ANTOINE CAVELIER, Imprimeur ordinaire du Roy, & de l'Univerfité.

ARGUMENT
DE LA TRAGEDIE LATINE.

CELSE, né de parens Idolâtres, ayant esté baptisé par Saint Nazaire, souffrit dans la fleur de son âge le Martyre à Milan sous le Préfet Anolin, durant la persecution de l'Empereur Neron, l'an de J. C. 69.

Surius, tome 3. Lipoman, tome 6. Remarques de Baronius sur le Martyrologe Romain au 28. de Juillet.

<p align="center">La Scene est à Milan dans le Palais d'Anolin.</p>

PERSONNAGES ET NOMS DES ACTEURS.

ANOLIN, Préfet de Milan,
 Jacques de Pre'ville, de Falaize.
SABINUS, Pere de Celse,
 Jacques Godey, d'auprés de Caen.
CELSE, jeune Martyr,
 Jacques de Siresme, d'auprés de Thorigny.
PHILIPPE, Grand Prestre,
 Michel Joseph Pinel, de Vallognes.

ACTE PREMIER.

LE jeune Celse venoit de renverser une statuë de Jupiter en presence de plusieurs Idolâtres, lorsque Philippe, Grand Prestre, accourt tout furieux, & demande vengeance à Anolin : Sabinus se joint au Grand Prestre, pour demander au Préfet la mort du coupable, quel qu'il soit : Philippe pressé de le nommer, répond que c'est Celse : Sabinus ne le peut croire ; mais Celse luy-même vient advoüer le prétendu crime, & en fait gloire : le Préfet le fait enchaisner : ensuite il le laisse seul avec son Pere, qui tasche d'ébranler sa foy : en vain : Sabinus quitte Celse, dans le dessein de tendre un piege à son bon cœur, en luy faisant croire que l'obstination du fils pourra bien couster la vie au pere.

ACTE SECOND.

ANOLIN, gagné par Sabinus son amy, declare à Celse, que son Pere mourra en sa place, & il luy en apporte des raisons specieuses : Sabinus luy-même, chargé des chaisnes qu'on a ostées à Celse, vient confirmer son fils dans cette pensée : quels sont les combats du jeune Chrêtien ? son Pere feint d'aller à la mort : pendant que Celse desolé veut l'arrester, le Grand Prestre vient demander au Préfet la Victime, qui doit appaiser Jupiter, & sans le vouloir, il decouvre la fraude de Sabinus : Celse triomphe : Sabinus veut alors veritablement mourir pour son fils ; mais Anolin luy fait oster ses chaisnes, pour les rendre à Celse, & ne pouvant rien gagner sur luy, le condamne à la torture & à differens supplices.

ACTE TROISIE'ME.

LE Préfet admire la constance que le jeune Celse a fait paroître dans ses tourmens ; il raconte au Grand Prestre les prodiges, dont il a esté luy même témoin : Philippe s'en mocque, & voyant Anolin chancelant, le menace de la colere de Neron. Tandis que Sabinus presse le Préfet de le faire mourir au lieu de son fils, on apporte le jeune Martyr couvert de playes : quel spectacle pour Sabinus ! il se plaint d'Anolin : il conjure son fils d'adorer Jupiter : Celse étant inflexible, le Préfet le livre au Grand Prestre, qui luy fait aussi-tost donner le coup de la mort, tandis que Sabinus sollicite sa grace : Philippe vient instruire Anolin de la mort de Celse : la douleur & la colere transportent tour à tour

Sabinus : étant resté seul pour pleurer en liberté, il a une vision miraculeuse ; il se convertit, & va declarer à Anolin qu'il est Chrêtien, pour obtenir aussi la Palme du Martyre.

LE PEUREUX VISIONNAIRE
OU
LES TERREURS PANIQUES
COMEDIE·FRANÇOISE.

ARGUMENT.

DANS cette piece, on suppose que Cariston est un homme tres-credule, fort defiant, & craignant extremément la mort. Finot ayant depeint le caractere de son Maistre à Oronte, ce jeune Page prend le dessein de remplir sa bourse aux dépends de son oncle : & pour y réussir, il met en œuvre Philinte & Cleante ses amis. Valere, honneste homme, agit de concert avec Eraste & Lysandre, pour empêcher, que son amy Cariston ne soit dupé par son Nepveu & son Valet : il luy decouvre leurs embusches : il profite de l'extravagance d'un Poëte, qui promet l'immortalité au credule Cariston : il employe les predictions favorables d'un diseur de bonne avanture, & il laisse Cariston plein de l'esperance d'une longue vie; mais Oronte & le rusé Finot le rengagent de nouveau, & luy font accroire qu'on l'a empoisonné. Valere conduisant un Philosophe chez Cariston, pour tranquilliser de plus en plus son esprit, est fort surpris des reproches qu'il luy fait : tandis qu'il cherche les moyens d'oster à son amy l'idée du poison prétendu, Philinte deguisé en Ombre paroist à Cariston, luy dit qu'il est son ami Valere, qu'Astrogot l'a tüé, lorsqu'il luy apportoit du contrepoison, & que luy-même doit mourir dans le jour : Cariston en demeure convaincu : le veritable Valere revient : Cariston se cache, & ayant mal compris les conseils de son amy, qu'il n'écoûtoit qu'avec peine, il fait venir un Notaire pour faire son Testament, & donne à Oronte la clef du coffre, où est son argent. Lorsqu'il va attendre dans son lit les tristes effets du poison, le zelé

Valere paroît, découvre la fourberie, fait de vifs reproches à Oronte & à Philinte : Finot eft chaffé : enfin Cariston tranfporté de joye, ayant pardonné à fon Nepveu, invite fes amis à un repas.

La Scéne eft à Paris dans la Salle de Cariston.

PERSONNAGES
ET NOMS DES ACTEURS
DE LA
COMEDIE FRANÇOISE.

CARISTON, homme à Terreurs Paniques,
 Alexandre le Forestier d'Osseville, *de Caen.*

ORONTE, Nepveu de Cariston & jeune Page,
 Alexandre le Riche de Cheveigne', *du Mans.*

PHILINTE, Page, amy d'Oronte,
 Gabriel Nicolas de Tournay, *d'Argentan.*

CLEANTE, Moufquetaire, amy d'Oronte & de Philinte,
 Joseph Besnard, *de Falaize.*

VALERE, Amy de Cariston,
 François de Siresme de la Ferriere, *d'auprés de Thorigny.*

ERASTE, Coufin de Cariston,
 François Nicolas du Touchet, *de Caen.*

LYSANDRE, Voifin d'Erafte,
 Jacques Foüet, *de Caen.*

SOPHROSNE, Philofophe,
 Jean Baptiste de Monfleury, *de Caen.*

LYCIDAS, Poëte,
 Pierre Manoury, *de Caen.*

ASTROGOT, Difeur de bonne avanture,
 Denis Pain, *d'auprés de Bayeux.*

FINOT, Valet de Cariston,
 Nicolas Joseph le Petit, *de Caen.*

GRAPIGNANT, Notaire,
 Pierre Manoury, *de Caen.*

INTERMEDES DE MUSIQUE
POUR LA TRAGEDIE DE CELSE MARTYR.

I. INTERMEDE.
CELSE.

PErisse tout mortel, qui flechit les genoux
 Pour adorer un Dieu frivole;
 Qu'il soit semblable à son Idole,
 Que sa langue soit sans parole :
Que le Seigneur de sa gloire jaloux
 Luy fasse sentir son courroux.

Que votre nom, Seigneur, du couchant à l'Aurore.
 Fasse éclater sa splendeur :
 Que le peuple qui l'ignore
 Apprenne à loüer sa grandeur.
 Le Ciel par le tonnerre
 L'annonce à la terre ;
 La nuit & le jour
 L'annoncent tour à tour
 L'homme qui peut mieux le connoître
 De tous les êtres d'icy bas,
 Sera-t'il le seul être
 Qui ne le connoîtra pas ?
Que votre Nom, Seigneur, &c.

Tout est soumis à son empire :
Sa bonté remplit l'Univers :
 C'est par luy que tout respire
 Sur la Terre, & dans les Airs.

 Que tout mortel luy rende
 Des hommages parfaits :
 Que son culte s'étende
Aussi loin que ses bienfaits.

 Ce nom est redoutable,
 Il est adorable,
 Rendons luy nos respects,
 Il est aimable,
 Cedons à ses attraits.
 Il est aimable,
 Que l'amour par ses traits
Le grave dans nos cœurs ; qu'il y regne à jamais.

II. INTERMEDE.
CELSE, ET UN CHRE'TIEN.

Celse. Courons, courons tous au Martyre,
Allons nous offrir aux Tyrans ;
Qu'ils fçachent qu'aprés les tourmens,
Un cœur Chrêtien foüpire.

Courons, &c.

Le Chrêtien. Nos tourmens perdent leur rigueur,
Ils ont même des charmes,
Quand la main du Seigneur
Daigne effuyer nos larmes ;
Quand au milieu des allarmes
Sa grace dans un cœur
Fait couler fa douceur :
Si les larmes coulent encore
On aime à les voir couler
Dans le fein du Dieu qu'on adore :
Au moment qu'on l'implore,
Il aime à nous confoler.
Si les larmes coulent encore,
Au moment qu'on l'implore,
Sa grace dans un cœur
Fait couler fa douceur.

Celse. Ah Seigneur, quand on vous aime,
Les plaifirs font amers, les fupplices font doux ;
Et s'il eft un plaifir extrême,
C'eft de ne pas souffrir pour vous,
Quand on vous aime.

Tous deux. Courons, courons tous au Martyre,
Allons, &c.

III. ET DERNIER INTERMEDE.

DEUX CHRE'TIENS.

1. *Chrétien.* PLEURONS, pleurons, Celse hélas ne vit plus;
Le fer vient de trancher une si belle vie.

2. *Chrétien.* Laissons, laissons ces regrets superflus,
Ne plaignons pas un sort digne de notre envie.

1. J'ay veu cet innocent agneau
Tomber sous un glaive homicide.

2. J'ay veu ce heros intrepide
Presenter sa teste au Bourreau.

1. O spectacle cruel ! objet digne de larmes !
2. O glorieux triomphe ! objet rempli de charmes !
1. Pleurons.
2. Chantons.
1. Pleurons, objet digne de larmes !
2. Chantons.
1. Pleurons.
2. Chantons, objet remply de charmes !

Celse est heureux; fixés le cours de vos douleurs.

1. Quand mon sang coulera, j'arresterai mes pleurs.
2. Celse est au sejour de la gloire;

Arrestons nos soupirs, faisons cesser nos pleurs :
Il est au sejour de la gloire,
Réünissons nos voix pour chanter sa victoire.
C'est peu qu'il vive dans nos cœurs,
Il faut luy rendre des honneurs
Qui plus fidelles que l'histoire
Aux Siecles avenir conservent sa memoire;
Couronnons son tombeau de Lauriers & de Fleurs,

1. Celse est au sejour, &c.
2. Que la Terre retentisse
De nos chants redoublés :
Que le Ciel applaudisse :

 Que la terre retentisse
 De nos chants redoublés.
1. Que l'enfer en pâlisse :
2. Que les Tyrans en soient troublés :
1. Que l'impie en fremisse :
2. Que nos cœurs en soient consolés.
1 & 2. Que la terre retentisse
 De nos chants, &c.

FERONT DES COMPLIMENS A MONSIEUR L'INTENDANT
ET
A MADAME L'INTENDANTE

Alexandre le Riche de Cheveigné,	*de Rhetorique.*
François de Sirefme de la Ferriere,	*de Rhetorique.*
Gabriel Nicolas de Tournay,	*de Rhetorique.*
Jean Baptifte de Montfleury,	*de Rhetorique.*

❋

Charles le Petit,	*de Seconde.*
Jean de Montfleury,	*de Seconde.*
Jean Thomas des Carreaux,	*de Seconde.*
Pierre le Riche,	*de Seconde.*

❋

Charles François de Courval,	*de Troifiéme.*
Pierre René Gilbert Defvaulx du Boifbrault,	*de Troifiéme.*
Thomas Bernard Robillard,	*de Troifiéme.*
Thomas de Sirefme,	*de Troifiéme.*

❋

Antoine de Goupilieres,	*de Quatriéme.*
Jean Baptifte Huë de Navarre,	*de Quatriéme.*
Thomas Lamy,	*de Quatriéme.*

❋

François de Goupilieres,	*de Cinquiéme.*
Julien le Riche,	*de Cinquiéme.*
Luc Ifaïe du Hamel de la Herie,	*de Cinquiéme.*
Nicolas Gabriel de Montaigu,	*de Cinquiéme.*
Auguftin le Riche,	*de Cinquiéme.*

APOLOGUE pour les Complimens,
 François Nicolas du Touchet, de Caen.
PROLOGUE de la Tragedie latine,
 Jacques de Siresme, d'auprés de Thorigny.
PROLOGUE de la Comedie françoise,
 Jacques Foüet, de Caen.
EPILOGUE pour les Pieces & les Complimens,
 Alexandre le Forestier d'Osseville, de Caen.

DAMON
ET
PYTHIAS
TRAGEDIE
EN VERS FRANÇOIS
MESLE'E D'INTERMEDES,
SERA REPRESENTE'E PAR LES ECOLIERS
DU COLLEGE ROYAL DE BOURBON
DE LA COMPAGNIE DE JESUS,
DE LA TRES-CELEBRE UNIVERSITE' DE CAEN,
POUR LA DISTRIBUTION DES PRIX
FONDE'S A PERPETUITE'
PAR M.^R MORANT
BARON DU MESNIL-GARNIER,
D'ETERVILLE, DE COURSEULLES, &c.
LE TEMPLE DE MEMOIRE
BALLET.
SERA DANSE' PAR LES MESMES ECOLIERS
le second jour d'Aoust 1724.
LES DANSES ET LA PLUSPART DES AIRS
font de la composition de Monsieur HARDOÜIN.

A CAEN,
Chez JEAN POISSON, Imprimeur du College Royal de Bourbon de la Compagnie de Jesus de la tres-Célébre Université de Caën.

Pour la commodité des Spectateurs, on marque ici chaque Acte des Pièces, & chaque entrée du Ballet dans le même ordre qu'on les representera.

LE TEMPLE DE MEMOIRE
BALLET
DESSEIN ET DIVISION GENERALE.

Es Poëtes ont feint un Temple d'un abord tres-difficile, ou les noms des grands hommes étoient gravés pour ne s'effacer jamais. Les quatre routes qui y conduisent & qui font les quatre Parties du Ballet, sont la Vertu, la Politique, les Exploits militaires, & les beaux Arts.

OUVERTURE.

LE Temple de Mémoire s'ouvre, & paroît sur la cime d'un roc escarpé. Apollon avec la Mémoire, Divinités qui président dans cet auguste Sanctuaire viennent avec les neuf Muses qui les accompagnent, inviter tous les hommes à y meriter une place, en signalant leur vie par quelque grande action, ou quelque rare talent. Terpsichore chante quelques paroles qui tendent à la même fin.

APPOLLON, M* MEMOIRE, M* MUSES. M* M* M*. M. HARDOUIN. M* M* M. M. de Parsouru, du Mont. TERPSICHORE, M. Des-Bois-Buisson.

EUCRATE
PIECE LATINE
SUJET.

EUcrate, homme riche, meurt sans enfans. Il laisse par testament son bien au plus malheureux des hommes, au préjudice de ses heritiers. Il vient des malheureux de toutes les conditions. Chacun appuye sur des bonnes raisons les prétentions qu'il a sur cet heritage. Phædria constitué Juge de ce differend les met tous d'accord en s'emparant de la succession ; c'est qu'il prétend que la fatigue que lui donne le récit de tant de malheurs, & la pitié qu'il en a, le rendent lui-même le plus malheureux des hommes.

PERSONNAGES ET NOMS DES ACTEURS.

PHÆDRIA, *Juge*, Loüis le Pecq, *de Caen.*
CHARINUS, *Parent d'Eucrate*, Pierre Gafpard de la Vallée Guillûard, *de Caen.*
PAMPHILE, *Amy de Charinus*, Jean André, *de Paris.*
PLAIDEUR, Marin Beuville, *de Caen.*
SOLDAT & }
BOITEUX, } Adrien Doucet, *de Caen.*
COURTISAN, Anonyme Helie de Cerny, *de Falaife.*
ECOLIER, Philippe Royer, *de Cavicourt.*
PAYSAN, Pierre de la Planche, *de Caen.*
GOUTTEUX, Jacques Pierre Dudmaine Mallet, *de Saint Malo.*
MALADE, Pierre Bourgault de la Henriere, *de Saint Malo.*
MUET,
INTERPRETE DU MUET, François Eleonor du Boüecel de Parfouru, *de Caen.*
AVEUGLE, Jean Royer, *de Cavicourt.*
SOURD, Pierre François Cafenau Deformes, *de Saint Malo.*
DROMON, *Valet de Phædria*, Jean Baptifte de Sainte-Marie, *de Caen.*
CONDUCTEUR DE L'AVEUGLE, Jean Bridel, *de Caen.*
FERA LE PROLOGUE, Pierre de La Planche, *de Caen.*

PREMIERE PARTIE.

VERTU.

PREMIERE ROUTE QUI CONDUIT AU TEMPLE DE MEMOIRE.

PREMIERE ENTRE'E.

ENE'E, fuivi d'une foule de Troyens fe fauve de l'embrafement *Pieté.*
de Troye chargé de fon Pere, Anchife, de fes Dieux Penates,
& tenant fon fils Afcagne par la main.
ENE'E, *M.* Fouques. ANCHISE, *M.* Des-Bois-Buiffon.
ASCAGNE, *M. Morant d'Eterville.* SUITE D'ENE'E,
M. M. Brignon, Boulleman, de Beuville, Deformes, Mallet,
Fleuriot, Regnault l'aîné, Regnault le Cadet.

II. ENTRE'E.

CIRCE' & les Nymphes de fa fuite prefentent à Ulyffe & à fes *Temperance.*
Compagnons un breuvage fort doux, mais empoifonné. Ulyffe
le refufe tandis que fes Compagnons l'avalent à longs traits &
font changés en differens animaux.
CIRCE', *M.* NYMPHES, *M. M. S. D. S.* du Mont de
Parfouru, ULYSSE, *M.* Hardoüin. MATELOTS, *M. M.*
Royer, Boulleman, Bridel, de Cerny, Doucet.

III. ENTRE'E.

LE Dictateur Cincinnatus retiré à sa petite maison de campagne y laboure la terre avec ses fermiers : c'est là que des Députés du Senat Romain viennent lui presenter les Aigles avec les Faisceaux, il les refuse d'abord : mais l'interêt de sa Patrie l'emporte sur sa modestie. *Modestie & Frugalité.*

CINCINNATUS, *M. Ricard.* FERMIERS, *M. M.* **.**.
PORT-ENSEIGNES, *M. M. du Mont, Des-Bois-Buisson.*
PORTE-FAISCEAUX, *M. M. Regnault le cadet, Brignon.*
DE'PUTEZ DU SENAT, *M. M. Regnault l'aîné, Mallet, de Beuville, Desormes.*

IV. ENTRE'E.

MINOS pour son insigne justice est établi Juge dans les Enfers. Il est élevé sur un Trône, où quantité d'Ombres viennent comparoître en présence. Il envoye les unes dans les Champs Elysées où Mercure les conduit. Il condamne les autres aux peines des Tartare : les Furies viennent les saisir. *Justice.*
MINOS, *M.* ** AMES INNOCENTES, *M. M. de Parsouru, de Cerny, Fleuriot, Bridel.* AMES COUPABLES, *M. M. Fouques, Coespel, Royer, de Sainte Marie, Boullement, Doucet, Côté,* **. MERCURE, *M.* ** FURIES, *M. M.* **, **. LA MORT, *M.* **.

LE JOUEUR
PIECE EN VERS FRANÇOIS.
SUJET.

UN jeune homme aprés la mort de ses parents devenu maître de lui-même, passionné pour le jeu jusqu'à la fureur, & aiant perdu tout son patrimoine est desherité par un oncle sur les biens du quel il comptoit. Belle leçon pour tous les jeunes gens adonnés au jeu.

PERSONNAGES ET NOMS DES ACTEURS.

CRYSAS, *Oncle du Joüeur*, Loüis de Bonnechose, *de Troüard.*
PEZOPHILE, *Joüeur*, Jacques du Mont, *de Caen.*
CRITON, *Parent & Ami de Pezophile*, François Eleonor de Parsouru, *de Caen.*
ATYQUES, *Gentilhomme ruiné au jeu*, Jullien Saffrey, *de Caen.*
TALASIUS, *Fils d'Atiques*, Jean Baptiste Fleuriot, *de Caen.*
MEGACRYSE, *Gentil-homme*, Anonyme Helie de Cerny, *de Falaise.*

PARMENON, *Valet de Pezophile,* Alain Brignon, *de Saint Malo.*
ASTRAGALE, *Joüeur,*
DU CROC, *Usurier,* Jean Royer, *de Cavicourt.*
ACESIME, *Maître tailleur,*
AGRION, *Paisan,* Pierre Gaspard de la Vallée Guilluard, *de Caen.*
GETA, *Valet d'Astragale,* Pierre de la Planche, *de Caen.*
GRYTARION, *Marchand curieux,* Philippe Royer, *de Cavicourt.*
ESCROKERDES, *Usurier,* Jean-Baptiste de Sainte-Marie, *de Caen.*

La Scene est dans la Maison de Crysas à Paris.

PREMIER ACTE.

PEZOPHILE après de grosses pertes rentre en grace avec son oncle, & presque dans le moment il emprunte de l'argent à gros interêt pour joüer encor.

FERA LE PROLOGUE, François Eleonor de Parfouru, *de Caen.*

DAMON ET PYTHIAS

TRAGEDIE EN VERS FRANCOIS

SUJET.

DAMON & Pythias jeunes Siciliens, Disciples de Pythagore, s'aimerent si tendrement, que Denys Tyran de Sicile aiant condamné Damon à la mort sur quelques soupçons, & celui-ci aiant demandé quelques jours pour mettre ordre à ses affaires ; Pythias se fit caution pour lui, s'offrant de mourir en sa place, en cas qu'il ne revint pas au jour & à l'heure assignée. Denys y consent : Damon revient précisément au temps marqué. Le Tyran charmé de leur fidélité demande à être reçû en tiers d'une si belle amitié, & les renvoye tous deux comblés d'honeurs & de loüanges. *Ciceron, liv. 3 des Offices* : *Valere Maxima,* De Amicitiæ Vinculo.

La Scene est a Syracuse, dans le Palais de Denys.

PERSONNAGES ET NOMS DES ACTEURS.

DENYS, Tyran de Sicile, Jacques Fouques des Fontaines. *d'auprés de Caen.*
DAMON, Loüis Guill. Des-Bois-Buisson, *de Saint Malo.*
PYTHIAS, Pierre Gambier, *de Caen.*
DION, *Courtisans* Charles Coespel, *de Landisac.*
HEGESYPPE, *de Denys,* François Eleonord de Boüecel de Parfouru, *de Caen.*
LEONIDE, Capitaine des Gardes, Loüis le Pecq, *de Caen.*
GARDES.

PREMIER ACTE.

PYTHIAS raillé par les Courtisans de Denys sur ce que son ami n'est point encore de retour, le défend avec chaleur : les Courtisans après qu'il s'est retiré, tâchent d'animer Denys contre lui.
 FERA LE PROLOGUE, Loüis le Pecq, *de Caen.*

LE SOLECISME.
PIECE EN VERS- FRANÇOIS
SUJET.

ON feint que Despautere & Codret Auteurs qui enseignent aux enfans les principes de la Langue Latine, secondez d'Apollon chassent le Solécisme & le Barbarisme avec l'Ignorance leur Mere, & tous leurs Adhérans d'un Collége que nous nommons Marmoutier, après une bataille sanglante où Despautere & ses Partissans ont le dessus.

La Scene est dans la Cour du Collége dit Marmoutier.

PERSONNAGES ET NOMS DES ACTEURS.

APOLLON,	Jean André, *de Paris.*
MERCURE,	Marin de Beuville, *de Caen.*
DESPAUTERE,	Jean Baptiste de Sainte-Marie, *de Caen.*
CODRET,	Jean François Nicolas Loysel, *de Caen.*
SOLECISME,	Pierre François Cainau Desormes, *de Saint Malo.*
BARBARISME,	Jacques Pierre Dudmaine Mallet, *de Saint Malo.*
L'IGNORANCE,	Anonyme Helie de Cerny, *de Falaise.*
L'ENVIE,	Philippe Royer, *de Cavicourt.*
HORTENSIUS, *Envieux de Despautere,*	Adrien Doucet, *de Caen.*
POLEMARQUE,	Adrien Doucet, *de Caen.*
PHILOMAQUE, *generaux*	Jean Bridel, *de Caen.*
CHEVALIER DES CONJUGAISONS, *des Troupes de Despautere,*	Jean François l'Oysel, *de Caen.*
CHEVALIER DE LA GRAMMAIRE,	Jean-Baptiste Fleuriot, *de Caen.*
CHEVALIER PRESENT,	Pierre Bourgoult de la Henriere, *de St. Malo.*
CHEVALIER PRETERIT,	Pierre Côté, *de Caen.*
POINT, *Partisans de Despautere.*	François Regnault, *de Caen.*
VIRGULE,	Pierre de la Henriére,
POINT D'ADMIRATION,	François Regnault, *de Caen.*
POINT D'INTERROGATION,	
SUBTANTIF,	
ADJECTIF,	
VOCATIF,	
ABLATIF,	
NOMINATIF,	
ACCENT,	Loüis Regnault, *de Caen*

VERBE NEUTRE,	Marin de Beuville, *de Caen.*
NOM NEUTRE,	Loüis Regnault, *de Caen.*
SUPIN { *Valet d'Hortenfius, & puis de Defpautere.*	Pierre de la Planche, *de Caen.*
GAZETTIER,	Jean Royer, *de Cavicourt.*

PREMIER ACTE.

SOLECISME & Barbarifme inftruits du deffein qu'à pris Defpautere de les exterminer, prennent avec l'Ignorance, l'Envie & Hortenfius les moiens de fe bien defendre.

FERONT LE PROLOGUE, de Beuville, Loyfel.

SECONDE PARTIE DU BALLET.

POLITIQUE.

SECONDE ROUTE QUI CONDUIT AU TEMPLE DE MEMOIRE.

PREMIERE ENTRE'E.

JANUS à deux faces eft un Prince prévoyant, par ce moyen attirant Saturne exilé du Ciel en fes terres il y amene le Siecle d'Or. *Prévoyance.*
JANUS, *M. du Mont,* SATURNE, *M. **.* ARTISANS, *MM. Boullement, Régnault l'aîné, de Beuville, Mallet.*
BERGERS, *MM. Brignon, Regnault le cadet, Deformes, Fleuriot.*

II. ENTRE'E.

NESTOR par fes fages confeils contribuë tellement à la prife de Troye, que les principaux de l'Armée Grecque lui en font tous les honneurs. *Bons confeils.*
NESTOR, *M. **.* HEROS GRECS, *MM. Coefpel, Fouques, de Sainte-Marie, Royer, Côté, **.*

III. ENTRE'E.

L'EMPEREUR Juftinien reforme l'ancien Droit, & fait un corps de Loix tres-fages. Une troupe de Jurifconfultes & d'Avocats viennent l'en feliciter & s'en réjoüiffent eux-mêmes. *Sages Loix.*
JUSTINIEN, *M. **.* SECRETAIRES, *MM. Fouques, Coefpel.* JURISCONSULTES, *MM. du Mont, Des-Bois, Regnault l'aîné, Beuville, Mallet, Deformes, Regnault le cadet, Brignon.*

IV. ENTRÉE.

LYCURGUE bannit de Lacedemone, le Luxe, la Molesse, le Jeu, la Bouffonnerie, l'Yvrognerie. Par là il en fait une Republique florissante & admirée des autres Nations. *Police severe.*

LYCURGUE, *M.***. LE LUXE, *M.***. LA MOLESSE, *M.***. LE JEU, *M. Morant.*
PERSONNAGES GROTESQUES POUR LA MASCARADE, *M.** M.** M.*** MM. Benoît, Brignon, Regnaull le cadet, Ricard. YVROGNE, *M. Hardoüin.*
SUITE DE LYCURGUE, *MM. de Sainte-Marie, Royer, de Parfouru, Coespel, Fouques, Boulleman, **, Côté, Bridel, de Cerny, Fleuriot, Doucet.*

SECOND ACTE DU JOUEUR.

PEZOPHILE entre avec quelque argent qu'il vient de gagner. Ses Créanciers surviennent : Parménon les paye de paroles. Son Maître lui paye ensuite la moitié de ses gages. Survient un Joueur qui tire Pézophile de table, pour l'emmener joüer.

FERA LE PROLOGUE, Pierre Gaspard de la Vallée Guilloüard, *de Caen.*

SECOND ACTE DE DAMON ET PYTHIAS.

DAMON & Pythias se rencontrent seuls dans le Palais du Tyran. Pythias resolu de s'immoler pour son ami veut lui persuader de sortir de ce lieu seulement pour quelques heures : il n'en vient a bout qu'en usant de feinte, Dénys paroît ensuite plein d'admiration pour Pythias : il lui fait de grandes offres. Pythias ne lui demande que la vie de son ami : Denis la refuse : Pythias s'emporte contre lui, & il envoye Hegesippe & Dion pour le traîner au supplice.

FERA LE PROLOGUE, Jean André, *de Paris.*

SECOND ACTE DU SOLECISME.

DESPAUTERE & Codret aprés une entre-vûë entr'eux & le Solecisme qui ne réüssit pas rangent en bataille les Troupes qu'ils ont levées, & sortent pleins de confiance pour aller au combat.

FERONT LE PROLOGUE, *MM. Loysel, Henriére, Fleuriot, Côté.*

TROISIE'ME PARTIE DU BALLET.

EXPLOITS MILITAIRES
TROISIE'ME ROUTE QUI CONDUIT AU TEMPLE DE MEMOIRE

PREMIERE ENTRE'E.

BELLEROPHON monté fur le Cheval Pégaze defait *Hardieſſe.*
la Chimere qui vomiſſoit feux & flâmes, aprés la mort de ce monſtre les Lyciens fuivans de Bellerophon viennent en danfant fe réjoüir autour de lui.
BELLEROPHON, *M.* ** CHIMERE, *M.* ** LYCIENS, *MM. de Sainte-Marie, Beuville, Royer, Regnault le cadet, Côté, Deformes, Mallet, Regnault l'aîné.*

II. ENTRE'E.

HERCULE aprés fes douze fameux Travaux, fe met *Travail infatigable.*
à la tête des Argonautes, dont il exerce les uns au métier de la Guerre, les autres à celui de la Navigation, fous les aufpices de Neptune & de Mars.
HERCULE, *M.* ** NEPTUNE, *M.* ** MARS, *M.* ** PILOTES, *MM. Parfouru, Des-Bois-Buiſſon.* ARGONAUTES GUERRIERS, *MM. Fouques, Bridel, Royer, Boulleman.* RAMEURS, *MM. Mallet, de Sainte-Marie, de Beuville, Coefpel.*

III. ENTRE'E.

GEORGE Caſtriot, plus connu fous le nom de Scan- *Guerre juſtement*
derberg Roy d'Albanie, marche à grands pas vers le *entrepriſe & ſa-*
Temple de Mémoire, où le conduifent la Valeur, la Mo- *gement conduite.*
deration, &c., avec toutes les autres Vertus. Elles font plier devant lui deux fiers Sultans, & lui dreſſent un Trophée des Armes dont il les a dépoüillés. La Conſtance lui met une Couronne fur la tête, & la Pieté une Palme à la main.
SCANDERBERG, *M. Benoît,* SULTANS, *M.* M.*** CONSTANCE, *M.*** PIETE', *M. Des-Bois-Buiſſon,* VERTUS, *M.M. Deformes, Doucet,* **, *de Cerny, Bridel, de Beuville, Boullemen, Royer.*

IV. ENTRE'E.

LOUIS quatorze d'heureufe mémoire furnommé le *Promptitude.*
Grand, prend quatre Villes bien fortifiées en quinze *La Victoire.*
jours. La Victoire & Apollon le couronnent à l'envy de Laurier.
LOUIS XIV. *M.* ** SUITE. *MM. de Sainte-Marie, Parfouru, Coefpel, Fouques, de Cerny, Royer, Bridel, Mallet, Boulleman, Doucet, Fleuriot, Côté, Regnault l'aîné, Brignon, Regnault le cadet,* **
LA VICTOIRE, *M. Hardoüin.* APOLLON, *M. Ricard.*

TROISIE'ME ACTE DU JOUEUR.

PEndant que Pézophile est à joüer, Crysas apprend de differentes personnes les biens nouvellement alienez & perdus par Pézophile. Parmenon qui vient le dernier lui annonce que son Maître vient de perdre à l'instant même, & son Regiment [& une somme tres-grosse. Crysas sort tout en colere. Pendant ce temps Parmenon qui a perdu ses cent écus veut se pendre sans en avoir trop envie. Le Joüeur revient en furie & veut pareillement se tuer. Criton l'en empêche. Crysas rentre tenant en main l'acte par lequel il desherite Pézophile, & lui substitue Criton.

 FERA LE PROLOGUE, Jean Royer, *de Cavicourt.*

TROISIE'ME ACTE DE DAMON ET PYTHIAS.

UN des Courtisans vient rapporter au Tyran de quelle maniere lorsqu'on menoit Pythias au supplice, Damon étoit survenu, & secondé du peuple avoit empêché qu'on ne le conduisît plus loin, sur cela Damon & Pythias entrent ramenés par les Gardes. Chacun d'eux soûtient que c'est à lui de mourir. Denys touché au fond feint de les envoyer à la mort tous les deux : mais bien-tôt après il les rappelle, les loüe, leur offre toutes sortes d'honneurs & de biens, & les prie de le recevoir en tiers.

 FERA LE PROLOGUE, Pierre Mallet Dudmaine, *de Saint Malo.*

TROISIE'ME ACTE DU SOLECISME

D'Abord le Gazetier, & ensuite Mercure apprennent la défaite & la prise de Solécisme & de ses Partisans. Les Vainqueurs reviennent amenant les Prisonniers, le Solécisme, le Barbarisme, l'Ignorance & l'Envie. Apollon loüe les Vainqueurs, & bannit pour jamais du Marmoutier le Solécisme & ses Partisans.

QUATRIE'ME PARTIE DU BALLET.

BEAUX ARTS.

QUATRIE'ME ROUTE QUI CONDUIT AU TEMPLE DE MEMOIRE

PREMIERE ENTRE'E.

VULCAIN enseigne le premier aux hommes l'Art de manier le fer & de le mettre en usage. *Manufactures.*

VULCAIN, *M.** FORGERONS, *MM** **. **. **. **.

II. ENTRE'E.

PHIDIAS & Praxitele fameux Sculteurs, Zeuxis, & Apelle fameux Peintres, poussent leur Art jusqu'a la souveraine perfection. La Renommée vient les placer avec leurs ouvrages dans le Temple de Mémoire. *Peinture & Sculpture.*

SCULPTEURS, *MM. Des-Bois-Buisson, Ricard.* PEINTRES, *MM. du Mont **.* STATUES, *MM. Brignon, Regnault le cadet.* MINERVE, *M. de Parfouru.* RENOMME'E, *M. **.*

III. ENTRE'E.

ORPHE'E par la douceur de ses chants attire aprés lui non seulement les Nymphes & les Satyres, mais les Arbres même & les Rochers. *Musique.*

ORPHE'E, *M. Hardoüin.* NYMPHES, *MM. Regnault l'ainé & le cadet, Fleuriot, Brignon.*
SATYRES, *MM. du Mont, **.* ARBRES, *MM. de Cerny, Doucet.* ROCHERS, *MM. **, Côté.*

IV. ENTRE'E.

LA Scène represente les Jardins d'Académus à Athenes, rendez-vous des beaux Esprits, où s'assemblent quantité de Philosophes, de Mathematiciens, de Poëtes & d'Orateurs, ce lieu & son Maître deviennent à jamais célebres.

PHILOSOPHES, *MM. **. **.* POETES, *MM. **. **.* MATHEMATICIENS, *MM. Benoît, **.*
ORATEURS, *MM. **. **.* ARBRES, *MM. Parfouru, Coefpel, Fouques, Royer, Sainte-Marie, Boulleman, de Cerny, Bridel, Desormes, Beuville, Mallet, Des-Bois.*

FERA LE COMPLIMENT AU ROY.

M. DE SAINTE-MARIE.

BALLET GENERAL.

L'EMULATION, Mere des Vertus amene à sa suite ses Eleves de diverses Nations, leur fait rendre hommage aux grandes Ames que la Mémoire a placées dans son Temple, & les leur propose pour modeles. La disposition des places rangées par dégrez, marque la différence des merites. On y voit briller des Héros Grecs, Romains, &c. mais sur tout des Héros François. Le Génie de la France leur fait voir le Portrait de son Jeune Roy.

L'EMULATION, *M. Hardoüin.* LE GENIE DE LA FRANCE, *M. Ricard.* LOUIS XV, *M. Morant.*
SUITE DE L'ÉMULATION, TOUS LES ÉCOLIERS DU BALLET.
SUITE DE LOUIS XV, *MM. **. **. **. **, Benoît, **, **.*

DANSERONT AU BALLET.

Adrien Doucet, *de Caen.*
Alain Brignon, *de Saint Malo.*
Anonyme de Cerny, *de Falaife.*
Charles Coespel de Landisac, *de Landisac.*
Franç. Eleon. de Boücel de Parfouru, *de Caen.*
François Renault, *de Caen.*
Jacq. Fouques des Fontaines, *d'auprés de Caen.*
Jacq. Pierre Dudmaine Mallet, *de Saint Malo.*
Jean Bapt. de Sainte-Marie, *de Caen.*
Jean Bridel, *de Caen.*
Jean Royer, *de Cavicourt.*
Jean Baptiste Fleuriot, *de Caen.*
Jacques du Mont, *de Caen.*
Loüis Guil. Des-Bois-Buisson, *de Saint Malo.*
Loüis Regnault, *de Caen.*
Marin de Beuville, *de Caen.*
Pierre Desormes, *de Saint Malo.*
Pierre Côté', *de Caen.*
Thomas Boulleman, *de Caen.*

On commencera a onze heures.

SOCIÉTÉ DES BIBLIOPHILES NORMANDS

THÉATRE SCOLAIRE

Pièces recueillies par M. P. LE VERDIER

QUATRIÈME FASCICULE

Saulem cum filiis.
Agathocle.
Sujets des pièces dramatiques, etc.
Egiste.
Benjamin dans les fers.
L'Enfant prodigue.
Nabot.

NOTA. — Le classement sera donné avec le dernier fascicule.

SAVLEM CVM FILIIS
ABACHI SVPERATVM
TRAGOEDIAM
DABIT THEATRVM CADOMENSE
IN REGIO SOCIETATIS JESV COLLEGIO.
AD SOLENNEM PRÆMIORVM DISTRIBVTIONEM,
ET ÆTERNAM AGONOTHETÆ MVNIFICENTISSIMI
D. MORANTII, BARONIS
MESNIL-GARNERII REGI AB
VTRISQVE CONSILIIS, TORQVATORVM
EQVITVM, ET SANCTIORIS ÆRARII
QVÆSTORIS, COMMENDATIONEM.
DIE AVGVSTI ANNI DOMINI M. DC. XXVIII.
Horâ poſt meridien primâ ſi ſudum erit.

CADOMI,
Ex Typographia ADAMI CAVELIER.

TOTIVS ACTIONIS
ARGVMENT. EX I. REG.

Sacidum fractas acies, cumulatáque gentis
Funera, & afperfos hebræo fanguine montes
Pulpita noftra fonant. O tu qui martia regum
Tela moues, nutúque potens, palantia fundis
Agmina, & illuftres præuertis morte triumphos,
Da tantum memorare nefas, cladémque tuorum.
 Strauerat effufos fœlici marte Philiftas
Ifacidum generofa phalanx, fpoliifque fuperba
Viderat undanti ftagnantia prata cruore,
Et rubeas Iordanis aquas, cum feruidus Achis,
Achis Idumæos reuocans in prælia Reges,
Diffufos peditum nimbos, ferróque corufcas
Armat in hebræos collectas mille phalanges.
 Horruit infantes Gabaa, bellóque feroces
Ifacidæ, & Syrij tremuerunt undique montes.
 At Rex follicitus fatis, incertáque voluens
Prælia, venturos ardet prænofcere cafus,
Et monftris Acheronta ciet. Quid carmine manes
Sollicitas? properúmque vocas, in triftia vatem
Nuntia? væ mifero? terram fubit excita pallens
Vmbra, fuperfufis circumuelata tenebris,
Et trepido, inftantes aperit malè confcia cafus.

<div align="right">A ij</div>

 Postera Gelboïcos vix primo lumine montes
Sparserat orta dies, cum rauco Buccina cantu
Increpuit, plenis funduntur in æquora castris,
Concurruntque aduersæ acies. Furit agmine primo
Multáque Isacias funestat clade phalanges
Achis, & inuicto per campos fulminat æstu.

 Fit gemitus cædésque virûm, dant funera latè
Victores, mortémque ferunt, quâ forte fugaces
Terror agit, ruit ante alios pulcherrimus armis
Melchissúsque, acérque Doëg, Gessúrque, Rogesq;
Harmonidesq; Phara, & multum sine nomine vulgus.

 Tu quoque barbarico violatus pectora ferro
Proh dolor! Isaciæ quondam spes unica gentis,
Gentis amor Ionatha! fatis oppressus iniquis
Heu cadis, effuso per candida membra cruore,
Nec tuus ille decor, nec frontis gloria iuuit.

 Heu dulcis Ionatha. Sic læso vertice mœrens
Flos cadit, & roseos deponit frontis honores.

 Vos quoque magnanimi inuenes, iam limine in ipso
Bellorum, patrios cumulatis funere luctus,
Infœlix soboles, miseri spes ultima patris.

 Ille, super tantâ confusus imagine rerum
Æstuat, & tristes animo superaggerat iras,
Nec potis est ultra vinci dolor, arripit ensem
Fulmineum, tentatque alto præcordia ferro,
Voluitur, & sese spumanti in cæde cruentat.

 Tantæ labis erat diuinos spernere iussus.

ACTVS PRIMVS.

PROLOQVENTVR.

CAROLVS RVAVLT
ET PETRVS RIHOVEY. } *Conſtantienſes.*

ICHAEL Archangelus, cauſas, & ſemina futuræ cladis aperit. II. Melchiſus filius minorem fratrem de reditu parentis qui nuper in Philiſtæos ſigna verterat, mirè ſollicitum recreat. III. Saül, hoſtium ſpoliis, & captarum vrbium inſignibus illuſtris, magnâ pompâ, & claro laureatorum principum agmine ſtipatus ingreditur, Tum vero magnificentiùs ſuos triumphos ac recentem victoriam prædicat, Spolia recenſet, duces ſuos laudatos præmijs donat, atque incredibili gaudio delibutus, nihil ſibi ad ſummam fœlicitatem deeſſe affirmat, ſi Ionatham filium, qui non ita pridem in Moabitas aciem duxerat complecti poſſit. IV. At ecce repente aduolat, tum victoriæ tum reditus Ionathe Doëg internuntius. V. Nec mora, hunc victor Ionathas cum ſpoliis, captiuis, prædâ, manubijs, expugnatarum vrbium inſignibus, & laureato milite ſubſequitur, qui plauſus? quæ læticiæ? quæ acclamationes? Hunc Saül coram exercitu militie principem conſtituit, Baltheum & enſem Regium præbet. Duces ac tribuum principes, ſua illi arma, & cuiuſque tribus inſignia ſubmittunt, hic denique omnia fiunt, quæ tantis in

rebus & victoriæ monimentis fieri folent. Jonathas his pompis
fuauior, paternum beneficium virtute vincit, præmia ducibus largitur, Captiuos foluit, folatur mœstos, ac tandem incolumes, cum
lectâ militum manu dimittit. Hi tantâ principum lenitate capti,
omnia illis faufta cupiunt, animum laudant, ac tandem ad fuos
cum infigni tantarum rerum prædicatione reuertuntur. Inter hæc
monimenta laudum, minores Saülis filij, præcoci laudis amore
fuccenfi, bellum & arma audaciùs flagitant. Rex tanto iuuenum
ardore mitè affectus, eos fecum primo prælio ducturum fpondet,
nec mora Pherefæus explorator, cruentus, & ardens, Gethæum
regem, coactis fuorum copijs aciem reftaurare memorat. Saül
vehementiùs concitatus ad confulendum fuper eâ re diuinum
numen egreditur.

*Singula diludia fingulis ordinibus præmia
diftribuent.*

DILVDIVM PRIMVM.

Pro claffe infima.

APOLLO fuos alumnos præmiorum fpe, & armorum
fiduciâ, quæ à Morantio acceperunt, ad copias Ignorantiæ debellandas hortatur. Prælium excipiunt præmia cum coronis, quæ D. Morantij ornata infignibus
à legatis Mufarum è Parnaffo deferuntur. Apollo claffis infimæ
comitibus, præmia, fuperatis Ignorantiæ monftris diftribuit.

ACTVS SECVNDVS.

PROLOQVETVR.

IACOBVS FREARD, Baiocensis:

CHIS Rex Gethæorum furenti similis, duces suos recenti prelio fugatos acerbiùs increpat. II Succedunt aliis alii, & veniam infelicis pugnæ deprecantur, quam Achis, principû precibus tandê concedit. III Duo Iebusæorum & Amorrhæorum reges, communi gentis hebrææ odio concitati, præmissis, vt fit, paulo ante legatis, se se illis adiungunt, sibi mutuo, more patrio salutem impertiunt, & suas opes, ac magnificentiam ostentant. IV. Procedunt interea lecti Iebusæorum & Amorrhæorum equites, qui lanceis vtrinque vibratis, equitandi peritiam exibent, quibus dimissis, Reges cum ducibus ad instruendum aciem secedunt.

DILVDIVM SECVNDVM.

Monstrorum sanguine serpens oritur : sed vitam protinus vt accepit, mox telis Apollinis confossus amittit. Apollo quos habuit certanimis comites, hos facit & mercedis : & ad eius facti memoriam, quasi deuicto Pythone, noua Pythia, in quibus, non corporis, sed animi viribus certetur, singulis annis indicit, Moranii liberalitate celebranda.

ACTVS TERTIVS.

PROLOQVENTVR.
IOAN. VAVQVELIN. CLAV. VAVQVELIN.
IOANNES LA CAVEE.

AVL pene solus in scenam prodit, se desertum à Deo grauissimè queritur, quód peractis sacris, & cōsultis vatibus, de futuro belli exitu nihil audiret. monent proceres, quādam esse pythonissam, quæ magicis cātibus manes euocet. Is depositâ purpurâ, ne agnoscatur, illam adit, ab eáque postulat, vt sibi Samuelem prophetam nuper extinctum suscitet. Hæc, priùs simulato scelere, demum eius muneribus, & fide commota, factis incantationibus illum euocat. III Nec mora prodit Samuel, & Regi futuram cladem, stragem exercitus, Eius, filiorumque mortem denuntiat. Quibus vaticiniis consternatus, animo linquitur. IV. & a nobilibus repente conuocatis, ad vicinam domum defertur. V. Archangelus tantum regis crimen execratus, breuis secuturam vindictam comminatur.

TERTIVM DILVDIVM.

Ythiorû fama plurimos exciuit. Mercurius cum Dolis atq; Fraudib⁹ accedit, tum Fauor & Fortuna certaminum iudiciū atq; dominatū sibi vindicāt. Fortuna telo Apollinis confossa spe, comitibus & oculis priuatur. Ipsa cū fauore fugit, & vterq; perpetuū Apollini, eiusque comitibus bellū indicit. Mercurius fuga sibi consulit Apollo suis præmia, non ex fortunæ temeritate, fraudiū captione, aut fauoris arbitrio, sed æquitatis iudicio distribuit.

ACTVS

ACTVS QVARTVS.

PROLOQVETVR:
MARINVS DV HAMEAV, *Falefienfis*.

IONATHAS de parentis morâ mirè follicitus, audit adeffe hoftilem exercitū. Quare capto confilio, parat infidias circa montem, vt cum primũ aderit hoftis, ipfe cum lectâ manu irruat. II procedunt Philiftæ, Achis vtroque rege miffo, ad obfidendam partem mōtis alterā, folus, cum Siracho filio monte inuadit. III. Erūpit Ionathas, ferit, fugat Gethæũ, tum Sirachum regis filiũ, & Philuc eius amantiffimũ capit. Hìc mirus iuuenum ardor elucet, & præclara vtriufque, fe regis filium profitentis contentio. Quam fidem miratus Ionathas vtrumque incolumem dimittit. IV. Saül, prophetæ vaticinio fractus redit, conqueritur, furit, tum poft varios æftus animi, num ipfe prælium committere, num filios ab eo dimittere velit, tandem victoris Ionathæ, fratrumque ardore victus pugnare ftatuit.

QVARTVM DILVDIVM.

Thletæ dimiffi à Plutone, deluduntur à Mercurio, qui eos inter fefe committit, & in mediâ pugnâ deferit. Hercules eâdem caufâ adductus, de illis & victoriam, & victoriæ refert infignia. Fatigatus prælio in fomnum foluitur, vbi multa facit Apollinis comitibus diludia. poftquam fomnum & pueros excuffit, interuenit Apollo, qui Herculem præmijs inhiantem mitigat, & admonet, non hîc viribus corporis, fed ingenii præmia diftribui, & eò adducit, vt ipfe ad Agonothletæ & Athletarũ honorē præmia conferat.

B

ACTVS QVINTVS.

PROLOQVETVR.

GVILLELMVS HAREL, Cadomensis.

RODIT Hebræorum & Philiſtarum exercitus in campum, pugna committitur, funduntur, fuganturque Saülis copiæ, cuſtodes Regij corporis, principes, imprimiſque Ionathas & eius fratres occiduntur : Saül viſa ſuorum & deplorata ſtrage ſe ipſum confodit : Naſſur eius Armiger eodem mucrone regium funus cumulat. Iſboſethus qui ſolus è regia familia ſuperſtes erat, cum nobilibus, affuſus parentis fratrumque cadaueribus, miſerabili voce lamentatur. Sirachus & Philus memores accepti à Ionatha beneficij, dum alij paſſim caſtra ſpoliant, ſuauiſſimum principem lugent, cadauer ex hoſtium manibus eripere cogitant, ſed repente irrumpunt victores Philiſtæi, qui reperta Saülis & Jonathæ corpora, fodiunt, increpant, conuocatis cohortibus cum dedecore pertrahunt, atque ita triumphantes egrediuntur. Michael Archangelus magno diuinæ ſeueritatis documento luctuoſam tragœdiæ cataſtrophen exponit.

QVINTVM DILVDIVM.

APOLLO eiectis omnibus, qui certaminum celebritati officere potuiffent, fuas victorias trophæo confignari iubet, ad æternam ludorum folennitatem inftituendam. Illud protinus excitatur ab eius alumnis, quatuor in turmas diftinctis, pro numero victorioru̅, quas ipfe Morantij præmijs incitatus reportauit. Prima cohors trophæum tùm Phæbo, tùm etiam Morantio confecrat, & æqualem vtrique in hac victoriâ partem attribuit. Altera Ignorantiæ Spolijs Scientiæ trophæum exornat. Tertia Pythonis exuuiis, Doli, Fauoris, & Fortunæ manubiis certaminum conditionem, premiorúmque leges fignificat, quæ doctis propofita ignaros repellunt, dolos ablegant; neque fauorem admittunt, neque fortunam fequuntur. Poftrema ex coronis quatuor athletarum appenfis non vires corporis, fed ingenij requiri colligit, & honorem Græcorum certaminum noftris ludis addicit. Ad extremum Apollo Rhetores ad fuum, & Morantij trophæum admittit : & victores ornatos cùm fuo præconio, tùm magnificentiffimi munerarij liberalitate, dimittit.

ACTORVM NOMINA
ET PERSONÆ.

MICHAEL ARCHANG.		Lud. de Vallois d'Efcouille,	*Cad.*
SAVL, *Rex Hebræorum*,		D. Roger,	*Rhotomagenfis.*
IONATHAS.		Francifcus de la Rue,	*Cadomenfis.*
AMINADAB.	*Regis*	Ioannes Ionchée,	*Maclouiëfis.*
MELCHISVA.	*Filij.*	Iacobus Freard,	*Baiocenfis.*
ISBOSETH.		Stephanus Beauual,	*Cadomenfis.*
NASSVR.		Carolus Ruault,	*Conftantienfis.*
DOEG.		Petrus Rihouey,	*Conftantienfis.*
ABNER.		Iacobus le Coq,	*Baiocenfis.*
SOREG.		Georgius du Clos,	*Cerifienfis.*
DARYS.		Alexäder du Mefnil,	*Argentonienfis.*
IESAG.	*He-*	Carolus Bourgeois,	*Cefariburgīfis.*
SOLMVD.	*bræi*	Michael de Cuues,	*Baiocenfis.*
MOSVA.		Laurentius du Boys,	*Cadomenfis.*
RESVRDI.	*Duces.*	Guillelmus Harel,	*Cadomenfis.*
NAVL.		Ioannes Alleaume,	*Vallonienfis.*
GESA.		Carolus le Febure,	*Vallonienfis.*
AMITOPHEL.		Guillemus Pelletier,	*Cadomenfis.*
NABAL.		Iulianus Sabine,	*Baiocenfis.*
PHERESÆVS.		Robertus Durfué,	*Vallonienfis.*
CARAPH.		Marinus le Romain,	*Baiocenfis.*
SAMVEL.	*Propheta.*	Iacobus le Coq,	*Baiocenfis.*
MARA.	*Pythoniffa.*	Petrus Huë,	*Baiocenfis.*
ARDEL.	*Filius Pyth.*	Guillelmus Harel,	*Cadomenfis.*
MARARA.	*Filia Pyth.*	Robertus le Court,	*Cadomenfis.*

Filij ducum Hebræorum fusè nominantur
inter diludiorum perfonas.

ACTORVM NOMINA
ET PERSONÆ.

ACHIS,	Rex Gethæorum.	D. Allain,	Cadomenfis.
NADOC,	Rex Amorrhæorum.	Heruæus Varin,	Cadomenfis.
BAZAN,	Rex Iebufæorum.	Robertus Bazan,	Vallonienfis.
SIRACH, AGATHONIEL,	} Achis Filij.	{ Iacobus de Vaſſy, Gabriel Defcageul,	Baiocenfis. Cadomenfis.
PHILVC,	Nepos Regius.	Frāc. de Guefnouuille,	Rhot.
GENNER,	Legatus Regis Iebus.	Matthæ9 du Mouſtier,	Cad.
AZER,	Legat9 regis Amorr.	Frāc. de Guefnouuille,	Rhot.
ASSVR, GISER,	} Ephebi	} Iacobus le Cauelier, Ludouicus d'Angeruille,	Cadomenfis. Cadomenfis.
GELLIEZER, HELDA,	} Filius Regis Jebus. Regis Amorr. Fil.	Henric9 Perteuille, Ioannes Roger.	Falefiē. Abrincēfis.
PRIMVS,		Marinus du Hameau,	Argētoniēſis.
SECVNDVS,		Philippus le Sage,	Falefienfis.
TERTIVS,	Duces	Gafpard du Cloutier,	Cadomenfis.
QVARTVS,		Ioannes la Cauée,	Baiocenfis.
QVINTVS,	Phili-	Ioannes Vauquelin,	Orbecenfis.
SEXTVS,	ſtæi.	Claudius Vauquelin,	Falefienfis.
SEPTIMVS,		Iacobus Fouchaut,	Falefienfis.
OCTAVVS,		Iacobus Bichue,	Cōſtantiēſis.
NONVS,		Ludouic9 de Belloufe,	Cōſtantiēſis.
DECIMVS,		Renatus Imbert,	Vallonienfis.
VNDECIMVS,		Petrus du Carel,	Cadomenfis.
DVODECIMVS.		Ioannes de la Huppe,	Abrincenfis.

Equites Philiſtæi fusè item nominantur inter
perfonas Diludiorum.

PERSONÆ DILVDIORVM
AD PRÆMIORVM DISTRIBVTIONEM.

APOLLO. Ludouicus de Vallois d'Escouille, *Cadomenfis*.

APOLLINIS ALVMNI IN I. DILVDIO.
- Henricus de Perteuille, *Falefienfis*.
- Robertus de Beneauuille, *Cadomenfis*.
- Ioannes Roger, *Abrincenfis*.
- Antonius de Sainct Germain, *Cadomenfis*.
- Auguftinus Marais, *Cadomenfis*.
- Robertus la Pommerés, *Baiocenfis*.

IGNORANTIA. Robertus le Court, *Cadomenfis*.

IGNORANTIÆ MONSTRA.
- Ludouicus Vauquelin, *Orbecenfis*.
- Petrus Ludouicus Rouxel, *Cadomenfis*.
- Oliuarius Manerbe, *Lexouienfis*.
- Ioachimus Morchefne, *Falefienfis*.
- Iacobus Marbrey, *Cadomenfis*.
- Thomas de la Londe, *Cadomenfis*.

LEGATI MVSARVM.
- Tenneguinus du Chaftel, *Baiocenfis*.
- Ioannes la Cauée, *Baiocenfis*.

APOLLINIS ALVMNI IN II. DILVDIO.
- Iacobus de Vassy, *Baiocenfis*.
- Gabriel Defcageul, *Cadomenfis*.
- Ludouicus d'Angeruille, *Cadomenfis*.
- Ludouicus le Bourgeois, *Cæfariburgenfis*.
- Benedictus Sauoye, *Lugdunenfis*.
- Gabriel de Raigny, *Baiocenfis*.
- Francifcus de Moulineaux, *Cadomenfis*.

APOLLINIS ALVMNI IN III. DILVDIO.
- Gafpardus du Clouftier, *Cadomenfis*.
- Iacobus Cauelier, *Cadomenfis*.
- Robertus Durfue, *Vallonienfis*.
- Ioannes de Sainct Martin, *Saulaudenfis*.
- Ioannes de Sainct Michel, *Vallonienfis*.
- Isaacius Hynet, *Conflantienfis*.
- Carolus Vaillant, *Baiocenfis*.

MERCVRIVS. Laurentius du Bois, *Cadomenfis*.

PERSONÆ DILVDIORVM
AD PRÆMIORVM DISTRIBVTIONEM.

FAVOR.	Claudius Vauquelin,	*Falesiensis.*
FORTVNA.	Adrianus de Beneauuille,	*Cadomensis.*
APOLLINIS ALVMNI IN IV. DILVDIO.	Petrus Ludouicus Rouxel,	*Cadomensis.*
	Guillelmus Deschamps,	*Cadomensis.*
	Carolus d'Angouille,	*Sanlaudensis.*
	Leonorus le Conte,	*Toriniensis.*
	Ludouicus de Villons,	*Cadomensis.*
	Claudius Sainct Quentin,	*Falesiensis.*
OLYMPIONICA.	Iulianus Sabine,	*Baiocensis.*
PYTHIONICA.	Ioannes Alleaume,	*Valloniensis.*
ISTHMIONICA.	Guillelmus Pelletier,	*Cadomensis.*
NEMEONICA.	Carolus le Febure,	*Valloniensis.*
HERCVLES.	Marinus le Romain,	*Baiocensis.*
IN V. DILLVDIO. I. TVRMA TRIVMPHANTIVM.	Iacobus de Vassy,	*Baiocensis.*
	Benedictus Sauoye,	*Lugdunensis.*
	Gabriel de Ragny,	*Baiocensis.*
	Iacobus Roger,	*Abrincensis.*
II. TVRMA.	Ludouicus d'Angeruille,	*Cadomensis.*
	Henricus de Perteuille,	*Falesiensis.*
	Antonius de Sainct Germain,	*Cadomensis.*
	Guillelmus Harel,	*Cadomensis.*
III. TVRMA.	Franciscus de Moulineaux,	*Cadomensis.*
	Ludouicus de Segrais,	*Cadomensis.*
	Ludouicus le Bourgeois,	*Cadomensis.*
	Stephanus Beauual,	*Cadomensis.*
IV. TVRMA.	Ioannes Vauquelin,	*Orbecensis.*
	Ioannes Fran. de Guesnouuille,	*Rhotomagensis.*
	Laurentius du Bois,	*Cadomensis.*
	Gabriel Descageul,	*Cadomensis.*

AGATHOCLE.
TRAGEDIE
QUI SERA REPRESENTE'E
AU COLLEGE ROYAL
DE LA COMPAGNIE DE JESUS
DE LA TRES-CELEBRE UNIVERSITE' DE CAEN,
POUR LA DISTRIBUTION SOLENNELLE DES PRIX
FONDE'S A PERPETUITE'
PAR M^R MORANT,
BARON DU MESNIL-GARNIER,
D'ETERVILLE, DE COURSEULLES, &c.

Le Mardi troisiéme jour d'Aouſt 1717. *à midy précis,
ſi le temps eſt beau.*

A CAEN,

Chez ANTOINE CAVELIER, Imprimeur ordinaire du Roy,
& de l'Univerſité.

SUJET.

DEMETRIUS Roy de Syrie, craignant les suites de la Guerre que lui faisoit Seleucus, envoya son fils Leonisque encore Enfant chez Lysimachus Roy de Macedoine son Gendre. Leonisque fut changé avec Agathocle fils de Lysimachus. Après la défaite & la mort de Demetrius, Seleucus demanda à Lysimachus qu'il fist mourir, ou qu'il lui livrast Leonisque. Lysimachus se détermina à faire mourir ce jeune Prince : & trompé par le changement qui s'etoit fait de son fils avec celui de Demetrius, il immola Agathocle à sa lâcheté & à sa perfidie.

La Scene est dans le Palais de Lysimachus.

PERSONNAGES ET NOMS DES ACTEURS.

LYSIMACHUS, Roy de Macedoine,
 Charles Boutry Dupré, de Condé sur Noireau.

AGATHOCLE,
 Jean Baptiste Yzabel de Belval, de Thorigny.

EUMENES, frere de Demetrius,
 Jean Baptiste le Mancel de Secqueville, d'auprès de Caen.

SOSTRATE, General des Armées de Lysimachus,
 Loüis Charles le Sueur de Petiville d'Amayé, de Caen.

CLITUS, second fils de Lysimachus,
 Jean Costard d'Outremer, de l'Amerique.

LEONISQUE,
 Boniface de Saint George, de Harcourt.

ADRASTE, fils d'Euménes,
 Germain Nicolas Antoine, de Dieppe.

PHARNACUS, ami d'Euménes,
 Jacques Bon Ribet, de Saint Sauveur le Vicomte.

LYSANDER,
PHIDIAS, } Ambassadeurs de Seleucus vers Lysimachus,
 Jean Baptiste le Comte de Préville, de Thorigny.
 Charles de Saint André, d'auprès de Saint Lo.

L'ECOLE DES PERES.
PREMIER INTERMEDE FRANÇOIS
Qui sera représenté entre les Actes de la Tragedie Latine d'Agathocle.

SUJET.

LES defauts où l'on tombe ordinairement par rapport à l'éducation des Enfans, sont l'excès de liberté qu'on leur donne, ou de contrainte dans laquelle on les retient. Le premier de ces deux defauts sera représenté dans la personne de Damis, homme de qualité, Pére d'Eraste, Oncle & Tuteur d'Acanthe ; le second dans la personne d'Oronte, Riche Bourgeois, Pére de Clitandre. A ces deux caractères on oppose la conduite sage de Philinte, Pére d'Eudoxe, qui prenant un juste milieu entre la douceur & la severité, a le plaisir de voir son fils sage & vertueux, tandis que les Enfans des autres Péres s'abandonnent à toutes sortes de dereglemens.

La Scene est dans une Place publique devant la maison de Damis.

Dira le Prologue. Loüis Pierre de Gassart de Miralan, *d'auprés le Pontlevêque.*

PERSONNAGES ET NOMS DES ACTEURS.

PHILINTE, Pére d'Eudoxe,
 Charles Boutry du Pré, de Condé sur Noireau.
DAMIS, Pére d'Eraste, & Oncle d'Acanthe,
 Loüis Charles le Sueur de Petiville d'Amayé. de Caen.
ORONTE, Pére de Clitandre,
 Jean Philippe Costart d'Outremer, de l'Amerique.
ACANTHE,
 Gabriël Nicolas Hué de Montaigu, de Caen.
ERASTE,
 Nicolas François Costart de la Chapelle de Canapville, d'auprés de Caen.
CLITANDRE,
 Jacques Bon Ribet, de Saint Sauveur le Vicomte.
EUDOXE,
 Loüis Pierre de Gassart de Miralan, d'auprés le Pontlevêque.
Mr. ETIENNE, Traiteur,
 Germain Nicolas Antoine, de Dieppe.
CHAMPAGNE, Valet de Damis,
BALADIN, Frippier, } Jacques de la Barre, d'auprés de Seés.
LA FLECHE, Valet de Mr. Etienne,
 Jean Baptiste de Beaumont, de Caen.
CLEONTE,
VALERE, } Jean du Parc Hué, d'auprés de Caen.
CLEANTHE,
 Pierrre Penel de Saint Sauveur, de Caen.
ARISTE,
 Anonyme de Troismont, de Troismont.
ACASTE,
 Charles de Saint André, d'auprés de Saint Lo.
OLYNDE, Paysan,
 Loüis André Goujon de la Gousserie, de Caen.

MERCURE OPERATEUR.
SECOND INTERMEDE FRANÇOIS
Qui sera représenté entre les Actes de la Tragedie Latine d'Agathocle.

SUJET.

POLYCHRONE ennuyé des incommodités de la Vieillesse, souhaite de redevenir Enfant. Mercure fatigué des vœux que ce vieillard lui addresse, descend sur la Terre deguisé en Operateur, & rend à Polychrone ses premiers ans : Mais celui-cy ne se trouvant pas mieux disposé à profiter du bien-fait qu'il vient de recevoir, Mercure forme le dessein de ne plus accorder la même faveur aux hommes, & prend de là occasion de les avertir que le seul moyen de s'épargner les inutiles regrets auxquels s'abandonne la pluspart des Vieillards, est d'employer utilement le temps de la jeunesse, pendant qu'ils en joüissent.

PERSONNAGES ET NOMS DES ACTEURS.

MERCURE,	Jean du Parc Hué,	d'auprés de Caen.
POLYCHRONE,	Pierre Pénel de Saint Sauveur,	de Caen.
LIZOT, Valet de Polychrone,	Georges Clerel de Tocqueville,	de Vallognes.
RIS,	{ Loüis André Goujon de la Gousserie,	de Caen.
	{ Anonyme de Troismont,	de Troismont.
JEUX,	{ Jean Baptiste de Beaumont.	de Caen.
	{ Charles de Saint André,	d'auprés de Saint Lo.
BOUQUINTIDEZ,	Jacques Bon Ribet,	de Saint Sauveur le Vicomte.
ARGANTE, LANGUEDOC,	{ Jean Baptiste de Beaumont,	de Caen.
ARISTARQUE,	Charles Boutry du Pré,	de Condé sur Noireau.

Diront le Prologue.

Loüis André Goujon de la Gousserie,	de Caen.
Anonyme de Troismont,	de Troismont.

LE TABLEAU DES TREIZE SIECLES
DE LA MONARCHIE FRANÇOISE
BALLET

Sera dansé à la Tragedie d'Agathocle.

LE dessein est de représenter les Progrés qui se sont faits en France depuis l'établissement de la Monarchie jusqu'à Nous, dans les Armes, la Justice, la Police, les Sciences, & les Arts, les Modes, les spectacles & les divertissemens. On a jugé plus à propos de suivre l'ordre des temps, que celui des matières.

Expliquera le sujet par un Compliment au Roy,

Gabriel Nicolas Hué de Montaigu, de Caen.

OUVERTURE.

MINERVE fait voir dans le Temple de Memoire les Treize Siécles de la Monarchie Françoise, auſquels préſide le Genie de la Nation.

MINERVE,
 M. De Tilly.

LE GENIE,
 M. De Montaigu.

LES TREIZE SIE'CLES,
 MM. Duparc, De Petiville, De la Chapelle, Coſtard l'ainé, De Saint Sauveur, Ribet, Le Mancel, Le Grain, De Launay, De Rupierre, De Tocqueville, Coſtart le Cadet, de Troiſmont.

PREMIERE PARTIE.

LES QUATRE PREMIERS SIE'CLES.

Les Armes des François.

ELLES conſiſtoient dans un Bouclier, & une Hache, avec laquelle ils coupoient les Boucliers, & les Picques de leurs ennemis. On repréſente cette ſorte de combat dans la Bataille de Soiſſons, où Clovis ayant vaincu Siagrius, chaſſa entierement les Romains de toutes les Gaules.

Soldats François.	*Soldats Romains.*
MM. De Launay,	MM. De Petiville,
Le Mancel,	De Montaigu,
De la Chapelle,	Le Grain.

SECONDE ENTRE'E.

Maniére d'aſſieger les Places.

On abbatoit le mur par deſſous terre, on le ſoutenoit avec des étançons auſquels on mettoit enſuite le feu, & le mur tomboit.

Pionniers.	*Bout-Feu.*
MM. De Tilly, De Montaigu.	M. De Barmont.

TROISIE'ME ENTRE'E.

La Juſtice.

On voit ſous Clotaire II. des Parlemens établis pour rendre la Juſtice : ils n'étoient pas perpétuels, ils étoient ambulans, & compoſés de Seigneurs du Royaume.

Danſeront. MM. Le Mancel, De Petiville, Du Parc, La Chapelle, Ribet, Le Grain, De Rupiere.

QUATRIE'ME ENTRE'E.

Les Sciences.

Sous Charlemagne on commença en France à cultiver les Sciences, la Grammaire, les Mathematiques, l'Arithmetique, l'Aſtronomie, la Muſique, &c.

Danſeront. MM. De Montaigu, Boutry, Du Parc, De la Chapelle, De Saint Sauveur, De Launay, De Tocqueville, De Troiſmont.

SECONDE PARTIE.

Le peu de matiére que fourniſſent ces quatre Siecles, a obligé de renfermer dans cette partie juſqu'à l'an 1470.

PREMIE'RE ENTRE'E.
Police.

Sous Loüis VII. vers l'an 1437. les Maiſons de Ville, & les Milices Bourgeoiſes furent établies en France.

Maire. M. De Petiville. *Echevins*. MM. De Saint Sauveur, Ribet, Le Grain, de Rupierre.

SECONDE ENTRE'E.
Modes.

On commença vers le même temps à porter en France des Pourpoints fort courts, des Chapeaux & des longues barbes. On remarque l'uſage des chapeaux pour la prémiére fois à l'entrée triomphante du Comte de Dunois dans Paris, après avoir chaſſé les Anglois de preſque toute la Normandie.

Marche. LES ACTEURS.

Le comte de Dunois. M. de Tocqueville. *Suite*. MM. Duparc, Boutry, Coſtart l'aîné, De Launay, La Chapelle, Le Grain, De Rupierre, Coſtart le Cadet.

TROISIE'ME ENTRE'E.
Etabliſſemens.

Loüis XI. établit les Poſtes reglées, ſi utiles dans un état ; & que toutes les autres nations ont priſes de la France.

Maiſtre des Poſtes. M. de Montaigu. *Couriers*. MM. Boutry, De Petiville, De Launay, Le Mancel.

QUATRIE'ME ENTRE'E.
Les divertiſſemens.

Les ſpectacles, qui depuis quelque temps étoient du gouſt des François, avoient quelque choſe de groteſque, & de ridicule tout enſemble. C'eſt ce qu'on tache d'exprimer par différentes danſes de même nature.

TROISIE'ME PARTIE.

Depuis l'an 1470. juſqu'au regne de Loüis le Grand.

PREMIE'RE ENTRE'E.
Machines de Guerre.

Le premier uſage de la Mine a eſté fait dans les Armées Françoiſes : Pierre de Navarre en fut l'inventeur ſous Louis XII. au Chaſteau de l'Oeuf, dans le Royaume de Naples. On ſe ſervit auſſi pour la prémiére fois du Petard contre un petit Chaſteau du Rouërgue ſous Henri III.

Mineur. M. De la Chappelle.

SECONDE ENTRE'E.
La Marine.

Henry le Grand commença à perfectionner la Navigation en France, par le Conſeil d'Antoine Perez, Miniſtre d'Eſpagne diſgracié, & retiré en France.

Danſeront. MM. De Tilly, Boutry, De Montaigu, De Petiville, Coſtart l'aîné, De la Chapelle, De Launay, Le Mancel.

TROISIE'ME ENTRE'E.
Colonies Etrangéres.

Sous le regne du même Prince, les François firent leurs prémieres Colonies dans l'Amerique Septentrionale.

Sauvages. MM. De Saint Sauveur, De Tocqueville, Coſtart le Cadet.
François. MM. Boutry, de Petiville, De Launay.

QUATRIE'ME ENTRE'E.

Du temps de Loüis Treize, on prit en France la beauté & la perfection du gouſt des Romains pour les Médailles, & pour les Monnoyes.

Danſeront. MM. De Tilly, De Montaigu, De la Chapelle, De Saint Sauveur.

QUATRIE'ME PARTIE.
Le Regne de Loüis le Grand.

Ce Siécle le plus beau de notre Monarchie, a mis la derniére perfection à tous les Arts Civils & Militaires, & à toutes les Sciences.

PREMIERE ENTRE'E.

Le Commerce établi ou perfectionné avec toutes les Nations du monde; Anglois, Hollandois, Turcs, Siamois, Chinois, Perſans, Peuples de l'Amérique.

Danſeront. MM. Boutry, Du Parc, De Petiville, Le Mancel, De Launay, Coſtart l'aîné, Ribet, De Rupierre.

SECONDE ENTRE'E.
L'Architecture.

Cinq Architectes, repréſentans les Cinq ordres d'Architecture bâtiſſent un Palais, dont la régularité & le bon gouſt marque la perfection où cet Art a eſté porté par les ſoins de Loüis le Grand.

Danſeront. MM. De Tilly, De Montaigu, La Chapelle, De Saint Sauveur, De Tocqueville.

TROISIE'ME ENTRE'E.
Les Jardins.

Pluſieurs Acteurs forment en Danſant un Parterre, où l'on voit des Arbres, des Cabinets de verdure, des Jets d'eau, des allées, &c.

Danſeront. MM. Boutry, Le Mancel, Du Parc, Coſtart l'aîné, De Montaigu, De la Chapelle, de Saint Sauveur, De Rupierre.

QUATRIE'ME ENTRE'E.
Les Plaiſirs.

Aprés que les Arts et les Sciences ont eſté perfectionnés, il ne reſtoit plus qu'à donner aux divertiſſemens toutes les graces de la Politeſſe & du bon gouſt. C'eſt ce que nous avons encore vû ſous le regne de Loüis le Grand.

Pluſieurs Acteurs. MM. De Petiville, De Launay, Ribet, de Troiſmont, De Rupierre, Le Sage, &c.

BALLET GENERAL.

MINERVE voyant que tout ce qui fert à faire fleurir un Etat a efté porté à fa derniere perfection fous Loüis le Grand, ordonne qu'on travaille deformais à imiter le bon gouft qui s'y eft formé. Elle propofe ce Siécle à tous les Guerriers, Orateurs, Poëtes, Hiftoriens, Peintres, Architectes, pour travailler fur un fi beau Modéle, afin de rendre le Regne de Loüis XV. auffi illuftre que l'a efté celui de fon Bifayeul, comme elle fouhaite qu'il le furpaffe par fa durée.

MINERVE. M. De Tilly.
LE GENIE. M. De Montaigu.
LES DOUZE PREMIERS SIECLES,
 MM. Boutry, Du Parc, De Petiville, La Chapelle, Coftart l'aîné, De Saint Sauveur, Le Mancel, De Launay, Ribet, De Tocqueville, De Rupierre, Coftart le Cadet.
LE TREIZIE'ME SIECLE,
 M. Le Grain.

Troupe de Guerriers, Orateurs, Poetes, Hiftoriens, &c. les mêmes.

DANSERONT AU BALLET.

Charles Boutry du Pré,	*de Condé fur Noireau.*
Gabriél Nicolas Hué de Montaigu,	*de Caen.*
Jean du Parc Hué,	*d'auprés de Caen.*
Charles de Tilly,	*de Paris.*
Pierre de Barmont,	*de Roüen.*
Jean Philippe Coftart d'Outremer,	*de l'Amerique.*
Loüis Charles le Sueur de Petiville d'Amayé,	*de Caen.*
Nicolas François Coftart de la Chapelle de Canapville,	*d'auprés de Caen.*
Pierre Pénel de Saint Sauveur,	*de Caen.*
Jacques Bon Ribet,	*de Saint Sauveur le Vicomte.*
Jean Baptifte de Launay des Ifles,	*d'auprés de Sées.*
Jean Baptifte le Mancel de Secqueville,	*d'auprés de Caen.*
Pierre le Grain,	*de Sées.*
Thomas Philippe de Rupierre de Venfremant,	*de l'Aigle.*
George Clérel de Tocqueville,	*de Vallogne.*
Jean Coftart d'Outremer,	*de l'Amerique.*
Anonyme de Troifmont,	*de Troifmont.*

Les Danfes font de la Compofition de Monfieur le Bourgeois.

SUJETS
DES PIE'CES
DRAMATIQUES,

QUI SERONT REPRESENTE'ES

AU COLLEGE ROYAL DE BOURBON

DE LA COMPAGNIE DE JÉSUS

DE LA TRÈS CELÈBRE UNIVERSITE' DE CAEN,

Pour la diftribution des Prix fondés à perpétuité par Mr. MORANT, Baron du Mefnil-Garnier, d'Etervilles, de Courfeulles, &c.

Le Vendredi 9^e *d'Août* 1748. *à une heure précife après midi.*

A CAEN,

Chez JEAN POISSON, Imprimeur du Collége Royal de Bourbon de la Compagnie de JESUS, de la Très-Célébre Univerfité de Caen.

M. DCC. XLVIII.

DEUX Piéces Dramatiques, précédées d'un Prologue Comique, & suivies de l'exécution d'une Cantate sur la Paix, & d'un Epilogue semblable au Prologue, forment tout le spectacle qu'on va détailler.

La crainte de ne pouvoir satisfaire la curiosité de tous ceux, qui ont témoigné quelque envie d'entendre les Piéces qu'on annonce, en multipliera la représentation pendant deux jours, sans compter la Répetition générale qui se fera le Lundi 5^e d'Août aprés midi, en faveur des Ecoliers. La premiére Représentation se fera le Mercredi suivant, 7^e d'Août, à une heure précise aprés midi ; La seconde, Le Vendredi 9^e d'Août, à la même heure. Il y aura des Billets pour chaque representation, qui ne pourront se transporter de l'une à l'autre. Comme il ne manquera rien à la Répétition, ni à la premiére Repréfentation, pour être aussi complettes que la derniére, on prie ceux qui se seront deja satisfaits, de céder la place à ceux qui n'auront point encore été admis ; & qui seront munis des Billets du jour.

ACTEURS DU PROLOGUE.

Antoine-Henri Desbancs, *d'auprès de Caen.*

Laurent-Loüis Hoüel, *de Tinchebray.*

Jean Chateauroux, *de Caen.*

Anonyme Bourdon, *d'Aunay.*

Les Acteurs de l'Epilogue feront les mêmes que ceux du Prologue.

BIAS
COMEDIE HEROIQUE
EN TROIS ACTES.

BIAS l'un des fept Sages de la Grèce, étoit de Priéne. Il fervit utilement fa Patrie ; éloge véritablement digne d'un Sage. Mais fes fervices tout glorieux qu'ils étoient, auroient peut-être été oubliés avec lui, fans un mot qu'il dit après la prife de Priéne , & que tous les échos de l'Antiquité ont répété à l'envi. Ses Concitoyens voyant l'ennemi maître de leurs remparts, prîrent la fuite, après avoir fauvé du pillage, ce que les circonftances préfentes leur permettoient d'emporter avec eux. Bias plus fenfible à la ruine de fa Patrie qu'à la perte de fes biens, n'imita point leur empreffement. Qu'avez-vous fait de vos biens , lui demanda-t-on ? les avez-vous laiffez ? non, répondit-il; *je les porte tous avec moi*. Les biens qu'il portoit avec lui, étoient des Vertus, tréfor précieux, mais peu propre à tenter la cupidité des Conquérans. On fuppofe ici que Bias arrive d'Athénes, dans le temps même que l'ennemi franchit les murailles de Priéne. On lui donne un ami dont le

caractére contraste avec le sien. Philocrate, c'est le nom de cet ami, déplore la perte de ses richesses, tandis que Bias se réjouit d'être délivré des siennes. Bias pourroit obtenir du Vainqueur la restitution de ses biens & de ceux de son ami ; mais le désintéressement dont il fait profession, ne lui permet pas de faire une démarche si opposée à ses maximes.

Ciceron, Val. Max. &c.

PERSONNAGES
ET NOMS DES ACTEURS
DE LA COMÉDIE.

CRÉSUS, *Roi de Lydie.*
P. Guill. la Bigne de la Pelletrie, *de Clefy.*
BIAS, *un des sept Sages de la Gréce.*
Ant. Henri Desbancs, *d'auprès de Caen.*
PHILOCRATE, *Ami de Bias.*
Jacques le Caval, *de S. Germain du Pert.*
HARPAGE, *Officier de Crésus.*
Charles de Parfouru, *de Rocancour.*
CLEOBULE, *Disciple de Bias.*
François Desmares, *de Caen.*
ALCIBIADE, *Fils de Philocrate.*
Jean Chateauroux, *de Caen.*
AGATHON, *Second Fils de Philocrate.*
Anonyme Bourdon, *d'Aunay.*
MUSOMANE, *Poëte.*
Charles Briéville, *de Saint-Pierre-Sur-Dive.*
TERPANDRE, *Musicien.*
Pierre-François Desmares, *de Caen.*
SOSIE, *Valet de Philocrate.*
Jean-François Costart, *de Mery.*
AGRION, *Paysan.*
François Bourgeois Desbancs, *d'auprès de Caen.*

La Scéne est dans une Maison de Campagne de Philocrate, auprès de Priene.

CROMWEL

TRAGEDIE FRANCOISE

EN CINQ ACTES.

PERSONNE n'ignore l'étonnante révolution, qui enfanglanta l'Angleterre & le Trône de fes Rois, vers le milieu du Siécle paffé. La mémoire d'un évenement fi Tragique eft encore récente chez toutes les Nations de l'Europe. Charles Stuart premier du Nom, le meilleur des Rois & le moins heureux, après avoir effuyé les plus indignes traitemens, eft condamné à perdre la tête fur un échaffaut. Cromwel l'odieux artifan d'un fi énorme parricide, eft trop connu, pour rappeller ici les crimes dont le tiffu compofe fon caractére. Par l'impofture la plus heureufe, dont les Faftes du monde nous ayent confervé le fouvenir, il fe fraya une route au Trône, qu'il occupa fans s'y affeoir. Ses vices démafqués contrafteront fur la Scéne, comme dans l'Hiftoire, avec les vertus de fon Maître. On verra un fujet ambitieux,

enhardi par le fuccès, braver fous l'apparence du zéle, & fous le mafque de la Religion, l'intérêt des Peuples, la Majefté des Monarques, & les Oracles de la Divinité. Victime des artifices de cet Hypocrite, Charles ne conferva dans fa chûte qu'un petit nombre d'amis vertueux, dont les regrets honorérent fes cendres, confolérent fon Augufte Famille, & vengérent fa gloire, que le glaive du Bourreau n'a pû flétrir.

V. le P. d'Orléans Jef. Rev. d'Angl.

PERSONNAGES

ET NOMS DES ACTEURS DE LA TRAGEDIE.

CHARLES STUART, Roi d'*Angleterre*.	R. Ant. Defmarais, *d'auprès de Caen.*
GLOCESTER, *Fils de Charles.*	Jof. Er. le François, *de Caen.*
CROMWEL.	Touff. Marc, *de Caen.*
IRETON, *Gendre de Cromvel.*	Charl. de Parfourru, *de Rocancour.*
VINCHESTER,	Jean Pain, *d'Hermanville.*
HOLLAND,	Jacq. le Caval, *de S. Germain du Pert.*
HAMILTON, *Amis de Charles.*	Fr. Defmares, *de Caen.*
RICHEMOND,	Michel Duclos-le Blanc, *de Caen.*
FAIRFAX, *Général des Armées de Cromvel.*	Fr. Bourgeois Defbancs, *d'auprès de Caen.*
DE'PUTE'S *des Pairs.*	P. G. de la Pelletrie, *de Clefy.* Charl. du Parc Briéville, *de S. Pierre-fur-Dive.*
DE'PUTE'S *des Communes.*	J. Fr. 'Coffart, *de Mery.* P. Fr. Defmares, *de Caen.*
CONSEILLERS.	P. G. La Bigne, *de Clefy.* Charl. Briéville, *de S. Pierre-fur-Dive.* Fr. Bourgeois, *d'auprès de Caen.* Jean Chateauroux, *de Caen.*
CAPITAINES *des Gardes.*	Ant. Henr. Defbancs, *d'auprès de Caen.*
GARDES ****	

La Scene eft à Londres, dans le Palais de Saint-James.

CANTATE
SUR LA PAIX.

LES Héros que séduit l'appas de la Victoire,
Usurpent des Lauriers qu'ils ne méritent pas.
Quand l'amour de la Paix n'a point armé leur bras,
La Terre desolée abhorre leur mémoire.
Le sang qu'ils font couler dans l'horreur des combats,
N'éternise leur nom qu'aux dépens de leur gloire.

 Les Héros parfaits, les Grands Rois,
 Les Rois dignes du Diadême,
 Sont ceux dont les divers exploits
 N'ont pour objet que la Paix même.

 Ils assurent à leurs Sujets
 Un sort heureux, éxempt d'allarmes :
 Leurs triomphes ni leurs projets,
 Ne font jamais couler leurs larmes.

Les Héros parfaits, les Grands Rois,
Les Rois dignes du Diadême,
Sont ceux dont les divers exploits
N'ont pour objet que la Paix même.

FRANCE, applaudis à tes destins :
Reconnois à ces traits le Roi que tu révéres.
La Paix que tu semblois hâter par les prieres,
Vient couronner tes vœux, & desarmer ses mains.
Les éclats de sa foudre annonçoient des tempêtes,
Sa gloire l'appelloit à de nouveaux succés,
Son Peuple & ses Rivaux lui demandent la Paix :
Sa Clémence vaincuë interrompt ses conquêtes.

Le beau titre de vainqueur,
Titre hélas! trop séducteur,
N'altére point sa tendresse.
Notre bonheur l'intéresse,
Et gouverne son grand cœur
De l'aveu de sa sagesse :
L'Univers qu'elle a surpris,
Lui décerne ses suffrages.
Consacrons-lui nos hommages,
Nous qu'il a toûjours chéris.
Il nous comble d'avantages :
Méritons-les à ce prix.

LOUIS nous rend la paix : à l'abri des ravages
Dont l'affreuse discorde affligeoit l'Univers,
Les Nations n'ont plus à craindre de revers :
 Leurs jours vont couler sans nuages.
Nos Villes fleuriront : l'Océan dans nos Ports
Versera librement son onde & ses trésors.
Les Champs mieux cultivés deviendront plus fertiles:
Les Hameaux habités ressembleront aux Villes.
La Cour de notre Roi fixera nos Héros,
 Et dans des Fêtes tranquilles
Réunira la pompe aux douceurs du repos.

LOUIS n'a prolongé la guerre,
Que pour en abreger le cours :
Qu'il régne, qu'il offre toûjours
Un modéle aux Rois de la Terre.

Puisse nous retracer LOUIS,
Ce Fils dont la couche féconde
Va donner des Maîtres au Monde;
Et des Rois au Trône des Lys.

Louis n'a prolongé la guerre,
Que pour en abréger le cours :
Qu'il régne, qu'il offre toûjours
Un modéle aux Rois de la Terre.
 F I N.

CHANTERONT

Jacques Thillayeſt, *de Caen.*

Jean l'Ainé, *de Caen.*

Pierre-André Lemiére, *de Caen.*

Jean-François Hamel, *de Caen.*

La Muſique eſt · de la compoſition de Monſieur
DE LA JAUNIÉRE, Maître de Muſique
du Saint Sépulchre de Caen.

ÉGISTE,
TRAGEDIE FRANÇAISE,
EN CINQ ACTES,
QUI SERA REPRÉSENTÉE
PAR LES RHÉTORICIENS
DU
COLLÉGE DES ARTS
DE LA TRÈS-CÉLÉBRE UNIVERSITÉ DE CAEN,
POUR LA DISTRIBUTION SOLENNELLE DES PRIX,
QUI SERONT DONNÉS
PAR M^R BUQUET,

Prêtre, Docteur en Théologie, Curé de Saint Sauveur Recteur de ladite Université, & Proviseur dudit Collége.
Le Mardi 27^e jour de Juillet 1756, à onze heures précises, si le temps est beau.
On n'entrera point avant 9. heures, ni après 11 heures dans ledit Collége.

A CAEN,
De l'Imprimerie de J. C. Pyron, seul Imprimeur-Libraire du Roi, de l'Université, & de la Ville.

M. DCC. LVI.

ARGUMENT.

ON fçait le fuccès qu'à eû fur le Théâtre Français la Mérope de Mr de Voltaire. Un fujet auffi intéreffant, la majefté des vers, & fur tout, les fentimens de l'amour paternel qui règnent dans la Pièce, ont engagé à faire repréfenter cette Tragédie ; & pour l'affujettir aux règles du Théâtre Scholaftique, on a changé l'intrigue & le nœud de la Pièce, qu'on donne ici fous le nom d'EGISTE. Peut-être ne paroîtra-t-elle pas fi touchante à ceux qui ont vû repréfenter la Mérope. Une Mère allarmée fur le fort d'un fils exprime mieux les paffions qu'un Père, qui conferve toujours fa gravité : mais ce font à peu près les mêmes expreffions : voici la différence de l'intrigue.

Dans la Mérope, Crefonte, roi de Meffène, eft le Père d'Egifte, & l'Époux de Mérope : ici il eft Oncle d'Egifte, & Frère de Mérope ; & Zopire eft l'Époux de Mérope & le Père d'Egifte. Dans le plan de Mr de Voltaire, il s'agiffoit du mariage de Mérope avec Polifonte : ici il s'agit du partage de l'Empire qui étoit dévolu à Egifte par la mort de Crefonte fon Oncle & de Mérope fa Mère. Mérope étoit le principal objet : ici Zopire prend fa place. Mérope régnoit avec fon fils ; ici Zopire eft empoifonné, parce qu'il feroit ridicule qu'un Fils fût fur le Trône, tandis que fon Père feroit fon fujet. Quant à la reconnoiffance d'Egifte & au dénouëment, on a fuivi le plan de Mr de Voltaire.

C'eft par les mêmes motifs que, pour avoir une Comédie propre au Théâtre Scholaftique, on a retouché LA GOUVERNANTE de Mr Nivelle de la Chauffée, & qu'on la donne ici fous le titre du GOUVERNEUR. Ces célèbres Auteurs doivent pardonner au zèle pour l'avancement des études, la hardieffe qu'on prend de défigurer des ouvrages qui ont tant mérité du Public.

La Tragédie, la Comédie ainfi refondües, & le Ballet, font de la compofition de Monfieur GODARD, Prêtre, Profeffeur Royal d'Éloquence & de Rhétorique au Collége des Arts, & de l'Académie Royale des belles Lettres.

ACTE I.

THÉRAMÉNE, qui voit Zopire inquiet du fort d'Egifte & de Narbas, cherche à diffiper fa triftefse, & lui annonce que le Peuple, afsemblé pour élire un Roi, va sans doute lui décerner la Couronne. Ce Prince, moins jaloux de régner que de voir régner fon Fils, à qui l'Empire appartient, combat les raifons de fon Confident, & lui fait le recit de fes malheurs. Euriclés redouble fon inquiétude, en lui apprenant qu'on ne peut découvrir où Egifte & Narbas fe font retirés, & que le Peuple fe difpofe à choifir Polifonte pour Roi. Polifonte paroit bientôt après avec Erox fon Confident, & propofe à Zopire de partager l'Empire avec lui. Zopire irrité de cette propofition, éclate en reproches contre ce Sujet révolté, qui pour fe juftifier lui fait une vive peinture des fervices qu'il a rendu à la Patrie, & des droits qu'il a de prétendre au Trône, fur tout dans un tems, où l'on ignore fi Egifte eft vivant. Zopire l'exhorte d'abord à lui aider à retrouver ce cher Fils, & fe retire enfuite avec indignation. Erox, habile à flatter le goût de Polifonte, l'excite à s'emparer d'un Trône, que le peuple lui offre, & à verfer le fang de quiconque veut s'y oppofer. Polifonte fe rend aifément à fes confeils, & charge Erox de tout mettre en ufage pour faire périr Egifte & Narbas, s'ils reparoifsent, pour engager Zopire à partager la Couronne, & pour s'afsûrer les fuffrages du Peuple.

ACTE II.

ZOPIRE, toujours inquiet d'Egifte, apprend d'Euriclés qu'on vient d'arrêter un jeune Etranger, qui a récemment commis un meurtre. Cette nouvelle porte le trouble dans fon ame; il veut voir le meurtrier & l'entendre. Euriclés, après de vains efforts pour le tranquillifer, charge Théraméne d'amener cet inconnu, & tâche encore inutilement de faire accepter à Zopire le partage que Polifonte lui offre. Egifte, qui ne fe connoit pas lui-même, paroit enchaîné, fait à Zopire le recit de fon avanture, lui déclare qu'il eft né en Elide, que fon Pere fe nomme Policléte, qu'il ignore le nom de celui qu'il a tué, & qu'il ne connoit ni Egifte, ni Narbas. Zopire, en proie à fes foupçons, croit remarquer dans cet inconnu quelques traits de Mérope; il s'attendrit fur fon fort, & va jufqu'à penfer qu'il eft innocent, lorfque Théraméne vient lui dire que Polifonte eft proclamé Roi, & voyant Euriclés forti avec Egifte, il prefse Zopire de confentir au partage propofé : Euriclés revient & lui apprend qu'Egifte ne vit plus, que le jeune Etranger eft fon meurtrier, & qu'on lui a furpris l'armûre même d'Egifte. Tandis que Zopire fe livre à toute fa douleur, Erox vient lui offrir de la part de Polifonte la moitié du Trône, & demander le coupable pour le punir. Zopire lui répond qu'il veut lui-même fraper le meurtrier de fon Fils,

& qu'il abandonne à Polifonte le Trône tout entier : ensuite il déclare à Théraméne & à Euriclés qu'il est déterminé à se percer lui-même, dès qu'il aura immolé l'affassin.

ACTE III.

NARBAS déplore l'imprudence d'Egiste, qui s'est arraché à sa retraite, les malheurs de Zopire, qui peut-être a perdu son fils, & la barbarie de Polifonte, qui se place au Trône des Rois, dont il a été l'oppresseur. Théraméne auprès du Tombeau de Cresfonte aperçoit ce Vieillard inconnu, l'avertit de s'éloigner d'un lieu, où Zopire ne veut avoir aucun témoin de sa douleur ; & à cette occasion, il lui apprend la mort d'Egiste, & la résolution, où est son Maître, de cesser de vivre. Narbas, sans se découvrir, va se prosterner au pied du Tombeau, & laisse Théraméne livré à ses réflexions, lorsque Zopire entrant, un poignard à la main, fait amener Egiste. Il l'interroge une seconde fois, & a le fer levé pour l'égorger, lorsque Narbas accourant suspend le coup mortel, fait éloigner la victime, & déclare à Zopire que celui qu'il veut sacrifier est Egiste. Zopire, à peine revenu de sa surprise, apprend d'Euriclés que Polifonte demande le Coupable. Dans cette extrémité il veut aller implorer la clémence du Tyran en faveur de son fils. Narbas, pour l'en détourner, l'instruit que ce même Polifonte a autrefois assassiné Cresfonte, Mérope, & les Fréres d'Egiste. Ils sont interrompûs par l'arrivée du Tyran, qui se plaint à Zopire de sa lenteur à punir le Meurtrier, qu'on vient de lui remettre : ensuite allarmé du trouble, où il voit Zopire, il lui offre encore de partager le Sceptre, fait valoir les droits & la volonté du Peuple, & sort en l'assûrant qu'il va dans l'instant même faire expirer le Coupable. Zopire effrayé fait au Ciel des vœux pour son Fils, & suit de près le Tyran.

ACTE IV.

POLIFONTE fait part à Erox des soupçons qu'il a que Zopire pourroit bien connoître l'affassin de la Famille Royale. Ce Confident en prend occasion de l'engager à profiter du zéle du Peuple, & à se défaire de Zopire. Le Tyran résout sa mort ; mais il veut auparavant faire périr Egiste, & marque son inquiétude au sujet du Meurtrier qui est en son pouvoir, & du Vieillard même qui a retenu la main de Zopire prêt à l'immoler. Zopire, suivi d'Egiste & de ses Confidents, demande à Polifonte de lui abandonner la Victime. Egiste dans les fers insulte au Tyran. Zopire, après avoir essayé de l'excuser sur sa grande jeunesse, avoüe enfin qu'il est son Fils. Polifonte surpris de cet aveu, dissimule d'abord son inquiétude, exhorte ensuite Zopire à entrer dans ses vûes, & le menace, en se retirant, de toute sa colére, s'il ne se prête à ses desseins. Zopire se plaint aux Dieux & aux hommes, lorsque voyant Narbas, il l'instruit de son état. Théraméne apprend à Zopire que Polifonte est proclamé Roi, & qu'on a fait entendre au Peuple que Zopire, en renonçant au Trône, ne s'est réservé que le droit d'immoler le Meurtrier de son Fils. Narbas en est consterné ; &

Zopire rappellant tout son courage, prend le parti de se rendre au Temple, où le Peuple est assemblé, & d'y faire reconnoître son Fils.

ACTE V.

NARBAS raconte à Egiste que Zopire meurt empoisonné, & que Polifonte a contemplé sa Victime expirante sans en être troublé. Egiste, que Narbas & Euriclés exhortent à céder au tems & à fléchir sous la main du Tyran, s'abandonne à ses cruelles réflexions, lorsque Polifonte en arrivant écarte Euriclés & Narbas, propose à Egiste de le sauver, s'il veut se soumettre, & indigné de sa résistance lui ordonne en sortant de le suivre au Temple, pour y recevoir la mort, ou jurer de lui obéir. Egiste délivré de ses fers, forme des projets dignes de sa naissance, lorsque Théraméne, envoyé par le Tyran, lui annonce que Polifonte l'attend. Il sort avec lui, & assûre Narbas qu'il ne rougira point des sentimens qu'il lui a inspiré autrefois. Narbas, en le voyant sortir, le croit déjà sacrifié à l'ambition du Tyran. Euriclés, qui entend les cris du Peuple et des Soldats qui combattent dans le Temple, interrompt Narbas, & vole au secours d'Egiste. Narbas, qui veut le suivre, est arrêté par Théraméne, qui lui fait une description vive et animée des coups qu'Egiste a frappés. Euriclés, suivi d'Egiste, qui est encore armé de la hache, dont il a frappé le Tyran, paroit à la tête du Peuple, & lui déclare qu'Egiste est son Roi. Narbas confirme cette vérité, & Théraméne presse Egiste de venir jouir du prix de sa victoire. Le nouveau Roi en rend toute la gloire aux Dieux, & par un vœu digne de lui il laisse entrevoir la douceur du régne qu'il commence.

PERSONNAGES ET NOMS DES ACTEURS.

ZOPIRE, *Prince du Péloponése, Pere d'Egiste.*
 MICHEL-FRANÇOIS-SILAS DEHOMMAIS, de Caen. *Pensionnaire du Collége.*

EGISTE, *Fils de Zopire, héritier du Trône par sa Mere.*
 SAMUEL-JEAN-JACQUES-HYPPOLITE BACON DE PRÉCOURT, de Caen.

POLIFONTE, *Tyran, & assassin de la Famille Royale.*
 ROBERT MATTINGLEY, de Caen. *Pensionnaire du Collége.*

NARBAS, *Gouverneur d'Egiste,* PHILIPPE RIGOULT, d'Honfleur.

THERAMENE, } *Confidens de Zopire.* { CHARLES DE GASTIGNY, de Granville.
EURICLES, JACQ. DE TOUCHET DE COURCELLES, de Caen.

EROX, *Confident de Polifonte.*
 NICOLAS-JOSEPH HUGON DE LA NOË, de Granville.

GARDES.

Pension. du Coll.

La Scène est à Messene, Ville de Péloponése dans le Palais de Cresfonte.

DIRA LE PROLOGUE,
JEAN-BAPTISTE-LOUIS-MARTIN D'ANTIGNAC, de Mortain.

LE GOUVERNEUR,
COMÉDIE EN CINQ ACTES.

PERSONNAGES ET NOMS DES ACTEURS.

LE PRÉSIDENT DE SAINVILLE,
 CHARLES DE GASTIGNY, de Granville. *Penſionnaire du Collége des Arts.*
SAINVILLE, *Fils du Préſident*,
 SAMUEL-JEAN-JACQUES-HYPPOLITE BACON DE PRÉCOURT, de Caen.
LE BARON DESCOURS, *Parent du Préſident*,
 ROBERT MATTINGLEY, de Caen. *Penſionnaire.*
LÉANDRE, *Fils du Gouverneur, & nourri comme Orphelin chés le Baron*,
 JACQUES DE TOUCHET DE COURCELLES, de Caen. *Penſionnaire.*
LE COMTE D'ESSARFLEURS, *connû ſous le nom de Gouverneur de Léandre*,
 PHILIPPE RIGOULT, d'Honfleur.
DAMIS, *Laquais de Léandre*,
 NICOLAS-JOSEPH HUGON DE LA NOË, de Granville. *Penſionnaire.*
LUCAS, *Paiſan, Fermier du Baron*,
 MICHEL-FRANÇOIS-SILAS DEHOMMAIS, de Caen. *Penſionnaire*

La Scène eſt dans une Maiſon commune au Préſident & au Baron.

DIRA LE PROLOGUE,
 JEAN-BAPTISTE-LOUIS-MARTIN DANTIGNAC, de Mortain.

LE MARÉCHAL DE RICHELIEU,
OU
LA CONQUESTE DE MINORQUE.
BALLET,

Qui sera dansé au Collége des Arts, à la Tragédie d'Egiste.

SUJET DU BALLET.

LOUIS XV. irrité des pirateries qu'une Nation voisine de ses États exerçoit depuis long-tems contre ses Sujets, avec qui elle n'étoit point en guerre, se résoud enfin à l'en punir, & à faire sur ces infracteurs de la foi des Traités la Conquête de Minorque, dont la prise ne peut manquer de les forcer ou à restituer à la France tout ce qu'ils lui ont enlevé pendant la Paix, ou à renoncer au vaste Commerce de toute la Méditerranée.

DIVISION DU BALLET.

LE projet d'une entreprise si hardie, l'appareil d'une Conquête si importante, l'exécution d'un dessein si difficile, fournissent la matiére aux trois Parties qui divisent ce Ballet.

1º La Gloire, autorisée par la justice & par la raison d'Etat, fait naitre ce noble dessein.

2º L'activité, gouvernée par la sagesse & par l'amour des Sujets, écarte tout ce qui peut retarder l'embarquement.

3º Le courage, dirigé par l'habileté & par la prudence, vient à bout de l'entreprise.

OUVERTURE.

LOUIS XV. paroît assis sur le Trône, où il joüit des douceurs de la paix qu'il a donnée à l'Europe. Apollon & Mars sont à ses côtés : les Graces & les Jeux font l'ornement de sa Cour : les Arts & les Sciences s'occupent à lui rendre hommage de la protection, dont il les honore, lorsque Mercure, le Dieu du Commerce, vient l'avertir des pirateries de ses voisins, & arme contre eux sa vengeance.

LE ROI, M. LE FORT, *Fils.*

APOLLON & MARS, MM. DE COURCELLES, MATTINGLEY.

Les GRACES & les JEUX, MM. DE BEAUXAMIS, DANTIGNAC, BERTRANET, DE CHATEAU DASSY.

ASTROLOGUES, PEINTRES, SCULPTEURS, POETES, MM. DE LILLE, KYER, DES CERISIERS, HERPIN, MAUDUIT, MARESCOT, DE SAINT MARTINDON, DE SAINT CYR.

MERCURE, M. ***.

PREMIÉRE PARTIE.

La Gloire, autorisée par la Justice & par la raison d'Etat, fait naître ce noble dessein.

I^{re} ENTRE'E.

LE ROI, toujours plus occupé du bonheur des Français, que des jeux qui le suivent, pense aux moyens de punir la témérité de ses Ennemis, lorsque le Génie de la Gloire & celui de la France se présentent devant lui, l'engagent à mettre à couvert de toute insulte les Côtes Maritimes de ses Etats, & lui proposent de faire la Conquête de Minorque.

LES JEUX, *Mrs. Dantignac, de Chateau Daffy.*
LES GÉNIES DE LA GLOIRE ET DE LA FRANCE, *Mrs. de Beauxamis, Bertranet.*

II^e ENTRE'E.

LES deux Génies ne se sont pas plutôt retirés, que Thémis, Déesse de la Justice, se montre aux yeux du Monarque, lui déclare qu'il n'y a rien que de juste dans le projet qu'il médite, & lui en fait connoître la nécessité indispensable.

THEMIS, *M. de Lille.*

III^e ENTRE'E.

LE Roi n'étant pas encore bien déterminé, Neptune paroît avec son Trident, & Mars avec sa Lance, qu'ils remettent aux pieds de son Trône, pour lui assûrer, l'un l'Empire de la Terre, l'autre celui des Mers.

NEPTUNE ET MARS, *Mrs. Herpin, Kyer.*

IV^e ENTRE'E.

QUOIQUE l'amour de la Paix fît encore balancer le Roi, il ne peut plus douter du parti qu'il doit prendre, en voyant toute la Noblesse Française dans la résolution d'appuyer & de soutenir son entreprise.

GUERRIERS, *Mrs. de Courcelles, Mattingley, des Cerisiers, Mauduit, de Saint Martindon, Marescot.*
MATELOTS, *Mrs. le Fort, ***, ***, ***.*

DEUXIÉME

DEUXIÉME PARTIE.

L'Activité, gouvernée par la Sagesse & par l'Amour des Sujets, écarte tout ce qui peut retarder l'embarquement.

I^{re} ENTRE'E.

LE dessein du Roi n'a pas plutôt éclaté, que des Gens de toute conditions viennent lui offrir leurs bras & leur vie. Content de la noble ardeur qu'ils font paroître, il leur fait entendre qu'une entreprise de cette nature ne veut que des Héros, & les renvoye reprendre leurs fonctions ordinaires.

PAÏSANS, PORTE-FAIX, MEUNIERS, SABOTIERS, &c. Mrs. ***, *de Saint Cyr, de Saint Martindon,* ***, *Kyer, de Lille, le Fort,* ***.
PETIT SABOTIER, *M. de Beauxamis.*

II^e ENTRE'E.

APOLLON présente au Roi quatre Généraux. Le Roi, qui en connoît toute la capacité, confie à M. d'Etrées & à M. d'Harcourt la défense d'une Province,* qui fit toujours les délices d'Apollon, & dont la fidelité a mérité dans tous les tems la protection du Prince; & charge M. de Richelieu & M. de la Galissonniére d'aller soumettre Minorque à son obéïssance. Apollon satisfait du choix se retire, & s'engage à faire construire les Vaisseaux nécessaires. * La Norm

APOLLON, M. ***.
MRS. DE RICHELIEU, LA GALISSONNIÉRE, D'ÉTRÉES, D'HARCOURT, *Mrs. Herpin, Mattingley, des Cerisiers, de Courcelles.*

III^e ENTRE'E.

A Peine Apollon est sorti, que Sylvain, gagné par ce Dieu des Arts, paroît à la tête de ses Faunes, chargés des Arbres qu'ils viennent de couper, & témoignent au Roi la joye qu'ils ressentent de pouvoir concourir avec le Dieu des Forêts à lui équiper une Flotte.

SYLVAIN, *M. d'Antignac.* FAUNES, *Mrs. de Château Dassy, Bertranet.*

IV^e ENTRE'E.

VULCAIN, avec ses Cyclopes, apporte les foudres qu'il vient de forger; & bientôt après on voit paroître Bacchus & Triptoléme, chargés, l'un de vin, l'autre de biscuit. Le Roi, voyant qu'il ne lui manque rien, ne pense plus qu'à presser l'embarquement.

VULCAIN, *M. Marescot.* CYCLOPES, *Mrs. le Fort,* ***, ***, ***.
BACCHUS ET TRIPTOLÉME, *Mrs. Mauduit, de Beauxamis.*

TROISIÉME PARTIE.

Le Courage, dirigé par l'Habileté & par la Prudence, vient à bout d'une entreprise si difficile.

I^{re} ENTRE'E.

LES Français à peine débarqués dans Minorque, attaquent les Anglais, qui après une foible résistance prennent la fuite. Ceux-ci, maîtres de l'Isle, font éclater leur joye, & rendent grâce au Ciel de ce premier succès.

ANGLAIS, Mrs. *de Saint-Martindon, de Beauxamis, de Saint-Cyr, Bertranet.*
FRANÇAIS, Mrs. *de Courcelles, Mattingley, des Cerisiers, Herpin, Kyer, de Lille, Mauduit, Marescot.*

II^e ENTRE'E.

LES Génies de la France & de l'Espagne viennent apprendre aux Français que leurs Ennemis se sont retirés dans leurs Forts, où M. de Richelieu les foudroye, tandis que M. de la Galissonnière attaque leurs Vaisseaux. A cette nouvelle, ils volent se joindre aux autres, pour partager avec eux le danger & la gloire.

LES GÉNIES DE LA FRANCE ET DE L'ESPAGNE, Mrs. *de Bauxamis, Berrranet.*

III^e ENTRE'E.

LES deux Génies, bien assurés de la Victoire des Français, s'en réjouissent d'avance, lorsqu'ils voient arriver M. de la Galissonnière à la tête de ses Matelots, glorieux comme ils doivent l'être, d'avoir battu & repoussé la Flotte Anglaise.

M. DE LA GALISSONNIÉRE, *M. Mattingley.*
MATELOTS, Mrs. *Le Fort, ***, ***, ***.*

IV^e ENTRE'E.

BIENTOT après M. de Richelieu vient avec ses Guerriers, suivis des Anglais enchaînés. Il engage les Français à goûter les Fruits de leur Conquête, & se mêle lui-même avec M. de la Galissonniére à leurs divertissemens. Les Guerriers & les Matelots, mettant bas leurs Armes & leurs Rames, font éclater leur joye.

M. DE RICHELIEU, *M. Herpin.*
GUERRIERS, Mrs. *Kyer, de Lille, de Saint Martindon, d'Antignac, de Saint Cyr.*
ANGLAIS, Mrs. *de Courcelles, des Cerisiers, Mauduit, Marescot.*

BALLET GÉNÉRAL.

LES Génies de la France & de l'Espagne, guidés par Apollon, qui le leur ordonne, font tomber les fers des Prisonniers Anglais, qui gagnés par les attentions de leurs nouveaux Maîtres, se réünissent à eux pour célébrer leur victoire, & bénissent le Ciel de se trouver sous la protection du Monarque des Lys.

APOLLON, *M. le Fort.*

Danseront les mêmes qui ont dansé dans l'ouverture.

Danseront au Ballet,

MESSIEURS,

LE FORT, Fils, de Caen.
*** , *** , *** .
ROBERT MATTINGLEY, de Caen.
CHARLES-PHILIPPE DE TOUCHET DE COURCELLES, de Caen.
JEAN-CHARLES-GABRIEL KYER, de Saint-Domingue.
PIERRE-JACQUES TEURTERIE DES CERISIERS, de Granville.
MICHEL MAUDUIT, de Vire.
LOUIS-SIMON HERPIN, de Saint-Domingue.
NICOLAS-AUGUSTIN DE BAUXAMIS, de Caen.
MICHEL-CHARLES LOCQUET DE CHATEAU DASSY, de S. Malo.
CHARLES SOURDEVAL DE SAINT MARTINDON, de Vire.
GABRIEL-CHARLES VAUFLERI DE SAINT CYR, de Mortain.
AUGUSTIN MARESCOT DUMASZ, de Caen.
JEAN-BAPTISTE-LOUIS MARTUL DANTIGNAC, de Mortain.
MATTHIEU BERTRANET, d'Amsterdam.
PIERRE DE LILLE, d'Amsterdam.

Pensionnaires du Collège des Arts.

Les Danses sont de la Composition de Mr. LE FORT, Maître à danser des Pensionnaires du Collège des Arts.

BENJAMIN
DANS LES FERS,
TRAGEDIE FRANÇOISE
EN CINQ ACTES,

QUI SERA REPRESENTÉE
PAR LES ECOLIERS DU COLLEGE DES ARTS
DE LA TRES-CELEBRE UNIVERSITE' DE CAEN,
POUR LA DISTRIBUTION DES PRIX
QUI SERONT DONNÉS

PAR M^E GERMAIN MICHEL,

ancien Profeffeur & Doyen de la Faculté des Arts,
Licentié aux Loix, Prieur de Notre-Dame
de Lortia, Principal & Provifeur
du même Collége,

Le Mardy 27^e jour de Juillet 1745, à dix heures précifes.

A CAEN,

Chez JEAN-CLAUDE PYRON, feul Imprimeur-Libraire
du Roy, & de l'Univerfité.

IDÉE GENERALE DES PIECES
QUI SERONT REPRESENTÉES.

LE vice confondu & la vertu récompensée sont le but de la Tragédie & de la Comédie qu'on doit représenter. On verra des deux côtés deux grands Personnages que leur mérite a élevé au gouvernement de deux vastes Etats. Leur élévation ne peut les garantir des attaques de l'envie; mais leur vertu se fait jour, & ne confond la malignité de leurs lâches accusateurs que pour leur en accorder le pardon. La troisiéme Piece est une Pastorale, dont le sujet interesse toute la France. Il est tiré de trois grands évenemens, qui ont fait l'année derniere l'objet de l'attention de toute l'Europe : je veux dire la Convalescence du Roi, son heureux retour à Versailles après ses rapides conquêtes, & le Mariage de Monseigneur le Dauphin. On y a joint un Ballet, dont les Danses ont rapport à ce dernier sujet, & le caractérisent dans toute son étenduë.

La Tragédie, la Pastorale, quoique fort imitée d'une autre Piéce qui a déja paru, & le Ballet sont de la composition de Mr. Godard, Prêtre, Professeur Royal d'Eloquence & de Rhétorique au Collége des Arts.

SUJET DE LA TRAGEDIE.

L'Hiſtoire de Joſeph eſt connuë de tout le monde. On ſçait que devenu pour ſes Freres un objet de jalouſie & de haîne, parce que ſon Pere paroiſſoit l'aimer plus qu'eux, il fut vendu par ſes mêmes Freres à des Marchands Iſmaëlites & conduit en Egypte. Pharaon, qui en étoit Roi, ayant eû pluſieurs ſonges conſulta inutilement ſes Devins : il n'y eut que Joſeph qui pût en donner le véritable ſens. Le Roi frappé de ſa pénétration en fit ſon premier Miniſtre. Il avoit prédit que l'abondance, qui régnoit en Egypte, ſeroit ſuivie d'une affreuſe ſtérilité. L'évenement juſtifia bien-tôt la verité de ſa prédiction. Jacob preſſé par la famine qui déſoloit la Terre de Chanaan, envoye ſes Enfans en Egypte pour y acheter du bled. Joſeph en voyant ſes Freres, les reconnoît d'abord ; mais ſans s'en faire connoître il veut ſçavoir leurs noms, leur patrie, & l'état de leur famille. Il apprend que Benjamin ſon jeune Frere & le dernier des Enfans de Jacob eſt encore en vie. Il veut le voir, & retient Simeon en ôtage. On le lui amene, & pour le mieux retenir il a recours d'abord à un ſtratagême ; enſuite il ſe fait connoître à ſes Freres, & oubliant les outrages qu'il en avoit reçu, il les fait venir s'établir en Egypte, où il les comble de biens. On a ſuivi l'Hiſtoire telle qu'elle eſt rapportée au Livre de la Geneſe. Il eſt vrai que l'Ecriture ne dit pas préciſément que le crédit de Joſeph auprés de Pharaon ait excité contre lui la jalouſie du Peuple & des Grands ; mais la ſouveraine authorité confiée à un étranger par préférence à ceux de la Nation ſemble authoriſer tout ce qu'on a avancé là deſſus.

Au Livre de la Geneſe Chap. 37 & ſuivans.

ACTE I.

RUBEN de retour à Memphis conduit Benjamin dans le Palais de Pharaon pour le prefenter au Viceroi. Le jeune Benjamin eft furpris à la vûë de ce magnifique Palais. Ruben prend de-là occafion de lui faire l'éloge de Jofeph. Pendant qu'ils s'entretiennent, le Viceroi entre avec Apriés, & après plufieurs queftions, il eft charmé de reconnoître par les réponfes de Benjamin l'innocence de fes mœurs. Il lui ordonne ainfi qu'à Ruben de fe prefenter à fa table avec fes Freres avant qu'ils fortent de Memphis. La vûë de Benjamin avoit fait une vive impreffion fur le cœur de Jofeph : il en fait part à fon confident, qui pour fervir le penchant qu'il a de le retenir, lui reprefente d'abord qu'il doit craindre tout pour Benjamin de la part de fes Freres : enfuite il lui fuggere un ftratagême, dont il croit le fuccès plus certain ; c'eft de mettre dans le fac de Benjamin fa Coupe d'Or, & de le retenir en qualité de prifonnier. Jofeph y confent volontiers. Les Fils de Jacob chargés des préfens du Viceroi viennent l'en remercier, & prendre congé de lui.

ACTE II.

SETHOSIS jaloux du crédit de Jofeph voit avec peine qu'on le néglige pour donner toute l'autorité à un étranger inconnu. Réfolu de perdre le Viceroi, il fait naître contre lui des foupçons dans l'efprit de Pharaon : il le peint comme un traître, qui abufe du crédit, qui reçoit à fa table une foule d'étrangers ennemis de l'Etat, & qui ofe porter fes vûes jufqu'au Thrône. Pharaon après avoir d'abord éclaté contre Jofeph, reconnoît fon innocence, loue fa conduite, & abandonne à fon reffentiment fon lâche accufateur. Jofeph ne s'en vange qu'en le portant à fe repentir de fon crime. Apriés vient lui apprendre que fes Freres furpris emportant fa Coupe ont été arrêtés & ramenés à Memphis. Jofeph fâché d'avoir confenti à faire arrêter Benjamin, blâme la rigueur de fon confident, lui fait part de la noire trahifon de Séthofis, & réfolu à perdre fa faveur plûtôt qu'à laiffer fes Freres fans deffence, il ordonne à Apriés de bien examiner tous les mouvemens de la Cour & du Peuple.

ACTE III.

BENJAMIN chargé de chaines tâche à convaincre de fon innocence tous fes Freres, que ce coup imprévû accable, & qui fe répandent en reproches contre lui. Apriés vient leur déclarer qu'ils peuvent partir, & que le Roi ne veut punir que le feul Benjamin. Ses Freres, & fur tout Ruben, foutiennent qu'il n'eft pas plus criminel qu'eux. Apriés touché de leurs larmes & de leurs Prieres, leur promet de s'intereffer pour le coupable auprès du Viceroi, & ordonne à Benjamin de le fuivre ; celui-ci croyant aller au fupplice leur fait fes derniers adieux. Ses Freres femblent d'abord accufer le Ciel de leurs maux ; mais bien-tôt fe rappellant la cruauté avec laquelle ils avoient vendu autrefois Jofeph, ils reconnoiffent leur crime, & prennent le parti d'aller implorer la clemence du Viceroi. Jofeph arrive avec Séthofis. Simeon lui porte la parole au nom de tous ; mais le Viceroi, que Séthofis s'efforce d'animer contr'eux, fe retire & leur promet une prompte juftice. Ils prennent alors une

derniere réfolution d'aller fe jetter aux pieds de Joſeph, & de lui offrir leur vie pour fauver celle de Benjamin.

ACTE IV.

APRIE'S apprend à Joſeph l'effet que la haine de Séthoſis & le vol de Benjamin ont produit fur l'efprit du peuple & de la Cour. Il le preſſe de révéler un fecret, qui peut feul impofer filence à l'envie & fauver Benjamin. Joſeph ébranlé par fes raifons confent de fe faire connoître à fes Freres, & lui ordonne de les lui amener. Ils le préviennent, & Ruben à leur tête ne néglige rien ou pour difculper Benjamin du vol dont on l'accufe, ou pour engager le Viceroi à ufer de clemence envers un jeune enfant dont la feule abfence peut caufer la mort à Jacob. Joſeph ne peut tenir contre fes vives prieres; il foupire, il s'attendrit & fe fait connoître : mais dans l'inſtant qu'il tient encore Benjamin entre fes bras, Séthoſis vient à paroître, & prend occafion de lui dire que Pharaon veut connoître feul du vol commis par ces étrangers. Joſeph méprife fes menaces, raconte à fes Freres par quelles avantures il a mérité la faveur du Roi, & s'offre de mourir pour eux, fi les intrigues de Séthoſis l'emportent fur fon crédit auprès de Pharaon.

ACTE V.

PHARAON irrité de nouveau contre Joſeph par les difcours de Séthoſis fe livre à fes foupçons; tantôt il le croit fon Viceroi coupable & le veut punir; tantôt il fe rappelle tout ce qu'il a fait pour lui, & ne peut fe réfoudre à le condamner. Il ordonne enfin à fes Gardes de l'amener. Joſeph fe prefente devant lui avec cette tranquillité que donne le témoignage d'une confcience pure. Il entre par l'ordre du Roi dans le détail de tout ce qui lui eſt arrivé pendant fa vie. Pharaon fatisfait de fa réponfe, & pleinement convaincu de fon innocence condamne Séthoſis à la mort. Mais Joſeph, dont la vertu ne fe dément jamais, demande fa grace & l'obtient. Le Roi charmé de tant de grandeur d'ame fait mettre en liberté les Freres de Joſeph, les affure de fa protection, & leur ordonne de partir pour amener leur Pere, qu'il veut combler de biens dans fes Etats avec toute fa famille.

PERSONNAGES ET NOMS DES ACTEURS.

PHARAON, *Roi d'Egypte*, Louis CÔTUEL, de Caën.
JOSEPH, *Viceroi d'Egypte*, PIERRE LE GOUPIL DUCLOS, de Caën.
BENJAMIN, *Fils de Jacob & de Rachel*, LOUIS-FRANÇOIS DU LONDEL, de Caën.
RUBEN, ANTOINE-JULIEN DE LA PIGACIERE, de Caën.
JUDA, } *Autres Freres de Joſeph*, JEAN FERAY, du Hâvre.
SIMEON, PIERRE-GABRIEL DE VILLONS, de Caën.
LEVI, JEAN PIERRE SIMON, de Caën.
SETHOSIS, *Maître du Palais de Pharaon*, JACQUES-ANDRÉ LE DAULT, de Caën.
APRIE'S, *Confident de Joſeph*, JEAN-JACQUES-PHILIPPE DE PETITVAL, d'auprès Roüen.
GARDES.

La Scène eſt à Memphis dans le Palais de Pharaon.

DIRA LE PROLOGUE DE LA TRAGEDIE,
JACQUES-FRANÇOIS-NICOLAS DE BEUVILLE, de Caën.

ESOPE A LA COUR,

COMEDIE HEROIQUE EN CINQ ACTES,

DE MONSIEUR BOURSAULT,

REMISE A L'USAGE DU COLLÉGE, ET AUGMENTÉE.

PERSONNAGES ET NOMS DES ACTEURS.

CRESUS, *Roi de Lydie,*	JEAN-BAPTISTE DE BEAUCOUR, de Thorigny.
ESOPE, *Miniftre d'Etat,*	JEAN FERAY, du Havre.
TIRRENE, } *du Confeil de Crefus, &*	NICOLAS-PIERRE GUESDON, d'auprès Caën.
TRASIBULE, } *fecrets ennemis d'Efope,*	NICOLAS-JEAN-BAPT. LE MANISSIER, d'auprès Caën.
IPHIS, *Favori difgracié,*	PIERRE-GABRIEL DE VILLONS, de Caën.
PLEXIPE, *Fade Courtifan,*	JEAN-JACQUES-PHILIP. DE PETITVAL, d'auprès Rouën.
CLEON, *Jeune Colonel,*	PIERRE L'AILLET, de Caën.
Mr. GRIFFET, *Financier,*	PIERRE-FRANÇOIS-JULIEN DE LA PIGACIERE, de Caën.
Mr. FURET, *Huiffier,*	PIERRE-ANTOINE-HENRY DUMESNIL DESLOGES, d'auprès Caën.
PIERROT, *Païfan d'auprès de Sardis,*	PHILIPPE JOUVIN, d'Aunai.
COLIN, *Neveu de Pierrot,*	LOUIS-FRANÇOIS DU LONDEL, de Caën.
LICAS, *Domeftique d'Efope,*	JEAN-PIERRE SIMON, de Caën.
GARDES.	

La Scêne eft à Sardis Ville Capitale de Lydie.

DIRA LE PROLOGUE.
THOMAS ROUXELIN, de Caën.

LE RETOUR DU ROI,
ET
LE MARIAGE DU DAUPHIN,
PASTORALE, EN TROIS ACTES,
MESLE'E DE DANSES ET DE CHANTS.

ACTE I.

UNE troupe de Bergers inftruits du retour du Roi fe difpofent à donner une fête, & comme ils ont à célébrer le plus grand des Rois, ils s'adreffent à un Avocat Fifcal, qu'ils fçavent habile dans l'art de faire des Vers, & le prient d'en regler l'Ordonnance. Deux Païfans viennent auffi fe propofer pour être de la fête, mais on fait difficulté de les recevoir. L'Avocat & les Bergers fe retirent un peu à l'écart pour inventer un amufement, où la Danfe, la Mufique & les Vers puiffent exprimer leurs fentimens.

ACTE II.

LE Maitre d'Ecole du Village informé du deffein de ces Bergers confulte un de ces deux Païfans, & lui déclare qu'il a deffein d'écrire au Roi pour le feliciter fur fes Conquêtes. Le Païfan le déperfuade affés facilement fur la difficulté de l'entreprife. Silene qui les entend chanter vient troubler leur plaifir, & parle de boire à la fanté du Roi. Pan fait fon entrée en chantant les avantages du vin, & Sylvandre fait l'éloge du Roi. Ils fortent enfuite pour aller boire. Les deux Païfans qui entendent chanter le Sergent du Capitaine Almanfor demeurent, & après quelques difcours s'engagent à fervir le Roi.

ACTE III.

TANDIS que l'Avocat penfe à fes amours, un des Bergers vient lui dire que la Fille de Lucas, qu'il vouloit époufer, lui a préféré l'Officier, *parce que, dit-elle, fon fexe ne lui permettant pas d'expofer fa vie pour celle du Roi, elle peut du moins en époufant un Soldat avoir la moitié d'elle-même occupée à le fervir :* Enfuite les Bergers tenant des Couronnes de Laurier d'une main, & des Lys de l'autre, font leur entrée et donnent leur fête, qui confifte en chants, en danfes & en recits fur la Convalefcence du Roy, fes Conquêtes, & le Mariage du Dauphin.

PERSONNAGES ET NOMS DES ACTEURS.

POUR LE PROLOGUE,

L'AMOUR,	JEAN-PIERRE SIMON,	de Caën.
LE COMPLIMENT,	JACQUES-ANDRE' LE DAULT,	de Caën.
APOLLON,	LOUIS LE MOINE,	de Moult.

POUR LA PASTORALE,

PAN, *Dieu des Bergers*,	LOUIS LE MOINE,	de Moult.
SYLVANDRE, } *Bergers de la fuite de Pan*	JACQUES-FRANÇOIS-NICOLAS DE BEUVILLE,	de Caën.
MYRTILE,	JEAN-FRANÇOIS DAUMESNIL,	de Caën.
AMINTE,	JEAN-PIERRE SIMON,	de Caën.
MEANDRE,	JEAN DUPRAY,	de Caën.
ALMANSOR, *Officier*,	MICHEL GOHIER,	de Caën.
SILENE, *vieux Satyre*,	PIERRE-FRANÇOIS-JULIEN DE LA PIGACIERE,	de Caën.
DAMOM, *Avocat Fiscal*,	SIMEON HAREL,	de Laigle.
LE MAISTRE D'ECOLE,	PIERRE LAILLET,	de Caën.
JOLICŒUR, *Sergent d'Almansor*.	PHILIPPE JOUVIN,	d'Aunai.
CORIDON, } *Bergers du Hameau.*	JEAN DUPRAY,	de Caën.
MENALQUE,	PIERRE-ANTOINE DUMESNIL DESLOGES,	d'auprès Caën.
TIRCIS, } *Païsans,*	LOUIS-FRANÇOIS DU LONDEL,	de Caën.
LUCAS,	NICOLAS-PIERRE GUESDON,	d'auprès Caën.
COLIN,	PIERRE-GABRIEL DE VILLONS,	de Caën.

La Scêne est dans un Village proche Paris, par où l'on supose que le Roi a passé à son retour de l'Armée de Flandres.

LOUIS LE BIEN-AIMÉ,

BALLET,

QUI SERA DANSÉ AU COLLÉGE DES ARTS, ET QUI SERVIRA D'INTERMEDES AUX PIECES QU'ON Y DOIT REPRESENTER.

SUJET DU BALLET.

L'ATTACHEMENT & l'amour des François pour leurs Rois ont fait en tous tems le principal caractere de cette Nation. Mais il n'étoit réservé qu'à notre siécle d'en fournir une preuve éclatante, & c'est sur tout sous le règne de LOUIS XV. que cet heureux naturel des François s'est entierement développé. Comme le spectacle nous prescrit des bornes, nous ne pourrons donner qu'un foible abregé de la grandeur du Monarque des Lys, ainsi que de l'amour & de la fidélité de ses sujets.

OUVERTURE.

LOUIS XV. paroît assis sur un Thrône éclatant. Le Génie de la France sous la figure de Minerve, & le Dieu Mars sont à ses côtés : les Graces qui l'environnent font l'ornement de sa Cour. Les Ris, les Jeux & les Plaisirs sous l'habit des François viennent rendre à LOUIS LE BIEN-AIME' leur hommage, & lui témoignent leur amour, leur fidélité & leur reconnoissance.

Le Roi : Minerve & Mars : les Graces : les Ris : les Jeux & les Plaisirs meslés avec une troupe de François.

PREMIERE PARTIE.

PREMIERE ENTRE'E.

LOUIS XV. accompagné de la Justice & de la Gloire propose à ses sujets de vanger & de soutenir les droits de ses Alliés. Une troupe de Guerriers

se presentent à Sa Majesté avec autant de zèle que de courage, & l'un d'eux chante les Vers suivans.

NE craignons point la guerre ni sa rage,
Pour des Héros elle n'a rien d'affreux,
Tous les Combats où LOUIS nous engage
Pour ses Sujets ne seront que des jeux.

Le Chœur répete,
Ne craignons point, &c.

Le Roi : la Justice & la Gloire : Troupe de Guerriers.

SECONDE ENTRE'E.

PALLAS vient presenter au Roi une épée & un bouclier. Aussi-tôt Sa Majesté se met à la tête de ses Troupes. Sa presence fait éclater leur joye, & redouble leur ardeur. Ensuite la Victoire vient prendre les ordres du Roi et adresse les paroles suivantes à ses Guerriers.

OBéissés au Vainqueur de la Terre,
Allés remplir ses glorieux projets,
Après les maux que rassemble la guerre,
Vous goûterés les douceurs de la paix.

Le Chœur répete,

Obéissons au Vainqueur de la Terre,
Allons remplir ses glorieux projets,
Après les maux que rassemble la guerre,
Nous goûterons les douceurs de la paix.

Pallas : le Roi : Guerriers : la Victoire.

TROISIEME ENTRE'E.

LA Jalousie & l'Ambition font sortir des enfers la Discorde & la Vengeance. Ces Furies se mettent à la tête des ennemis de la France. LOUIS XV. sous la figure d'Alcide dissipe & extermine ces monstres furieux. Mars protecteur de ses Armes les enchaîne au Char du Héros victorieux, qu'il fait conduire au Temple de la Gloire. La Renommée, qui précede, chante les Vers suivans.

FIers ennemis, qu'un orgueïl témeraire
Contre Louis a par tout rassemblés,
Tremblés... les Dieux l'ont armé du Tonnerre,
Bien-tôt par lui vous serez terrassés.

La Jalousie & l'Ambition : la Discorde & la Vengeance : Ennemis de la France vaincus : Hercule : Mars : la Renommée.

SECONDE PARTIE.

PREMIERE ENTRE'E.

LOUIS XV. après avoir réduit à son obéïssance plusieurs Villes & Places fortes, malgré les fatigues de sa premiere Campagne en Flandres, prend la résolution de commander en personne sur les rives de ce fameux Fleuve, qui avoit été si souvent le témoin de la gloire de ses illustres Ayeux. Il y vole pour punir la témérité d'une foule de barbares qui venoient porter le fer & le feu dans nos fertiles Contrées. Ce Prince *Bien-Aimé* est arrêté dans sa course par une maladie dangereuse, que la cruelle Atropos menace de ne vouloir faire finir qu'en coupant le fil d'une si belle vie.

Le Roi, suivi de ses Guerriers : Atropos : Clothon : Lachesis.

SECONDE ENTRE'E.

MERCURE vient annoncer la Maladie du Roi. Dans ce moment fatal la consternation & la douleur saisissent le cœur des François. Accablés de tristesse ils courent au Temple de Jupiter, & l'intéressent par leurs vœux & leurs prieres pour la santé de leur Monarque. Ce Dieu touché de leurs justes allarmes envoye Esculape au secours du Héros, & l'on voit disparoître les Filles de la Nuit.

Mercure : François consternés & dans la douleur : Esculape : les Filles de la Nuit.

TROISIEME ENTRE'E.

APOLLON au son des Instrumens annonce la convalescence du Roi. A cette heureuse nouvelle tous les differens Etats de la France rassemblent dans differentes fêtes les Ris, les Jeux & les Plaisirs. Momus y amene ses Pantomimes. Comus & le Fils de Semele y répandent avec profusion leurs largesses. Deux François chantent tour-à-tour les deux Couplets suivants.

> GUerriers, des jours de votre Maître,
> Vous faites dépendre votre être,
> C'est une parfaite unité.
> Vous languissés, s'il est malade,
> Et lorsqu'il revient en santé,
> Vous braveriés un Encelade.

François, aux pieds d'un Thrône Auguste,
Aux yeux d'un Roi paisible & juste
Allons signaler nos transports.
Rendons graces aux Dieux suprêmes
D'avoir caché les sombres bords
A cette moitié de nous-mêmes.

Apollon : Guerriers : Gentilhomme, Marchand, Savetier, Païsan : Troupe de Comiques : Comus presentant des fruits dans des Corbeilles : Bacchus presentant du vin, dont il enivre le Savetier & le Païsan.

TROISIEME PARTIE.

PREMIERE ENTRE'E.

LE Roi réparoit dans sa Cour aux acclamations de tous ses Sujets. Il y fait part du Mariage de Monseigneur le Dauphin. Minerve Déesse de la Sagesse dicte aux Génies de la France & d'Espagne le Traité qui doit former l'heureuse union qu'elle a proposée, & qui doit assurer le bonheur des deux Nations.

Le Roi : Troupe de Courtisans & Guerriers : Minerve : les Génies de la France & d'Espagne.

SECONDE ENTRE'E.

L'Amour & l'Hymen sortent du Temple de Jupiter accompagnés des Graces & des Plaisirs. La Paix & l'Abondance viennent leur promettre de s'unir pour toûjours à leur Cour, & de faire leurs efforts en faveur d'une si belle alliance pour rétablir la tranquillité dans l'Europe.

L'Amour & l'Hymen : les Graces : les Plaisirs : la Paix & l'Abondance.

TROISIEME ENTRE'E.

NEptune ordonne à ses Tritons de mettre bas leurs Trompettes guerrieres, & de promettre dans peu aux Matelots la liberté du commerce & de la navigation. Pallas, qui connoît le prix & les talens de l'Auguste Princesse qui fait l'espoir des Lys, assure les Muses qu'elle sera l'appui des Sciences & des beaux Arts.

Neptune : Tritons : Matelots : Pallas : les Muses.

BALLET GENERAL.

LOUIS XV. paroît dans un Char, couronné par la Gloire, & traîné par les Amours. Les François, qui l'accompagnent en foule, préfentent à Mnemofine la Statuë de cet illuftre Héros, que la Déeffe fait placer fur un pied-d'eftal au milieu de fon Temple. La Jaloufie & l'Ambition, qui paroiffent à la porte du Temple, fe défefperent de voir les preuves démonftratives de l'amour & de la fidelité de la Nation Françoife pour fon Glorieux et *Bien-Aimé* Monarque.

Loüis le Bien-Aimé : les François de differens états forment differentes Danfes autour de la Statuë du Roi : Mnemofine : la Jaloufie & l'Ambition : la Gloire : les Amours.

DANSERONT AU BALLET.

MM. ****

Louis Côtuel,	de Caën.
Philippe Jouvin,	d'Aunai.
Jean Feray,	du Havre.
Pierre Laillet,	de Caën.
Jacques-André le Dault,	de Caën.
Louis-François du Londel,	de Caën.
Pierre-François-Julien de la Pigaciere,	de Caën.
Nicolas-Jean-Baptiste le Manissier,	d'auprès Caën.
Jean-François Daumesnil,	de Caën.
Michel Gohier,	de Caën.
Jean Dupray,	de Caën.
Antoine-Julien de la Pigaciere,	de Caën.
Nicolas-Pierre Guesdon,	d'auprès Caën.
Jean-Pierre Simon,	de Caën.
Jean-Jacques-Christophe de Lecluse,	de Caën.
Jacques-François-Nicolas de Beuville,	de Caën.
Pierre-Antoine-Henri Dumesnil Desloges,	d'auprès Caën.
Jean-Jacques-Philippe de Petitval,	d'auprès Rouën.
Louis le Moine,	de Moult.

Les Danfes font de la Compofition de Monfieur LE DEY.

VERS.
Qui feront chantés à la fin de la Pastorale.

ALMANSOR.
Célébrons dans cette journée
L'heureux retour d'un Roi vainqueur :
Célébrons aussi l'Hymenée
D'un DAUPHIN qui fait son bonheur.

DAMON.
Conduisés-le, Gloire immortelle,
Au milieu des Jeux & des Ris ;
Soyés sa compagne fidelle,
Et guidés les pas de son Fils.

TIRCIS.
Vous le voyés ce tendre Pere
Remporter vos plus dignes Prix ;
Mais vous lui devenez plus chere,
Lorsque vous couronnés son Fils.

ALMANSOR.
Chantons, ma Lyre est pour la Gloire,
Je veux célébrer en ces lieux
Ces deux Héros que la Victoire
Doit reconnoître pour ses Dieux.

SYLVANDRE.
Pleins du beau feu qui nous anime
Offrons à LOUIS nos Chansons ;
C'est un hommage legitime
Pour les biens dont nous jouïssons.

MYRTILE.
Le succès approuve & couronne
L'Auguste Héros des François,
Et le Fils que le Ciel lui donne
Imite ses fameux exploits.

AMINTE.
Prince heureux, le DAUPHIN t'imite ;
Pense que tes premiers Sujets
Sont ceux qu'un plus beau zèle excite
A suivre tes nobles projets.

SYLVANDRE.
Bergers, dissipés vos allarmes,
Joüissés du sort le plus doux ;
Ne craignés point l'effroi des Armes,
Puisque LOUIS veille sur vous.

ALMENSOR.
Quand au combat LOUIS nous mène,
Nous triomphons avec éclat ;
Tout Soldat vaut un Capitaine,
Tout Capitaine est un Soldat.

TIRCIS.
Que je versai de douces larmes,
Quand je te revis, ô Grand ROI !
Et que je rencontre de charmes
A voir un Fils digne de toi !

MEANDRE.
Des bienfaits que ta main dispense,
Grand ROI, la source est dans ton cœur ;
Bien-tôt la paix par ta puissance
Accomplira notre bonheur.

MYRTILE.
> Par sa vertu, par sa clemence,
> Sur tous nos cœurs il a des droits ;
> Le repos avec l'abondance
> Va bien-tôt suivre ses exploits.

DAMON.
> Que tous nos cœurs d'intelligence
> Célébrent ses dons à jamais ;
> Pour bien remplir notre espérance,
> LOUIS va nous donner la paix.

Au Parterre.

MEANDRE.
> Tel qu'un Pilote dans l'orage,
> Notre Auteur se trouve en ce jour,
> Il abordera sans naufrage,
> Si vous approuvés le retour.

SYLVANDRE.
> Sur notre Piece ou sur la Danse
> La critique n'a point de droits ;
> Le zèle ici vaut l'éloquence,
> Nous chantons le plus Grand des Rois.

L'ENFANT PRODIGUE,
PIECE SAINTE
EN VERS ET EN TROIS ACTES,
PRÉCÉDÉE D'UN PETIT PROLOGUE,
ET SUIVIE
DU PROCUREUR ARBITRE,
COMÉDIE EN UN ACTE ET EN VERS:

SERA Repreſentée par les Penſionnaires du Collége de Vernon ; pour la diſtribution ſolemnelle des Prix, donnés par ſon Alteſſe Séréniſſime Monſeigneur le Prince LOUIS CHARLES DE BOURBON, Comte d'Eu, Prince d'Annet, Duc d'Aumale, &c.

Le Vendredi 22 d'Août 1766. à deux heures après midi.

AU COLLEGE DE VERNON.

A EVREUX,
De l'Impiimerie de la Veuve MALASSIS, Imprimeur du Roi, de Monſeigneur l'Evêque & du Collége de Vernon.

LA Parabole de l'Enfant prodigue, que le Pere du Cerceau a mife en action, nous a paru fort propre à toucher & à former le cœur de la jeuneffe, c'eft pourquoi nous l'avons choifie.

L'Auteur fuppofe que le Pere de Famille a appris par des bruits publics les déreglements de fon jeune Fils, qui l'avoit abandonné longtemps auparavant : Dans l'allarme que ces bruits lui avoient caufée, il avoit fait partir en diligence *Pharès* domeftique affidé, pour aller joindre ce cher Fils, & le ramener s'il étoit poffible à la Maifon Paternelle. Depuis que *Pharès* étoit parti, il auroit du déja être revenu, felon le compte du Pere ; cependant il n'en entend point de nouvelles, ce qui le jette dans de mortelles inquiétudes, & dans une impatience extrême. Voila l'inftant ou s'ouvre la Scène. On a ménagé une fituation qui donne lieu de faire l'expofé de ce qui a précédé. On a feint pour cela qu'*Eliab*, qui vient d'acheter une terre dans le voifinage du Pere de Famille, furpris de le voir dans l'affliction, lui en demande le fujet, ce qui engage le Pere à raconter tout ce qui s'eft paffé entre lui & fon jeune Fils : Cet *Eliab* eft d'un grand fecours dans le troifieme acte pour le racommodement du Fils aîné avec l'Enfant prodigue dont il étoit jaloux, & avec fon pere contre lequel il étoit irrité.

Le Rôle, que le Berger joue d'abord avec l'Enfant prodigue & enfuite avec le Fils aîné, a quelque chofe de touchant & d'intéreffant pour le développement de la Piéce.

Comme l'Ecriture dit que le Fils aîné étoit à la campagne, quand l'Enfant prodigue arriva, fon Pere eft cenfé l'avoir envoyé plufieurs jours auparavant vifiter des biens éloignés de fa réfidence ordinaire, ce qui donne lieu à ce Fils aîné de faire éclater *fon indignation*, lorfqu'à fon retour, il apprend le miférable état ou fon frere s'eft réduit par fa faute, & *fa jaloufie* lorfqu'il voit a quel point fon Pere en eft touché & attendri. On a mis en œuvre *Manaffès* & *Azarias*, deux jeunes gens de fes amis qui n'épargnent rien pour exciter cette *indignation*, & pour irriter cette *jaloufie*. Les marques que le Fils aîné donne de l'une & de

l'autre dans le premier Acte, éclatent bien plus vivement dans le troisiéme : mais la maniére tendre & soumise, dont l'Enfant prodigue s'exprime & se comporte, adoucit & désarme son Frere, comble son Pere de joie, & réunit tous les esprits, en rétablissant dans la Maison un calme salutaire qui donne à la Piéce une fin satisfaisante.

ACTEURS DU PROLOGUE.

PORTIER.

GASCON, Pierre Heuze', *de Rouen.*
GENTILHOMME, François Vautier du Bellai, *de Rouen.*
Premier Acteur, Jacques-Christophe Henri, *de Rouen.*
Second ACTEUR, Jean-François Gautier, *de Caen.*

ACTEURS DE LA GRANDE PIECE.

LE PERE de Famille, Jacques-Thomas Hue de Prebois, *de Caen.*
LE FILS Ainé, François-Pierre Auvray de Coursanne,
 de Caen.
L'ENFANT PRODIGUE, Charles Regnault, *de Caen.*
ELIAB, Voisin du Pere, Pierre-Philippe Desmarets, *de Caen.*
PHARE'S, Confident du Pere, Marie-François Preaudeau,
 de Paris.
MANASSES Jean-Baptiste Boby, *de Rouen.*
 Amis du Fils Ainé.
AZARIAS Jean-Louis le Vacher, *de Breteuil.*
UN BERGER, Jean-Charles-Louis Allais, *de Rouen.*

La Scène est dans un bois, proche de la Maison du Pere de Famille.

Le *Procureur Arbitre* est le coup *d'Essai*, & passe pour le chef d'œuvre de Philippe Poisson, Auteur & Acteur célèbre.

Ariste qui avoit acheté la charge de la Veuve d'un Procureur

avide dont il étoit Clerc, paroît d'un caractere diamétralement oppofé. Autant fon Prédéceffeur cherchoit à prolonger & à multiplier les Procès, autant Arifte s'applique à les abreger & à les terminer. Les différents perfonnages qu'il met d'accord, ou qui viennent le confulter, forment dix neuf Scènes très-variées, auffi amufantes que morales.

Nous avons réduit le Rôle de la Veuve & le Rôle de Lifette à un feul perfonnage, fous le nom de Lifis Domeftique de confiance qui ouvre la Scene par un Monologue non moins intéreffant que le Dialogue dont il tient la place. Le foupir que la Veuve eft cenfée pouffer & faire entendre de derriere le Théâtre donne occafion à *Lifis* d'interprêter les fentimens de fa Maîtreffe, & de parler & d'agir pour elle en faveur d'Arifte.

Les avis fenfés qu'Arifte donne à Pyrante fur la conduite de fon Fils, fembloient demander la petite réforme que nous y avons faite.

Le tour Gafcon par lequel Monfieur d'Efquivas s'efforce d'éluder & Monfieur de Verdac tache d'exiger une dette contractée au Jeu, a quelque chofe qui divertit & qui intéreffe & l'arbitre & les Spectateurs.

A la Baronne qui veut fe féparer de fon mari, nous avons fubftitué un Baron qui veut fe défaire de fa femme. Les expédients qu'il propofe à Arifte pour cela font auffi comiques & auffi piquants.

Au lieu d'*Ifabelle* nous introduifons *Trophime* fon Frere, qui a pour la fœur d'*Agenor* les mêmes fentimens qu'*Agenor* pour *Ifabelle*; ce qui fournit à Arifte le moyen de ménager deux alliances au lieu d'une, & de faire deux dottes au lieu d'une feule, avec le tréfor trouvé, dont Lifidor & Geronte, par le défintéreffement le plus inoui, défavouent chacun la propriété en préfence du Procureur Arbitre, qui par toutes fes eftimables qualités mérite d'époufer l'aimable & riche Veuve de fon Prédéceffeur.

ACTEURS DE LA PETITE PIECE.

ARISTE Procureur Arbitre.	Charles Regnault,	*de Caen.*
LISIS Domeſtique de la Veuve.	Guilleaume Gautier,	*de Caen.*
PYRANTE.	Jean-François Gautier,	*de Caen.*
D'ESQUIVAS.	Jean-Baptiste Boby,	*de Rouen.*
DE VERDAC.	Jean-Louis le Vacher,	*de Breteuil.*
LISIDOR.	François de la Granderie du Bellay,	*de Rouen.*
GERONTE.	Jean Paschal Andrieu,	*d'Elbeuf.*
LE BARON.	Pierre-Philippe Desmarets,	*de Caen.*
AGENOR.	Pierre Heuse',	*de Rouen.*
TROPHIME.	Pierre Bellanger,	*de Rouen.*

La Scène eſt chez Ariſte.

Le ſieur Paul Charles Fromant Prêtre, Membre de l'Univerſité de Paris, aſſocié de l'Académie Royale des Sciences Belles-Lettres & Arts de Rouen ; qui eſt connu par ſes *Réflexions ſur les fondemens de l'Art de parler*, & qui eſt depuis dix ans Chanoine de la Collégiale & Principal du Collége de Vernon, a profeſſé cette année la Rhétorique ſuivant les principes de feu Monſieur Rollin, de feu Mr Piat & notamment de Mr le Beau-L'ainé, deſquels ledit Principal ſe glorifie d'avoir été Diſciple.

L'un des Rhétoriciens de Vernon nommé M. d'Hugleville du Malaſſis de Rouen, après avoir choiſi ce qui lui plaiſoit davantage dans les Auteurs expliqués en claſſe, a ſoutenu au commencement du mois d'Août 1766, un exercice ſur la Harangue de *Ciceron* pour le Poëte *Archias*, ſur la défaite de *Cacus* par Hercule, telle que Virgile l'a décrite dans le huitiéme Livre de l'Enéide, ſur la premiere Satyre du ſecond Livre d'Horace imitée en François par du Cerceau, ſur le Combat des Horaces & des Curiaces tiré du premier Livre de Titelive & dont le récit eſt ſi bien exprimé par le grand Corneille dans ſa Tragédie d'*Horace*, le jeune Rhétoricien a dévelopé ces différents morceaux ſuivant les regles de

la Rhétorique & de la Poësie, il a répondu seul aux interrogations qu'on a jugé à propos de lui faire, il a débuté par un petit discours François de sa façon, sur les agréments & les avantages que retirent des Lettres ceux qui les cultivent, & il a fini par les vers François qui avoient raport à son exercice que le sieur Contant de Broville de Vernon a ouvert.

Le sieur Jean-Baptiste Maffieux Diacre de Pontoise, Haut-Vicaire de la Collégiale de Vernon, Maître-ès-Arts & gradué de Paris, Eleve de M. Guenée, sous qui il a fait sa Rhétorique au Collége Duplessis en sortant du Collége de Vernon, Eleve encore de Mr. de la Bletterie dont il a pris pendant deux ans les principes d'éloquence au Collége Royal, ledit sieur Maffieux qui avoit été demandé pour être maître de quartier seconde, au Collége de Navarre, & qui sort d'être Maître de troisieme à la communauté des Humanités de Ste Barbe, est nommé Professeur de Rhétorique au Collége de Vernon.

En seconde, le sieur de l'Air, Diacre des environs de Cherbourg, Régent exact & laborieux pour justifier le choix de Mrs du Bureau d'administration qui l'ont fait monter de la Classe des Elements en cinquieme & de la en seconde, a fait soutenir un exercice à quatre de ses Disciples, Jean Mouchelet de Farceaux, Jacques Prébois de Caen, Jean Boby de Rouen, & Charles Regnault, de Caen, sur la vie d'Agricola par Tacite, sur la conjuration de Catilina par Salluste, & sur les dix premieres odes du premier Livre d'Horace, qu'ils ont expliqué de mémoire et de Jugement, sans négliger en rien ce qu'il y a de critique, d'historique, de Géographique & de Mytologique, ils ont commencé par une dissertation sur la nature & les regles de l'Histoire; & par une exposition des mœurs & du génie de Tacite & de Pline le jeune, tous deux contemporains & amis, suivant la belle comparaison qu'en a faite M. de la Bletterie. La vie d'Agricola, & la conjuration de Catilina analysées par les soutenants, ont donné à cet exercice un fin satisfaisante.

En troisieme le sieur Vautier Diacre d'auprès de Vallogne, qui par goût s'en est tenu à cette classe, a entre autres six écoliers, sçavoir Louis Mordant de Vernon, Jean le Vacher de Breteuil, François

Preaudeau de Paris, Philippe Defmarets de Caen, André Rouland de St. Marcel, & Baptifte de la Roche de Caen qu'il a difpofés à un exercice fur les curieufes circonftances de la Navigation d'Enée, dans le troifieme Livre de l'Enéide, fur la partie des exploits d'Aléxandre contenue dans le quatriéme Livre de Quinte Curfe, fpécialement l'élévation d'Abdalomine fur le Trône des Sidoniens, le voyage & la conduite d'Aléxandre au Temple de Jupiter Ammon, fon entrée triomphante dans Jerufalem, les honneurs que lui rend le Grand-Prêtre, & l'application qu'il lui fait des Prophéties qui le regardent. Ces Réflexions & beaucoup d'autres, jointes aux deux differtations tirées de l'hiftoire Ancienne, fur ce conquerant fameux, ont varié & terminé cet exercice auffi agréablement qu'utilement.

En quatriéme le Sieur Aubé Diacre éleve du Collége de Vernon a pris pour fujet de l'exercice de fes Difciples quelques Eclogues de Virgile, & quelques Elégies d'Ovide, expliquées par des remarques Géographiques, Mythologiques & Grammaticales. On a ouvert l'Exercice par le recit des traits les plus intéreffants de la vie des deux Poëtes, & on l'a fini par des Eclogues françoifes & par le fiecle paftoral de Greffet.

En cinquiéme le même Régent en fe bornant au premier Livres des hiftoires choifies dans les Auteurs prophanes, & au troifiéme Livre des Fables latines de Phedre, y a joint différentes obfervations & quelques Fables françoifes de la Fontaine, qui ont fourni à fes écoliers le moyen d'appliquer à ces Auteurs les principes généraux & particuliers des deux langues, ce qui a donné à leur exercice un peu d'étendue & de variété.

En fixiéme le Sieur Duval fous-Diacre du Diocèfe de Coutances a fait foutenir à quatre de fes meilleurs écoliers un exercice fur la premiére partie des hiftoires choifies de l'ancien Teftament & de l'Appendix ou de l'abregé de la Mythologie des Dieux. L'explication détaillée de la Syntaxe & des regles de la langue latine & de la langue françoife, quelques narrations de Ducerceau, de la Motte &c. & quelques maximes tirés du Livre de Tobie, ont parû le fruit des foins du Maître & de l'émulation des éleves.

En feptiéme la premiére partie du petit Catéchifme hyftorique latin ; l'abregé de la vie du doux, de l'humble, du favant Abbé Fleury, & environ huit chapitres des hiftoires choifies de la Bible, auxquels on a fait l'application des élements du latin & du françois ; & joint quelques Fables de la Fontaine, & quelques préceptes moraux en vers, également propres à orner l'efprit & à élever l'ame des commençants, ont fait la matiere de cet exercice. Tous ces exercices dont la plûpart de Meffieurs du Bureau ont été témoins, ont parû du goût des vrais Citoyens & des personnes fenfées.

Le bon effet qu'à produit le prix de fageffe l'an paffé, nous engage à continuer d'en donner cette année.

Inftruit par l'expérience que moins les récompenfes font multipliés, plus il y a d'émulation pour les mériter & de gloire à les obtenir, le Principal ne donne qu'un Prix dans chaque Faculté ; mais un premier & un fecond *acceffit* précédés d'une conduite fage & laborieufe, & appuyés d'un exercice bien foutenu, valent un Prix qui paroît plus honorable & plus flatteur qu'un fecond Prix ordinaire ; l'on ne fe pique pas à Vernon de donner de gros volumes ; mais on s'attache à diftribuer de bons Livres marqués aux Armes du Prince qui paroît avoir goûté cet arrangement par une Lettre fignée de fon Alteffe Séréniffime à Sceaux le 22 Octobre 1764, ainfi s'exprime ce Prince bienfaifant.

Je vous remercie, Monfieur, de l'attention que vous avez eue de m'envoyer la diftribution des Prix. Je verrai toujours avec plaifir les progrès qui fe feront dans votre Collége, perfuadé qu'ils font dus au zèle que vous apportez à l'éducation de la Jeuneffe, je ferai bien aife de rencontrer des occafions de donner au Collége ainfi qu'à vous en particulier, des marques de ma protection & de mes bontés.

L. C. DE BOURBON.

NABOT

TRAGEDIE

QUI SERA REPRESENTE'E
AU COLLEGE

DU PONT D'OUILLY

Le d'Aouſt 1715. à Midy.

A CAEN,

Chez J. Jacques Godes, proche le College des
R. R. Peres Jeſuites.

A MONSEIGNEUR LE MARQUIS DE HARCOUR

Lieutenant General de la Franche Conté; & Colonel du Regiment Dauphin Cavallerie.

MONSEIGNEUR

*S*I je voulois prendre une voye, qui répondiſt aux ſentimens d'eſtimes que meritent vos Vertus, comme elles ſont tout à fait extraordinaires. Il faudroit qu'elle le fuſt auſſi, & je demeurerois penetré dans le fond d'un reſpect veritable. Mais confus de mon impuiſſance. Permetés moy, MONSEIGNEVR, de les faire de la maniere dont je ſuis capable, & ſouffrés, qu'en vous dediant cette Piece, je vous marque du moins l'envie, que j'aurois de m'acquitter d'un devoir, qui voiant croître chaque jour un merite, qui dés qu'il commence à paroître, ne nous laiſſe pas la force de l'enviſager, devient auſſi chaque jour plus grand, & plus indiſpenſable.

C'est à moy, MONSEIGNEVR, à me borner malgré moy à ce que je peux faire pour vous presenter mes hommages, pendant que vous vous élevés sur les traces de MONSEIGNEVR VOTRE ILLVSTRE PERE au dela des bornes, ou je pourois vous suivre de vuë.

Ce seroit assés, MONSEIGNEVR, à ceux, qui n'auroient pas l'honneur de Vous connoître, de sçavoir de qui Vous êtes descendu; pour concevoir de grandes idées de Vôtre Personne. Les Aigles n'engendrent que des Aigles, & ceux que le Ciel a comblé de tant de vertus heroiques, sont, par maniere de dire, couler avec le sang leur grandeur d'ame, leur sagesse, leur generosité, leur equité, leur bonté, & toutes les autres perfections dans les cœurs de leurs enfans.

C'est de la que Vous faites la gloire de ce Grand Homme, dont Vous êtes sorty, pendant qu'il fait la Vôtre, & celle de tous ses Illustres Ayeux, que le Ciel semble n'avoir fait si grands & orné de tants de merites, que pour être plus digne de luy; C'est de la que je me sens etonné & ravi en même tems; C'est de la que j'admire, & que je me tais. Ie voy dans Vous, MONSEIGNEVR, toutes les vertus, ou les semences des vertus, qui luy sont propres. C'est assés pour acomplir vôtre eloge, & me faire souvenir de mon insufisance, pour Vous louer dignement. Trouvés bon, MONSEIGNEVR, que je me reconnoisse, en Vous connoissant Vous même, & que n'osant entreprendre au dela de mes forces, je me reduise dans les bornes d'un respect, & d'une sumission, à qui il n'est pas permis de pretendre rien plus, que de vous convaincre que je suis, comme je prens la liberté de me dire,

MONSEIGNEVR

Vôtre trés humble & trés
obeissant Serviteur LE COMTE
Maître de pension, au Pont
d'Oüilly.

NABOT
TRAGEDIE.
QUI SERA REPRESENTE'E
AU COLLEGE DU PONT D'OUILLY
Le d'Aouſt 1715.

Programme en Vers.

L'Avarice, Meſſieurs, eſt un Vice ordinaire :
L'homme au milieu des biens ne peut ſe ſatisfaire :
Son cœur toûjours fecond en de nouveaux deſirs
Dans le plus heureux ſort n'a point de vrais plaiſirs :
Une aveugle fureur le trouble, & l'importune,
Et ſon ambition ſe plaint de ſa fortune.
Le monde & tous les biens, que l'on voit icy bas,
Arrêtent bien ce cœur, mais ne le fixent pas.
Plus on a de pouvoir, plus un éprit avare
A ſa cupidité s'abandonne, & s'egare,
Comme un fleuve profond, que groſſiſſent les eaux
Dans ſon accroiſſement trouve moins de repos,

B

Et, fortant de fes bords pour fe faire un paffage ;
Défole, abbat, entraîne, & fait par tout ravage.
 Achab Roy d'Ifraël pouvoit bien vivre heureux :
Eftre Roy c'eft affés pour contenter fes vœux.
Et quoi ! me direz vous, que faut-il d'avantage ?
C'eft affez, il eft vray, & pour un homme fage
Il n'en faudroit pas tant : qui veut vivre fans foins,
Loin de le defirer, fe pafferoit à moins ;
Cependant trop ferré dans la vafte étenduë
De fes poffeffions, ou s'egaroit la veuë,
Le jardin de Nabot, & fon petit enclos,
Excita fon envie & troubla fon repos ;
Bientôt fa paffion devint un mal extréme,
Le refus de Nabot le mift hors de luy même ;
Mille fanglots cuifans dechirerent fon cœur ;
Le temps qui change tout irritoit fa douleur :
Toûjours plus enfoncé dans fa melancolie
Il vint à s'oublier, jufqu'a haïr la vie :
Dans tout ce qu'il avoit il ne fe trouvoit pas,
Et de ce feul verger il fçavoit faire cas.
 Déja je voy, Nabot, par une rude atteinte,
Naître dans ton efprit mille fujets de crainte,
Toutefois tu pourois efperer de ton fort,
Si quelqu'autre que luy ne confpiroit ta mort :
Son cœur ne peut encor vouloir une injuftice,
Sa raifon tient pour toy contre fon avarice,
L'une & l'autre dans luy caufant de grands combats
Difputent la Victoire & ne la gagnent pas,
Et chacune à fon tour par un effet contraire
Etouffe en fon efprit ce que l'autre y fuggere.
Ainfi lorfque deux vents fortement irrités
Contre un Chêne touffu foufflent de deux côtés,
Sous differens efforts il ploye, & fe redreffe,
Et l'un d'eux l'affermit, lorfque l'autre le preffe.
Mais fi dans ce moment un deluge furvient
Deracine fon Tronc, & ce qui le foutient,
Du côté que les eaux ont battu d'avantage,
Il cede, il panche, il tombe aux efforts de l'orage.

ACTE I.

Jezabel le voyant accablé de langueur,
Trifte, fombre, interdit, combattu dans fon cœur,

N'en pouvant deviner une cause certaine.
Voulut sçavoir de luy le sujet de sa peine.
En vain pour luy celer ce qui fait son tourment,
Il accuse le temps, & son temperament ;
Peut-on long tems cacher ce que l'on a dans l'ame
A ce fin Animal, qu'on apelle une Femme.
Il est vray, que souvent il est fort dangereux :
Conseil de Femme a fait souvent des mal'heureux ;
Contre ce qu'elle veut on n'a point de defence,
Ny de raison, qu'autant qu'on a de complaisance.
Quoyqu'il en soit, bientôt elle sçut l'engager
A luy decouvrir tout, à vouloir se vanger,
Et n'ayant rien obmis pour flater l'injustice
Devint d'un noir dessein l'auteur & la complice.
Aussi tôt cét esprit fier, & presomptueux,
Qui ne peut rien souffrir, qui s'opose a ses vœux,
Va, court, vôle, & poussé d'une injuste colere
S'aplaudit en son cœur des maux, qu'il pretend faire.
Achab demeuré seul par divers mouvemens,
Aprouve, blame, & suit ses derniers sentimens,
Semblable à ces Torrens, qu'un coup de vent arrete,
Et qui par leur penchant vont contre la tempeste.
 Dans ce tems la Nabot homme venu de rien
[Ces gens sont fort souvent le fleau des gens de bien,]
Qui sçavoit sous la pourpre adorer jusqu'au crime,
Ministre de la Reine, & confident intime,
Assés instruit de tout, & par elle aporsté,
L'aborde, & le blamant de son trop de bonté
Autorize sa haine, entretient sa colere,
Et fait voir ce qu'il doit dans le mal, qu'il peut faire.
Jezabel, qui craignoit, que la reflection
Ne fist desavoüer au Roy sa passion,
Aux raisons de Nachor le trouvant sans defense
D'un air hautain, & fier condamne sa clemence,
Et pour mieux achever de perdre sa raison
L'acuse d'etre foible en voulant etre bon.

ACTE II.

Nabot prevoyoit bien, qu'un refus raisonnable
Le rendroit mal'heureux, sans le rendre coupable ;
Il gemit, il s'aflige, & troublé de son fort
Il n'envisage plus que les fers & la mort.

Dans cet état facheux un garde de la Reine
Augmente fa frayeur, & redouble fa peine.
Il jette des foupirs, il pouffe des regrets :
Et déja de fa mort croit entendre l'arrets;
Il part, & deux amis inftruits de cette affaire
Raifonnent la deffus chacun à leur maniere.
L'un etend dans un Roy fon pouvoir, & fes droits,
L'autre etend fon devoir, & luy prefcrit des loix.
Aprés un long difcours contre toute efperance
Nabot revient content, & plein de confiance ;
Jezabel la reçu fans trouble, & fans aigreur
Et jufqu'a l'aprouver a fçû forcer fon cœur ;
Mais qu'il s'abufe helas ! qu'il connoit peu la Reine.
Sa joye eft mal fondée, & fa perte eft certaine,
Et tandis qu'on le flatte, & laiffe refpirer,
Ce n'eft qu'un temps qu'on prend pour le mieux dechirer.
Toute cette douceur n'eft rien, qu'un ftratagéme !
Ses amis reftés feuls en raifonnent de méme.

ACTE III.

JEzabel fçachant bien, que le Peuple inconftant
Aproüve, défaprouve, & change en un inftant,
Fait agir des refforts, qui cachent fa vengeance,
Et fans montrer fa main opprime l'innocence :
Elle explique à Nachor fon damnable projet,
Et pour y reuffir, voici ce qu'elle fait ;
Elle adreffe une Lettre aux premiers de la Ville
Qui pour cet innocent devroient être un azile,
Mais qui par complaifance, ou bien par lacheté
Confondent la juftice avec l'Autorité :
Publiés, leur dit elle, un jeûne en Samarie :
Qu'on diftingue Nabot dans la Ceremonie
Qu'il ait avant fa mort quelque chofe de grand :
Que parmy les premiers il occupe fon rang :
Et qu'alors deux Temoins aux yeux de tout le monde
Paroiffans penetrés d'une douleur profonde,
L'accufent hautement de renverfer la Loy,
D'avoir maudit Dieu même, & le Nom de fon Roy.
Nachor impatient ravi de la remettre,
Va, court, vole auffitôt leur porter cette Lettre.
Achab paroift enfuite interdit, & reveur,
Et l'efprit encor mal d'accord avec fon cœur :

Mais

Mais bientoſt Jezabel acheve cet ouvrage,
Et prend ſur ſon eſprit un entier avantage :
Elle en Triomphe ſeule, & dans ſa Paſſion
Eſpere tout ſoumettre à ſon ambition.
Deja contre Nabot la choſe luy ſuccede ;
L'auctorité prevaut, & la Juſtice cede.
Deja Nachor a miſe l'affaire en ſi bon train,
Qu'il l'aſſure, que tout repond à ſon deſſein ;
C'eſt la, que ſon humeur, que la vengeance flatte,
Fait parler ſa fureur, & que ſa rage éclatte :
Un garde en ce moment l'apelle aupres du Roy,
Elle part, & Nachor fier, & content de ſoy,
Triomphe des malheurs, dont il eſt le complice,
S'aplaudit du ſuccez d'une noire injuſtice,
Et metant ſa fortune en la ruine d'autruy,
Ne veut pas qu'elle ſoit plus aveugle, que luy.

ACTE IV.

ENſuite ſe joüant contre la conſcience
De la ſimplicité d'un cœur ſans defiance
Il à l'ordre Nabot, & d'un ton affecté,
Contrefait un amy plein de ſincerité,
Luy vante un ſignalé, mais pretendu ſervice,
Luy dit que Jezabel eut haté ſon ſupplice,
Que ſon refus ſembloit le dernier attentat,
Et qu'on l'alloit punir comme un crime d'etat,
Qu'il a par ſes conſeils detourné la tempeſte,
Et l'orage tout preſt à crever ſur ſa tête,
En un mot il le flatte, & de la même main
Marque à ſa cruauté tous ſes coups dans ſon ſein ;
Aman qui connoit bien l'artifice, & la feinte,
N'en peut être témoin, ſans beaucoup de contrainte :
Mais il n'oſe expliquer icy ſes ſentimens :
Il s'en explique aprés, & comme en même tems,
Il s'adreſſoit à luy pour porter la ſentence,
Qui devoit oprimer le juſte, & l'innocence,
Il tâche à s'en deffendre, & luy remontre envain,
L'horreur, que doit cauſer cet injuſte deſſein :
Enfin ſur ſon eſprit l'autorité l'emporte,
La crainte la contraint, & devient la plus forte,
Et croyant, qu'il ſuffit, pour pouvoir l'excuſer,

C

Qu'aux volontés d'Achab il ne peut s'opoſer,
Que le Ciel eſt témoin, qu'on luy fait violence,
Qu'on le force d'agir contre ſa conſcience,
Se reſout à le faire, & pour le conſerver
Condamne un mal-heureux qu'il ne peut pas ſauver.

ACTE V.

DEja le jour fatal, & l'heure infortunée,
Qui doit bientôt finir ſa triſte deſtinée,
Fait aſſembler le Peuple, & la Religion
Seconde l'injuſtice, & ſert la Paſſion.
Achab reſſent le coup, qui le fait ſa victime,
Et le trouble d'abord de l'horreur de ſon crime :
Jezabel s'en irrite, & tous les deux enfin
Aprenent ſans remors ſa deplorable fin.
Ils entrent : & Nachor trouve en ſa conſcience,
Un Bourreau qui le ſuit avecque violence :
Il s'imagine voir un ſpectre furieux,
Que l'ombre de Nabot ſe preſente à ſes yeux,
Et dans le deſeſpoir, dont ſon ame eſt ſaiſie,
Il ne peut ſe ſouffrir, & veut s'oter la vie,
On vient, il fuit, & va dans ſes cruels tranſports
Porter loin de ces lieux ſa rage, & ſes remors.
Achab, & Jezabel vont pour voir cette vigne,
Et tous les deux contens d'une action indigne
Forment d'un Batiment le plan ingenieux,
Elie en ce moment ſe preſente à leurs yeux
Leur reproche leur crime, & leur impenitence,
Et prononce l'Arreſt d'une horrible vengeance
Mais Jezabel ſe rit de ſa prediction,
Et traite tout cela de pure viſion :
Elle en vient méme encore juſques à la menace,
Juſques à defier par une inſigne audace
La colere d'un Dieu juſtement irrité,
Et s'endurcit le cœur dans ſon impieté.
Achab paroit touché d'un repentir ſincere,
Et promet de ne plus deſormais luy déplaire.
Heureux ! ſi penétré toûjours de ſa douleur,
Il n'eut point merité d'eprouver ſa rigueur.

NOMS DES ACTEURS

ACHAB, Roy de Samarie. FRANCOIS RADULPH DE BLON, de Miray.

JEZABEL, Reine de Samarie, JEAN JACQUES DE LA LANDE DEGLATIGNY DES MINIERES, d'Ouilly le Baffet.

NABOT, FRANCOIS HEBERT DE L'ARDILLY, de faint Marc d'Ouilly.

NACHOR, Confident de Jezabel, JACQUES D'ESTIENNE DE LA GUIONNIERE, d'Ecouché.

AMAN, Un des principaux de Samarie, JACQUES DOUEZI de Taille-bois.

PHARES, Amis de Nabot, FRANCOIS LE DOULCET DE LA FRESNE'E, du Pont Ecoullant.

OCHOSIAS, autre amy de Nabot, PIERRE LORIOT, de Breteville l'Arguilleufe.

ELIE, PIERRE AUMONT, du Vé.

GARDE, PIERRE DAVY, du Vé.

PAGE DE LA REINE, LOUIS JACQUES DE VAMBERT, de Fontaine le Pin.

GARDES.

Premier & Dernier Prelude.
JACQUES DOUESI, de Taillebois.

Second Prelude.
LOUIS JACQUES DE VAMBERT, de Fontaine le Pin.

Troifiéme Prelude.
MICHEL AUBRI, de Saint Pierre d'Entremont.

Quatriéme Prelude.
FRANCOIS LE DOULCET DE LA FRESNE'E DE PONT ECOULLANT.

La Scene eft à Samarie.

ACTEURS
DU MEDECIN MALGRE' LUY.

SGANARELLE, Medecin malgré luy. PIERRE DAVY, du Vé.

MARTINE, Femme du Medecin malgré luy. FRANCOIS LE DOULCET DE LA FRESNE'E, *de Pont Ecoulant.*

Mtre. ROBERT, Voifin de Sganarelle. MARC ANTHOINE DE MARGUERIT, *de Bré en Cinglais.*

VALERE, Domeftique de Geronte. JACQUES MAHEUT du Vé.

LUCAS, Nourriffier de Geronte. MATHIEU BUSNOT *de Caligny.*

GERONTE, pere de Lucinde. JACQUES HARIVEL, *de Harcour.*

LUCINDE, Fille de Geronte. GUILLAUME MARGUERIT, *de Bré en Cinglais.*

LEANDRE, Amant de Lucinde. PIERRE NICOLAS DE MARGUERIT, *de Bré en Cinglais.*

THIBAULT, pere de Perrin. JEAN CASTEL *de faint Martin de Salan.*

PERRIN, fils de Thibault. JACQUES RICHARD DU VIVIER, *du Pont d'Ouilly.*